中国美术全集

建筑艺术编(袖珍本)

中国建筑工业出版社

【园林建筑】

建筑艺术编顾问

陈从周　同济大学建筑系教授

莫宗江　清华大学建筑系教授

张开济　北京市建筑设计院总建筑师

单士元　故宫博物院副院长

傅熹年　建筑历史研究所高级建筑师（研究员）

戴念慈　城乡建设环境保护部顾问

罗哲文　国家文物局古建专家组组长

本卷主编

潘谷西　东南大学建筑系教授

凡例

一、《中国美术全集》建筑艺术编《园林建筑》卷选录范围,包括现存的古代皇家园林、私家园林、寺庙园林及自然风景园林。

二、凡具有较高历史价值和建筑艺术特色的园林建筑,从总体、室内外装修到庭园小品均予精选收录。

三、选录的作品按华北、华东、西南、华南等地区排列次序。

四、卷首载《中国古代的园林艺术》论文一篇作为概述。在其后的图版部分中精选了43个园林实例,共192幅园林建筑照片。在最后的图版说明中对上述照片作了简要的文字说明。

目录

园林建筑

中国古代的园林艺术 10

北海　北京市

图版 1　琼华岛上的永安寺 56
图版 2　琼华岛上白塔晨景 58
图版 3　五龙亭 59
图版 4　自五龙亭东望景山 60
图版 5　九龙壁 61
图版 6　濠濮间 62
图版 7　静心斋（之一）............ 63
图版 8　静心斋（之二）............ 63

颐和园　北京市

图版 9　昆明湖和万寿山 64
图版 10　自藕香榭望万寿山和
　　　　佛香阁 66
图版 11　长廊入口——邀月门 68
图版 12　长廊 69
图版 13　排云殿内景 70
图版 14　自万寿山脚仰望佛香阁 71
图版 15　自佛香阁东望
　　　　万寿山前山 72
图版 16　自万寿山顶远望
　　　　文昌阁与知春亭 73
图版 17　众香界和智慧海 74
图版 18　自鱼藻轩西望玉泉山 75
图版 19　自西堤东望万寿山 76
图版 20　西堤练桥 76
图版 21　须弥灵境建筑群俯视 77
图版 22　须弥灵境建筑群 78
图版 23　须弥灵境的喇嘛塔 79

图版 24　后溪河峡口 80
图版 25　后溪河 81
图版 26　后山三孔石桥 82
图版 27　谐趣园西宫门 83
图版 28　谐趣园寻诗迳石碑 84
图版 29　东岸铜牛 85
图版 30　十七孔桥 86

避暑山庄　河北省承德市

图版 31　澹泊敬诚殿 88
图版 32　水心榭远景 90
图版 33　金山 91
图版 34　烟雨楼 92
图版 35　文津阁 93
图版 36　采菱渡 94
图版 37　南山积雪亭 95

古莲池　河北省保定市

图版 38　临漪亭 96

十笏园　山东省潍坊市

图版 39　园门 98
图版 40　水榭 100
图版 41　池西长廊 101
图版 42　假山及池中小亭 102
图版 43　俯瞰水池 103

瘦西湖　江苏省扬州市

图版 44　白塔 104
图版 45　五亭桥 105
图版 46　小金山 106
图版 47　月观室内 107

个园　江苏省扬州市

图版 48　抱山楼 ·················· 108
图版 49　湖石山 ·················· 109
图版 50　黄石山幽谷 ·············· 110
图版 51　花厅 ···················· 111
图版 52　花厅内景 ················ 112

寄啸山庄　江苏省扬州市
图版 53　东部复廊 ················ 113
图版 54　西部主楼 ················ 114
图版 55　池中方亭 ················ 115

匏庐庭园　江苏省扬州市
图版 56　匏庐庭园 ················ 116

准提庵庭园　江苏省南通市
图版 57　准提庵庭园 ·············· 117

瞻园　江苏省南京市
图版 58　静妙堂 ·················· 118
图版 59　静妙堂室内 ·············· 119
图版 60　北、西两面假山 ·········· 120
图版 61　池北假山与东面亭廊 ······ 121
图版 62　石矶 ···················· 121
图版 63　曲廊 ···················· 122
图版 64　厅南山池 ················ 122

煦园　江苏省南京市
图版 65　不系舟 ·················· 123
图版 66　由漪澜阁西侧南望 ········ 124

寄畅园　江苏省无锡市
图版 67　锦汇漪 ·················· 125
图版 68　借景 ···················· 126
图版 69　池西山径 ················ 127
图版 70　秉礼堂庭园 ·············· 127

天下第二泉　江苏省无锡市
图版 71　漪澜堂及第二泉下池 ······ 128
图版 72　云起楼庭园 ·············· 129

拙政园　江苏省苏州市
图版 73　腰门 ···················· 130
图版 74　远香堂 ·················· 132
图版 75　中部水池(由西向东看) ··· 134
图版 76　倚玉轩 ·················· 135
图版 77　"香洲" ················· 136
图版 78　"小飞虹" ··············· 137
图版 79　"柳阴路曲" ············· 138
图版 80　见山楼 ·················· 139
图版 81　"梧竹幽居" ············· 140
图版 82　远借北寺塔 ·············· 141
图版 83　绣绮亭 ·················· 142
图版 84　枇杷园 ·················· 143
图版 85　海棠春坞庭院 ············ 144
图版 86　海棠春坞院景 ············ 145
图版 87　铺地 ···················· 146
图版 88　"别有洞天" ············· 147
图版 89　三十六鸳鸯馆 ············ 148
图版 90　浮廊 ···················· 149
图版 91　倒影楼 ·················· 150
图版 92　与谁同坐轩 ·············· 152
图版 93　笠亭与浮翠阁 ············ 154
图版 94　留听阁内景 ·············· 155

留园　江苏省苏州市
图版 95　"古木交柯" ············· 157
图版 96　明瑟楼与涵碧山房 ········ 158

| 图版 97 "绿荫"前池水 ……………… 160
| 图版 98 曲溪楼 …………………… 161
| 图版 99 清风池馆 ………………… 162
| 图版 100 中部山池 ………………… 163
| 图版 101 "汲古得绠处" …………… 164
| 图版 102 石林小院 ………………… 165
| 图版 103 冠云峰 …………………… 166
| 图版 104 林泉耆硕之
 馆室内（北面）……… 168
| 图版 105 云墙 ……………………… 170

网师园　江苏省苏州市

| 图版 106 住宅大厅 ………………… 172
| 图版 107 曲廊 ……………………… 173
| 图版 108 月到风来亭和濯缨水阁 … 174
| 图版 109 竹外一枝轩及射鸭廊 …… 176
| 图版 110 半亭 ……………………… 178
| 图版 111 远望看松读画轩 ………… 178
| 图版 112 池南假山 ………………… 179
| 图版 113 殿春簃 …………………… 180
| 图版 114 冷泉亭 …………………… 181
| 图版 115 涵碧泉 …………………… 181

环秀山庄　江苏省苏州市

| 图版 116 从厅前望假山全貌 ……… 182
| 图版 117 山前曲桥 ………………… 184
| 图版 118 石室 ……………………… 185
| 图版 119 峡谷飞梁 ………………… 185
| 图版 120 问泉亭 …………………… 186
| 图版 121 由补秋山房望假山 ……… 187

耦园　江苏省苏州市

| 图版 122 双照楼 …………………… 188
| 图版 123 "邃谷"南口 …………… 189
| 图版 124 水榭"山水间" …………… 190

| 图版 125 水榭西面长廊 …………… 191
| 图版 126 漏窗 ……………………… 192
| 图版 127 瓶形门洞 ………………… 193

沧浪亭　江苏省苏州市

| 图版 128 临水亭廊及面水轩 ……… 194
| 图版 129 门前临水建筑 …………… 196
| 图版 130 漏窗 ……………………… 197
| 图版 131 看山楼 …………………… 198
| 图版 132 清香馆内景 ……………… 199

怡园　江苏省苏州市

| 图版 133 复廊 ……………………… 200
| 图版 134 藕香榭 …………………… 202
| 图版 135 山池 ……………………… 203
| 图版 136 厅前花台 ………………… 204
| 图版 137 画舫斋 …………………… 205

艺圃　江苏省苏州市

| 图版 138 由池西廊内望水榭 ……… 206
| 图版 139 由假山望池东亭榭 ……… 207
| 图版 140 假山 ……………………… 208
| 图版 141 西南隅小院 ……………… 209
| 图版 142 室内 ……………………… 210

鹤园　江苏省苏州市

| 图版 143 主厅 ……………………… 211
| 图版 144 东面曲廊 ………………… 212

西园　江苏省苏州市

| 图版 145 西园 ……………………… 213

虎丘　江苏省苏州市

| 图版 146 真娘墓叠石 ……………… 214
| 图版 147 点头石 …………………… 215
| 图版 148 由千人石望云岩寺塔 …… 216

退思园　江苏省吴江县同里镇

| 图版 149 由菰雨生凉轩北望 ……… 217

图版 150　池西曲廊 …………………… 218
图版 151　书楼庭园 …………………… 219

豫园　上海市
图版 152　卷雨楼 ……………………… 220
图版 153　黄石假山 …………………… 222
图版 154　鱼乐榭 ……………………… 223
图版 155　水花墙 ……………………… 224

西泠印社　浙江省杭州市
图版 156　牌坊 ………………………… 226
图版 157　仰贤亭与山川
　　　　　雨露图书室 …………………… 227
图版 158　华严经塔与"西泠印社"
　　　　　题刻 ………………………… 228
图版 159　山顶水池 …………………… 229
图版 160　小龙泓洞 …………………… 229

三潭印月　浙江省杭州市
图版 161　三潭印月石塔 ……………… 230
图版 162　我心相印亭 ………………… 231
图版 163　小瀛洲岛上方亭 …………… 231

文澜阁庭园　浙江省杭州市
图版 164　隔池望文澜阁 ……………… 232
图版 165　碑亭 ………………………… 233
图版 166　假山上蹬道 ………………… 233

青藤书屋　浙江省绍兴市
图版 167　书屋庭院 …………………… 234
图版 168　书屋外庭园 ………………… 235

兰亭　浙江省绍兴市
图版 169　曲径 ………………………… 236
图版 170　鹅池 ………………………… 237
图版 171　康熙碑亭 …………………… 238
图版 172　右军祠墨华亭 ……………… 238

东湖　浙江省绍兴市

图版 173　东湖 ………………………… 239

杜甫草堂　四川省成都市
图版 174　厅前庭院 …………………… 240
图版 175　碑亭 ………………………… 241

武侯祠　四川省成都市
图版 176　武侯祠曲径 ………………… 241

望江楼　四川省成都市
图版 177　望江楼 ……………………… 242

三苏祠　四川省眉山县
图版 178　瑞莲池亭榭 ………………… 243
图版 179　木假山堂 …………………… 244

青城山　四川省灌县
图版 180　雨亭 ………………………… 245
图版 181　树皮亭 ……………………… 246

罗布林卡　西藏自治区拉萨市
图版 182　湖心宫 ……………………… 247
图版 183　金色颇章西侧门廊 ………… 247

大观楼　云南省昆明市
图版 184　大观楼远景 ………………… 248
图版 185　大观楼近观 ………………… 250
图版 186　大观楼凭眺 ………………… 250

瀛洲亭　云南省蒙自县
图版 187　瀛洲亭 ……………………… 251

余荫山房　广东省番禺县
图版 188　临池别馆 …………………… 252
图版 189　廊桥（浣红跨绿桥）……… 253
图版 190　玲珑水榭 …………………… 253
图版 191　假山（南山第一峰）……… 254

西塘　广东省澄海县
图版 192　假山与六角亭 ……………… 255

中国古代的园林艺术

—— 潘谷西

园林作为一种创造人类优美环境的物质资料和空间艺术，其任务是向人们提供亲临自然之境、享受自然之惠的良好条件，从而使生活更为美好，使身心得到陶冶。自从人类进入文明社会之后，造园活动就逐渐出现在上层阶级的生活领域，先是帝王、贵族、达官们的苑囿、宅园、离宫、别馆，进而是一般官僚、富豪、地主、商人们的园林，随后又是城市绿化、名胜风景区和名山大泽的开发与建设。人类社会愈进步、生活愈富裕、文化程度愈高，对环境园林化的要求也愈强。

中国自古以来有崇尚自然、喜爱自然的传统。"天人合一"的思想占有极大的优势，不论是儒家的"上下与天地同流"(《孟子·尽心》)或是道家的"天地与我并生，而万物与我为一"(《庄子·齐物论》)，都把人和天地万物紧密联系在一起，视为不可分割的共同体，从而形成为一种主观力量，促使人们去探求自然、亲近自然、开发自然；另一方面，山河壮丽，景象万千，祖国各地的美好景色又启发着人们热爱自然、讴歌自然的无限激情。独树一帜的自然式山水园就在这种观念形态孕育下，得到了源远流长和波澜壮阔的发展，取得了艺术上光辉灿烂的成就。

在师法自然的原则指导下，历代的造园家们以神州大地千态百姿的山川林泉为本源，创作了无数园林与苑囿，形成以山水为景观骨干的造园风格。这种园林以表现自然意趣为目标，排斥规则、对称，力避人工造作的气氛，在根本上和轴线对称、几何图形、分行列队、显示人工力量的欧洲园林风格大相径庭。

山水风景园和山水诗、山水散文、山水画是在共同的观念形态根基上开出的四朵奇葩，它们之间相互资借影响，相互交流融会。诗人画家往往亲自经营园墅，造园家也多属能文善画之士。诗、文、画、园的相互交融，使造园艺术得以不断升华，在意境的丰富、格调的高雅、手法的多样、理论的充实诸方面都起到了促进作用。

一 发展进程

从商代出现苑囿以后的三千余年中，中国园林的发展大致可以分为以下几个阶段：

汉以前是以帝王贵族畋猎苑囿为主流的时期。

早在商代末年，纣王"益广沙丘苑台，多取野兽飞鸟置其中"(《史记·殷本纪》)。在苑中放养众多的野兽飞鸟以

供畋猎行乐,是属于人工猎场的性质。台是人工筑成的高台,供观察天文气象和四时游乐眺望之用,除了沙丘之台以外,纣王还有另一处台——鹿台,顾名思义,可能是一座以猎鹿为乐的王苑。到了西周,苑称为"囿",有专门的官吏"囿人"来"掌囿游之兽禁,牧百兽"(《周礼·地官》),以供周王畋猎游乐之用。《诗经》中所描写的灵囿、灵台、灵沼,就属于周王的苑囿,灵囿中"麀鹿攸服",灵沼中"于牣鱼跃"(《诗·大雅·灵台》)。囿的规模很大,"文王之囿,方七十里,刍荛者往焉,雉兔者往焉,与民同之"(《孟子·梁惠王》)。囿中养鹿蓄鱼,允许樵夫猎人樵猎。可以想像,这个时期的囿,是为了蓄养禽兽鱼类供行猎渔樵而圈定的某个区域,其风貌朴野自然,并未对景观进行艺术加工。春秋战国时期,各国诸侯竞建苑囿,如魏之温囿、鲁之郎囿、吴之长洲苑、越之乐野苑等;还争筑高台作为临眺之所,如楚灵王的章华台、吴王阖闾的姑苏台、越王勾践的斋台、燕台等,这些台多选择居高临下利于眺望之处。在台上建造宫室者,则称"台榭"(《国语·楚语》:为饱居之台,高不过望国氛,大不过容宴豆,木不妨守备……故先王之为台榭也,榭不过讲军实,台不过望氛祥,故榭度于大卒之居,台度于临观之高)。台榭的观赏功能突出,具有景观建筑性质,是后世风景名胜地楼、阁、亭、台等临眺建筑物的滥觞。

秦始皇统一中国后,原想把关中一带东至函谷关,西至雍州、陈仓的广大地区划为禁苑,因优旃讽谏而止(《史记·滑稽列传》),后又改设上林苑。秦亡苑废,至汉武帝时又予恢复。汉上林苑"广长三百里",东到蓝田,西至长杨、

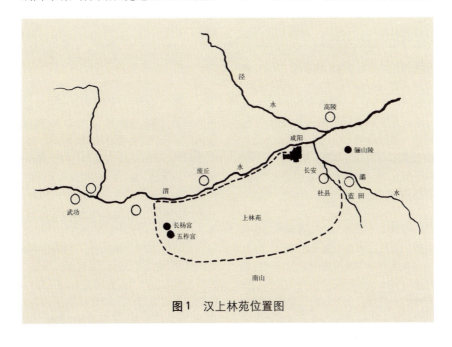

图1 汉上林苑位置图

五柞，南抵南山，北临渭水，范围广大（图1），苑内除了畋猎渔樵内容之外，还建造了许多离宫和"观"："离宫七十所"（《汉旧仪》），所记宫数虽已无从查核，但证之司马相如所作《上林赋》，可知苑内离宫别馆确实不少，而且很豪华；"观"是一种供观览用的建筑物，如"鱼鸟观"、"观象观"、"白鹿观"、"平乐观"等，大抵是观赏鱼鸟象鹿和角力角技之所。苑中花木则采自全国各地。以汉代的上林苑和周代的"囿"相比，观赏、游乐的内容明显有所增加，已成为居住、娱乐、休息等多种用途的综合性园林。与此同时，贵族、大臣、富豪的造园也有所发展，如汉武帝的叔父梁孝王刘武，"筑东苑，方三百余里"（《汉书·梁孝王传》）。又筑兔园，园中有百灵山、雁池，宫观相连，延亘数十里（《西京杂记》）；宰相曹参、大将军霍光，都有私园。而家住茂陵陵邑的富豪袁广汉，在北邙山（此处"北邙山"应有别于洛阳一带黄河南岸的北邙山）下营建园林，东西四里，南北五里，有水池、假山，蓄奇兽珍禽，植各种花木，房屋曲折连属，"行之移暑不能遍"（《西京杂记》）。由此可见，私家园林已开始人工凿池叠山，建造大量建筑物。东汉帝苑八、九处均设在洛阳城内外。大将军梁冀也在都城内广开园囿，堆造假山，多蓄奇禽驯兽，以供游乐。

魏晋南北朝是中国园林发展的转折阶段，也是山水园的奠基时期。

魏晋之际，统治集团的内讧和自相残杀，使士族阶层深感生死无常、贵贱骤变，于是悲观失望、消极颓废的思想发展起来，崇尚虚无、逃避现实的老庄学说备受欢迎，儒家的"圣人之道"已不再受到尊崇，礼教的约束也日益遭到破坏。东晋成帝时议立国学，"而世尚老庄，莫肯用心儒训"（《宋书》卷十四），《老子》、《庄子》、《周易》成为最热门的学问；专谈玄理，不理世务，成为一时风尚，即所谓的"清谈"之风。玄学和清谈的泛滥，使政治与社会风气日趋糜烂，但思想的突破和对老庄学说的探求，又使文学和艺术得到新的养分而朝着不同于既往的方向演进。人们追求返璞归真，把自然视为至善至美，寄情山水，隐逸江湖，被称为高雅清越而受人尊敬。自然，不再是人类可畏可敬的对立物，而是可倚可亲的依托和生存环境。对自然美的发掘和追求，成了这个时期造园艺术发展的生机勃勃的推动力量。园林也由此成为一种真正的艺术，而不再仅仅是畋猎游乐场所，这是一个质的变化。在完成这个变化中，东晋和南朝起着决定性的作用。

晋室南迁，中原士人大量逃亡江南。他们于乱世颠簸之余，在江南山明水秀、风物清丽的环境之中，过着一种安适闲逸的生活。他们尽情享受这种大自然的美，讴歌这种美，于是山水诗、山水画应运而兴，再现自然美的山水园也发展起来。王羲之等人会稽兰亭的集会和他的诗序、陶渊明的田园诗和《桃花源记》、谢灵运的山水诗和《山居赋》，就是向往和讴歌自然美的代表作品。建康、会稽、吴郡等士族聚居之地，私家宅园和郊区别墅相继兴起。都城建康，苑园尤盛，帝苑以华林、乐游两园最著，大臣私园多近秦淮、青溪二水。东晋时，纪瞻在乌衣巷建宅园，"馆宇崇丽，园池竹木，有足玩赏焉"（《晋书·纪瞻传》）。

谢安"于土山营墅,楼馆林竹甚盛"(《晋书·谢安传》)。吴郡顾辟疆的园林,则因王献之的遨游而闻名于世(《晋书·王献之传》)。南朝园墅亦盛,如名士戴颙出居吴下,"吴下士人共为筑室,聚石引水,植林开涧,少时繁密,有若自然"(《宋书·戴颙传》)。齐刘勔在钟山南麓建园,"聚石蓄水,仿佛丘中,朝士雅素者多往游之"(《南史·刘勔传》)。与此同时,园林小型化的倾向也开始抬头。梁徐勉在东田自营小园,并提出:"古往今来,豪富继踵,高门甲第,连闼洞房,宛其死矣,定是谁室?但不能不为培塿之山,聚石移果,杂以花卉,以娱休沐,用托性灵,随便架立,不存广大,唯功德处,小以为好"(《南史·徐勉传〈诫子崧书〉》)。北周庾信也建小园,并以《小园赋》见称于后世。两人实开经营小园、颂扬小园的先声,随之而来的小园、小池、小山就不一而足了。北朝造园活动之频繁不亚于南朝,《洛阳伽蓝记》所记北魏都城洛阳贵族官僚园林甚多,突出的有司农张伦园、清河王元怿园、侍中张钊园、河间王元琛园等。政局的变乱曾使洛阳一些王族贵官的住宅成为佛寺,宅中园林也成了寺中园林,因此,在风格上两者并无区别。

帝王的苑囿受当时思想潮流的影响,欣赏趣味也向自然美转移。例如东晋简文帝入华林园,顾左右曰:"会心处不必在远,翳然林水,便自有濠濮间想也"(《世说新语》);齐衡阳王萧钧说:"身处朱门,而情近江湖。形入紫闼,而意在青云"(《南史·齐宗室》);梁昭明太子萧统性爱山水,尝泛舟内圃后池,同游者或进言,此中宜奏女乐,统咏左思《招隐诗》答曰:"何必丝与竹,山水有清音"(《南史·昭明太子传》)。这些都可以说明,东晋、南朝帝王宗室对山水的爱好和欣赏与一般士大夫的时尚所趋是完全一致的,苑囿风格也追求山水自然之美。汉代盛行的畋猎苑囿,魏晋以后渐趋衰亡,代之而起的是大量开池筑山,并建造相应的宫观楼阁:魏文帝之筑景阳山,吴主孙皓大起土山楼观,南齐文惠太子于玄圃起土山、池阁、楼观塔宇,都属这类实例。而梁湘东王萧绎在江陵子城建湘东苑,"穿池构山",葺通波阁、芙蓉堂、禊钦堂、临风亭、明月楼、修竹堂、临水斋等建筑物(余知古《渚宫故事》),屋宇命名均取于自然景观特点,和汉上林苑的"观"以游乐内容而得名的现象已迥然异趣了。

本时期的另一个新发展,就是出现了具有公共游览性质的城郊风景点。南朝刘宋的南兖州刺史徐湛之,在广陵城(故址在今扬州北郊蜀冈上)之北,结合原有水面建造了风亭、月观、吹台、琴室,栽植花木,使之"果竹繁茂,花药成行",又"招集文士,尽游玩之适,一时之盛也"(《宋书·徐湛之传》)。这种风景点的游人可能仅限于士大夫阶层,但毕竟具有众人共享的特点而不同于一般的私园和苑囿,不能不说是一种进步。一些城市利用城垣或风景优胜的高地建造楼阁,作为眺望游憩之用。这种楼阁既可畅览远山平川之美,又能丰富城市的轮廓线,是继承台榭发展而来的风景观赏建筑物。著名的如:东晋武昌南楼,是诸官吏登临赏月之处;南朝建康瓦棺阁,是眺望长江壮丽景色的地方;也有一些楼,建在山水奇丽的郊野,如浙东浦阳江江曲的桐亭楼,"两面临江,尽升眺之趣,芦人渔子泛滥满焉"

(《水经注》)。

名士高逸和佛徒僧侣为逃避尘嚣而寻找清静的安身之地，也促进了山区景点的开发。东晋时以王谢为首的士族聚居于建康（今南京）、会稽（今绍兴）等地，往往选择山水佳妙处构筑园墅，如谢灵运在始宁立别业，依山带江，尽幽居之美，和一批隐士放纵游娱。佛教净土宗大师慧远，在庐山北麓下创建名刹东林寺，面向香炉峰，前临虎溪水，据林泉丘壑之胜，对庐山的开发起了促进作用。苏州郊外的虎丘山，自东晋王珣、王珉兄弟舍宅为寺后，也逐渐发展成为著名的风景点。

作为山水风景园主题内容的人工堆山，达到了前所未有的兴盛。除了摹写神仙海岛的方法仍被帝王苑囿采用外，随着园林小型化的发展，采用概括、再现山林意境的写意堆山法渐占主导地位。徐勉所谓："为培塿之山，聚石移果，杂以花卉，以娱休沐，用托灵性。"堆山的目的是为了陶冶性情；是为了追求"仿佛丘中"、"有若自然"的意趣。南齐宗室萧映宅内的土山取名"栖静"（《南史·齐高帝诸子传》），也是这种意趣追求的一例。北魏洛阳张伦园内的景阳山，"重岩复岭，欹鉴相属，深溪洞壑，逦迤连接；高林巨树，足使日月蔽亏，悬葛垂萝，能令风烟出入；崎岖石路，似壅而通，峥嵘涧道，盘纡复直"（《洛阳伽蓝记》），一派山林自然风貌。说明园林造山已从汉代的企待神仙和宴游玩乐转变为对自然景色美的欣赏。

欣赏景物的深化与入微，使松、竹、梅、石成为士大夫所喜爱的对象。南朝陶弘景特爱松风，所居庭院皆植松树，每闻其响，欣然为乐（《南史·陶弘景传》）；晋嵇康、阮籍、山涛、向秀、刘伶、阮咸、王戎七人好为竹林之游，世称"竹林七贤"；南朝时好梅者渐多，宋鲍照《梅花落》诗有："中庭杂树多，偏为梅咨嗟"之句；而梁武帝的大臣到溉，"居近淮水（即秦淮河），斋前山池有奇礓石，长一丈六尺，帝戏与赌之，并《礼记》一部，溉并输焉……石即迎置华林园（在今鸡鸣寺附近）宴殿前。移石之日，都下倾城纵观"（《南史·到溉传》），可见当时对奇石热衷欣赏的一斑。

中国山水风景园作为一种艺术，到南北朝时期已经形成稳定的创作思想和方法，多向、普遍、小型、精致、高雅和人工山水的写意化，是本时期园林发展的主要趋势。

唐代是风景园林全面发展时期。

隋代的统一结束了将近三百年的南北对峙局面，唐代则在统一的基础上使中国的封建社会发展到鼎盛阶段。"贞观之治"，"开元之治"，经济繁荣，国力强盛，统治阶级具有一种积极向上和充满信心的气象。科举取士的实行，又在各阶层人士的面前展现了争立功名、跻身庙堂的诱人前景。在思想学术领域则采取了较为宽松的政策，对各家兼收并蓄，儒家虽被恢复了正统地位，却也不像汉代那样定为一尊，而是儒、道、佛三者兼容。知识分子遍观百家，眼界开阔，思想活跃，务功名，尚节义，"好语王霸大略，喜纵横任侠"，高谈"济苍生"、"安社稷"、"致君尧舜"，魏晋南朝盛行的玄学和消极颓废思想一扫而去。诗文、绘画、工艺、建筑都有了巨大发展，并显示出一种开廓恢宏的气质。风景园林也出现前所未有的昌盛情景，艺

术水平有了提高。

首先，城市和近郊的风景点有所发展。长安城的东南隅就是都下的公共风景游览区，其中有慈恩寺、杏园、乐游原、曲江池诸胜。这一区的南面是唐帝的南苑——芙蓉苑（图2、4）。曲江是都人春游祓饮和重阳登高的好去处，尤其是二月初一的"中和节"、三月初三的"上巳节"和九月初九的"重阳节"最为热闹，达官贵戚、庶民商贩都来游赏，有时唐帝也在芙蓉苑的北楼——紫云楼上临眺这里的风光。除京城之外，各州府所在的城市，地方官们也多留意城郊风景点的开发，如大历间（公元776年）颜真卿在湖州任刺史，辟城东南霅溪白苹洲，作八角亭，供人游赏。到开成间（公元838年），后人又加修葺，构筑五亭，成为一方胜景（白居易《白苹洲记》）。杭州西郊从西湖至灵隐一带，风景优美，白居易作杭州刺史之前，历届郡守已建有五亭，从郡城至灵隐冷泉，一路彼此相望（白居易《冷泉亭记》）。柳宗元笔下所记的桂州漓江訾家洲开辟为城郊风景区，则是元和十二年(公元817年)的事，洲上设燕亭、飞阁、闲馆、崇轩四处景点，总称为"訾家洲亭"。柳宗元贬谪所在地永州，风景建设尤为频繁，从他的名著《永州八记》等文中可以看到，不但州牧县令建立风景游览地，他本人也积极参与城郊山区风景的开发，亲自规划筹建钴鉧潭、龙兴寺东丘等景点，并在风景分类、建设原则、风景建设的社会意义等方面提出了独到的见解，成为我国历史上第一位既有实践、又有理论的风景建筑家。除此而外，见于史籍的风景点还有李德裕在成都新繁所辟的东池、闵城的新池、颍州西湖、彭城阳春亭、濠州四望亭等。"亭"本是驿馆，到南北朝以后已扩大了它的内涵，成为驿馆、风景点、亭子的多义词。

在各地的风景建筑中，以滕王阁（图3、5）、黄鹤楼、岳阳楼（图6）三者最为知名。它们背郭倚城起楼，凭高凌江，利于眺望开阔壮丽的山川景色。滕王阁创建于唐显庆间（公元653年），因王勃《滕王阁序》而名益著，韩愈也说："江南多临眺之美，而滕王阁独为第一"（《新修滕王阁记》）。黄鹤楼相传创建于东吴，唐时也很著名，李白诗有："故人西辞黄鹤楼，烟花三月下扬州"之句（《送孟浩然之广陵》）。岳阳楼创建稍晚，是开元间（公元716年）张说守岳州时所建，李白、杜甫、白居易等也都有诗赋之。其他城市在江边或风景优胜处建楼临眺的例子还很多，如绵州越王楼、河中鹳雀楼、江州庾楼、仪征扬子江楼、东阳八咏楼等。至于利用城楼作为赏景观风、宴集宾客之所，也是唐时的一种风尚。

其次，各地私家园林的兴建日趋频繁，尤以长安、洛阳两地为盛。据宋李格非《题洛阳名园记后》所述，唐贞观、开元间，公卿贵戚在洛阳开создать列第的共千余家，其间布列池塘竹树，高亭大榭，园林盛极一时。如牛僧孺、裴度、白居易等都在洛阳城内拥有园宅，有些人还在城外风景区建有山庄别墅。长安是首都所在地，大臣权贵们的池馆更多，除了城内的宅园外，城南樊川、杜曲一带泉清林茂之地，数十里间，布满公卿郊园(图4)，各官署也盛行开池堆山（《画墁录》）；甚至佛教寺院内也有供人观赏

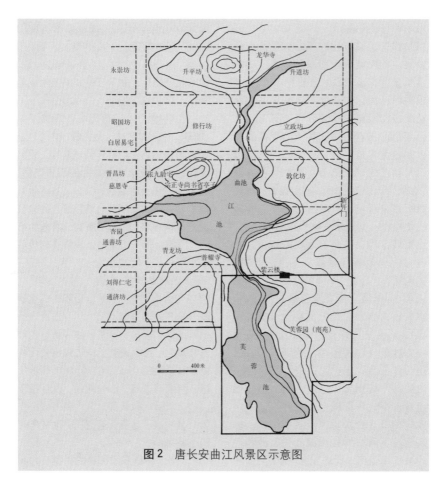

图2　唐长安曲江风景区示意图

游览的"山庭院"(段成式《寺塔记》)。由此可以想见长安造园活动的盛况。唐代私园规模一般都比较大，如牛僧孺洛阳宅园尽有归仁坊一坊之地(约四百余亩。见《洛阳名园记》)，李德裕洛阳平泉庄周围四十里，白居易以"小园"自居的洛阳履道坊园，也在十亩左右。假如和明清时期的私园相比，就可以看出唐代人在园林上表现的尺度概念和城市、建筑上所表现的是一致的，有着偏大的特点。不过，随着私园的普遍发展，小型园林已受到更多人的欢迎，园中、庭中的小池特别受到宠爱，白居易赞扬小池说："勿言不深广，但足幽人适"(《官舍内新凿小池》诗)。造园主们借小池寄情赏，以小喻大，在方圆数丈的水池中追求江湖意趣。"牵狭镜分数寻，泛芥舟而已沉"，"虽有惭于溟渤，亦足莹乎心神"(李世民《小池赋》)，反映了当时的一种普遍心理。求小池不得，则退而在庭院中作更小的盆池，"凿破苍苔地，偷他一片天。白云生镜里，明月落

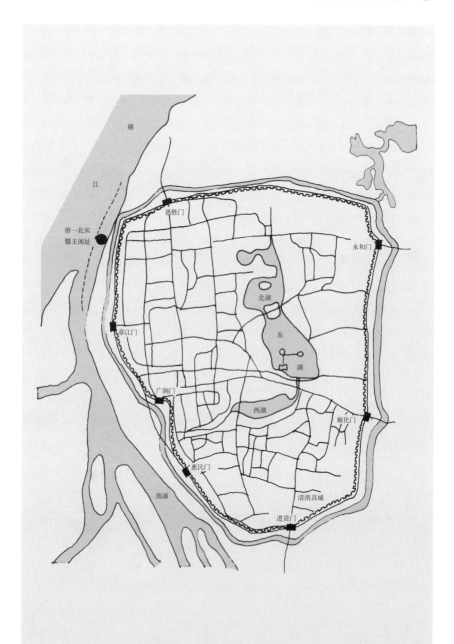

图3 唐、北宋滕王阁位置示意图

园林建筑

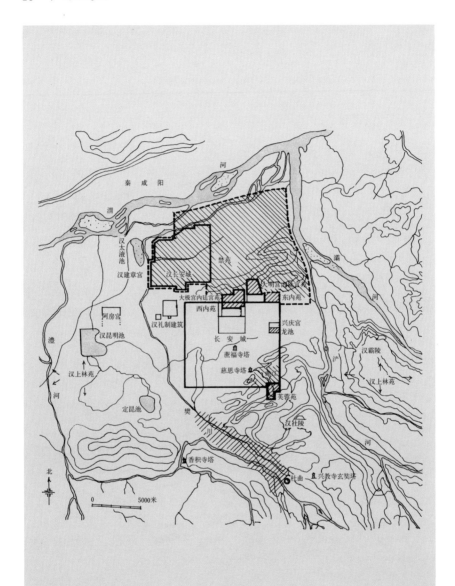

图4 唐长安苑园分布示意图

图5之一　宋画中的滕王阁

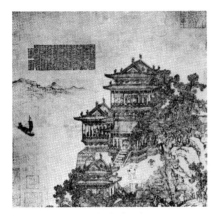

图5之二　元画中的滕王阁

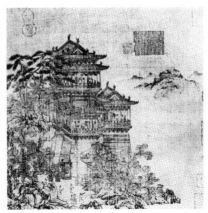

图6　元画中的岳阳楼

阶前"（杜牧《盆池》诗）。韩愈也有咏盆池的诗五首，可见盆池在唐时相当流行。流风所及，宋代文士也多小池、盆池之好。

随着园林小型化的趋势的加强，园林欣赏也相应地出现近观、细玩的喜好，上述小池盆池的兴起就是这种喜好的表现之一；此外，从品玩奇石成癖和花木人格化两点上也可以看出这种趋向所达到的程度：松、竹、梅在南朝已被视为高雅之物，唐代更是得宠，常被诗人视作"贤才"、"益友"、"嘉宾"而成为园中的重要内容；欣赏各种奇姿怪态的石块、石峰，已成为某些人的癖好，如牛僧孺、李德裕、白居易等，都爱搜罗各地之石列于园中，大石立于水侧，小石置于案头。牛僧孺分石为九等，各刻于石阴，曰："牛氏石"，李德裕石则刻"有道"二字。

园林小型化也促进了小庭园的发展。在居住庭院内，凿池堆山，莳花栽竹，形成山池院、水院、竹院、松院、梅院等等，是相当普遍的现象。西安郊外出土的唐三彩住宅明器，其后院即是典型的山池院。庭院偏东有假山和小水池，庭院偏西有八角攒尖亭一座（图7）。白居易宅中有水院，"沧浪峡水子陵滩，路远江深欲去难。何如家池通小院，卧房阶下插渔竿"（《家园三绝》诗），说明了宅内庭园的优越性在于近便，能随时欣赏。

白居易在洛阳履道坊的宅园，可作为这个时期宅园风格的代表。据白氏《池上篇》以及有关诗篇的记载，园与宅的基地共十七亩，宅占三分之一。水占五分之一，竹占九分之一，其他是岛、桥、路、树。园的布局以池为中心，池

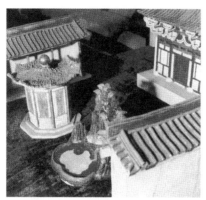

图7 西安出土唐代明器中所示庭园
——水池、假山及八角亭

中设三岛,岛上有亭,有桥两座与岛相通。池岸曲折,环池有路,多穿竹而过。池内植白莲、折腰菱及菖蒲。池西岸有西亭、小楼和游廊,可供宴饮、待月、听泉之用。池北有书库,是子弟读书处。池东有粟廪,是家庭贮粮之所。池南和住宅相接。又引西墙外伊水支渠之水入于园中,作小涧于西楼下以听水声。园中还有太湖石二、天竺石二、青石三、石笋数枝、鹤一对。

作为一代诗豪,白居易经营此园达十余年。其造园意匠之高,情趣之雅,堪称是文士中小型宅园的范例。他的造园思想和手法,通过他所写的大量作品给后世带来巨大影响。

其三,山居郊墅发展。其中以王维的辋川别业、李德裕的平泉庄、白居易的庐山草堂最为著名,三者都借文章、诗篇而传颂于后世。王维的辋川别业位于长安东南蓝田的山谷中,是利用天然丘谷、湖面、林木布置若干亭馆而成,规模相当大,景色朴野,很少人工造作,是以天然景观为主的山地园林。李德裕的平泉庄位于洛阳三十里外的山中。庄内有兰塘,水上可以泛舟。又设书楼、流杯亭、瀑泉亭等建筑物。花木约百种。奇石则从山东、广东、广西、江西、浙江、巫峡等地罗致而来,布列于清流两侧。白居易的草堂是他贬为江州司马时所筑,地处庐山北麓遗爱寺之南,面对香炉峰。茅屋三间,石阶、木柱、竹编墙,室内置四榻及二纸屏风,具有山野村舍的风貌。堂前有平台,台前凿水池,池中蓄红鲤白莲,环池开小径,插竹篱,周围多山竹野卉和古松老杉,还有瀑布与飞泉泻落于左右。这一所山居是在一般宅园、郊墅之外,另辟蹊径,形成一种简素、朴野、幽寂的风格。

其四,帝王苑囿与离宫兴作极盛。隋炀帝在洛阳辟西苑,又在扬州、晋陵(今江苏常州)等地大起离宫。西苑位于洛阳西侧,周围二百余里,以人工开挖的水面为组景骨干,其中大湖周长十余里,有小湖五处环列于周围,相互间以水渠沟通。湖中堆土作蓬莱、方丈、瀛洲诸山,山上有台观殿阁之属。苑内又设十六院,每院为一组建筑群,外环水渠,内植众花,常年都有宫女居住。西苑的格局为平陆地段运用开池堆山的手法造成丰富多彩的景观创造了先例。清代圆明园也是以人工开挖水面作为组景的基本手段,和西苑可说是一脉相承。唐代,长安北郊设有规模宏大的禁苑,东西二十七里,南北三十三里,苑中设掌管种植、修葺事宜的"监"四处,有宫与亭二十四所,还包括汉长安故城内原有殿舍二百四十九间。除了禁苑之外,另有东内苑、西内苑和南苑(芙蓉苑)诸园。而太极宫、大明宫、兴庆宫、太子的东宫等宫廷区,都有山池花木穿插于后部的内廷之中,形成园林化

的居住区（宋敏求《长安志》）。其中大明宫的内廷区以太液池为中心，环池布置各种殿宇和长廊，池中堆土为蓬莱山（图8）。兴庆宫则以南面的龙池为中心辟为园林区，内有沉香亭、龙堂、勤政务本楼等重要建筑物布列于周围（图9）。芙蓉苑位于长安城东南隅曲江南侧，有夹城御道和禁苑、大明宫等处相通，可免往返途中与城市交通发生交叉。唐代离宫兴作极盛，仅长安周围就有麟游的九成宫、终南山太和谷中的翠微宫、骊山温泉的华清宫、蓝田的万全宫、咸阳的望贤宫、华阴的琼岳宫和金城宫等多处山居避暑胜地与离宫别馆。东都洛阳，还有上阳宫，洛阳附近有嵩山的奉天宫、临汝的襄城宫、永宁的绮岫宫、福昌的兰昌宫、渑池的紫桂宫和洛阳南面的三阳宫等，多属帝后避暑游息之地。总计唐代所建离宫，其数不下二十。

两宋时期，造园活动更为普遍，已及于地方城市和一般士庶。

宋承五代分裂之余，吸取唐朝藩镇割据的教训，集兵权于天子一人，军事上"守内虚外"，着力防范内患，对外则屡屡失利，成为中国历史上最软弱的朝代之一。但由于相对稳定的局面，农业手工业有所发展。和唐代相比，文人在政权中的地位提高，作用增大，文化、教育、科学技术上出现了空前兴旺的景象。园林也在唐代基础上进一步向地方

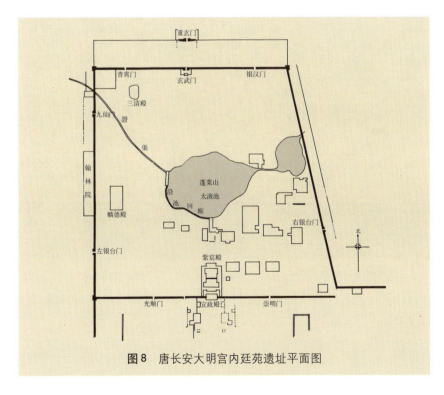

图8　唐长安大明宫内廷苑遗址平面图

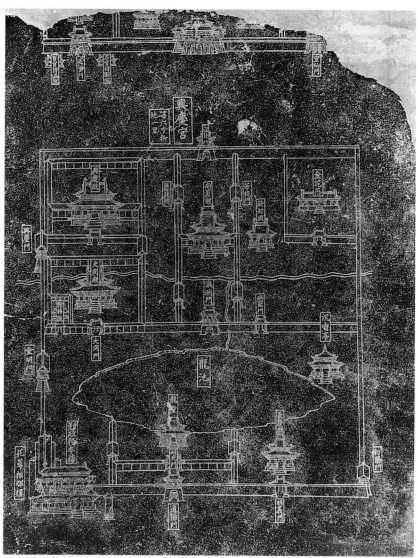

图 9　宋刻唐长安兴庆宫图拓片

城市和社会深层延伸发展。尽管整个统治阶级的孱弱气质使文学、建筑、园林诸方面都丧失了唐朝那种恢廓宏大的气魄,但园林能更广泛地和人们生活相结合,无疑是一种进步,而细致精巧的风格更趋成熟,标志着造园艺术的进一步发展。

北宋首都汴梁和西京洛阳,园林最为兴盛。汴梁帝苑多达九处,其中最著名的就是宋徽宗时所建的艮岳。这座因风水之说而建立在皇城东北隅的园林,曾耗费大量人力财力,从江南罗致奇花异石,动用运粮纲船送来汴梁,这就是历史上著名的"花石纲"。大臣贵戚的私园布列汴京内外,"都城左近,皆是园圃,百里之内,并无闲地"(《东京梦华录》),园林总数不下一二百处。甚至商店酒楼也设置园亭以吸引顾客,如城西宴宾楼酒店,有亭榭池塘,还配备了画舫,供酒客租雇作水上宴乐之用。在《清明上河图》中,也可以看到酒店内的庭园(图10)。南宋临安,擅湖山之美,皇家御园多达十处,私园则遍布城内外,可见之于记载的约五十余处,西湖沿岸大小园林、水阁、凉亭不计其数(《都城纪胜》、《梦粱录》)。北宋洛阳、南宋吴兴,都是贵戚官僚消闲清暑之地,园林之盛,不减都城,《洛阳名园记》和《吴兴园林记》作了专题记述,从中可以了解两地园林的概貌。平江(今苏州)是南宋藩屏重镇和主要都会之一,唐时城内私园可考者仅二三处,而宋时已有十余处,郊区的石湖、天池山、尧峰山、洞庭东西山等风景优胜处,也有不少贵官豪族的别墅园林。

在州县公署内设立守居园池(郡圃、州圃)是宋代的一种风尚。虽然,隋代已有绛守居园池(在山西绛州州署

图10　宋《清明上河图》中所示酒肆庭园

内）的先例，但守居园池的普遍化，以宋代为最盛，甚至一些僻郡也有后园池亭供守、吏休娱燕集之用。南宋平江除郡圃外，吴县、长洲县的县廨，府属司户厅、提举司、提刑司、姑苏馆也设山池亭榭于后园。建康府的郡圃在衙署东侧（图11），其间亭馆水木交相辉映。真州（今江苏仪征县）是宋代江淮两浙荆湖发运使的驻地，其治所东园广袤达百余亩。以上公署园圃，每值嘉时令节都向居民开放，任人游观，以示"与民同乐"。

宋代，州县修建城内外风景点和背郭倚城的楼阁以资游眺，风气之盛不亚于唐。建康之青溪、徐州之快哉亭、宿州之扶疎亭、苏州之观风楼、姑苏台、齐云楼等都是此类实例（图12）。另一方面，由于郊游活动的兴起，一些山青水秀的村落，也成了旅游胜地，如北宋时一处名为"水云村"的山村，经黄裳命名题诗之后，名声四扬，成为郡人寻春避暑的佳地，一时曾出现"车盖相属"的盛况（黄裳《水云村记》）。

叠石造山自汉至唐以土山为其主流，及至宋徽宗兴艮岳寿山大役，积时六年，建成历史上罕见的大假山，使用大量山石，组成土石混合的山体，山上岗连阜属，峰峦崛起，千叠万复，有屏幛、峰岫、石壁、瀑布、溪谷等景色，并仿蜀道之险，设盘纡萦回的磴道及倚石排空的栈道供攀登最高峰之用（赵佶《御制艮岳记》、祖秀《华阳宫记》）。这种大量用石筑成山景的叠山作风，虽非始于赵佶，但对后世追求奇险的造山风气，无疑会产生某些影响。大量用石叠山，也造就了一批专业匠人，使叠石技术得以提高。太湖石的产地之一吴兴，

宋时已出现一种称为"山匠"的假山工（周密《癸辛杂识》）。杭州法惠院僧人法言，在居室东轩院内，汲水为池，累石为小山，洒粉于峰峦之上以像飞雪，苏轼见而爱之，为之取名"雪斋"、"雪山"、"雪峰"（秦观《雪斋记》，苏轼《雪斋·杭州僧法言作雪山于斋中》诗），于是此斋名声大噪。雪山的构想，无异是枯山水的前奏。

对于奇山的追求，宋人不亚于唐人。苏轼嗜石，家中以雪浪、仇池二石为最著，有"小九华"者，略具九华山之形象。米芾任无为州知州时，见巨石四面巉岩，状貌奇特，竟具袍笏拜，呼之为"石丈"。他对奇石所订的"瘦、绉、漏、透"四字品评标准，久为后人所沿用。苏洵则取水旁漂蚀的枯木疙瘩，作成木假山盆景，山具三峰，"中峰翘踞肆，意气端重，若有以服其旁之二峰"（苏洵《木假山记》）。

宋代栽培、驯化、嫁接技术的发展，使园林花木品种大量增加。唐李德裕平泉庄内花木仅百余种，而宋洛阳园林中的花木多至千种：桃李梅杏莲菊各数十种，牡丹芍药百余种，远方奇卉如紫兰、茉莉、琼花、山茶之类，号为难植，而在洛阳都能生长（《洛阳名园记》）。洛阳的花工称为"花园子"，著名的接花工东门氏，俗呼"门园子"，专为豪家嫁接最好的牡丹品种"姚黄"，每枝工价五千钱（欧阳修《风俗记》）。南宋时，杭州的花木品种也极丰富，嫁接的山茶花有一株十色者（《梦粱录》）。据《十八学士图》等宋画所示宋代盆栽盆景已趋多样化，对盆具、托架的形式也颇讲究（图13）。

造型秀丽多样是宋代园林建筑的一个特点。宋画《黄鹤楼图》、《滕王阁图》

图 11 宋建康府郡圃图 (《景定建康志》)

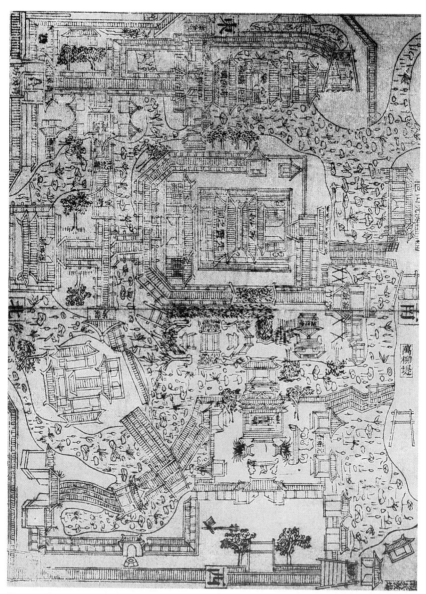

图12　宋建康青溪图（《景定建康志》）

所描绘的临江楼阁,其体量组合、屋顶穿插及与环境的企合诸方面表现出来的熟练技巧,仍能使今天的建筑师们为之倾倒。王希孟《千里江山图》中所画的亭桥榭阁等建筑物,形式也很丰富多彩。文人雅士爱好亭园者,多自为设计,其间也不乏对园林建筑的创新,如欧阳修曾仿江船格局,作"画舫斋"于官署内;七间屋从山墙进入,用门贯通,如入舟中(欧阳修《画舫斋记》)。陆游寓居,得屋两间,狭而深,形如小舟,名之为"烟艇",以寄其江湖烟波之思(陆游《烟艇记》)。这些都是后世船厅、画舫斋、石舫之类的先驱。亭子的式样,在唐代已有方亭、八角亭、丁字亭、流杯亭等多种,宋代又有三角亭见于湖州苕霅二水相汇处,所谓"夜缺一檐雨,春无四面花"(宋俞仁廓诗),就是描述这座亭子的特点。

春秋节令城市居民踏青登高的活动促进了城郊风景点的发展;另一方面,私家园林春时开放供人游赏也成为一种社会风尚,无论汴京、洛阳、临安、吴兴都是如此,所以邵雍有诗曰:"洛下园池不闭门,遍入何尝问主人"(《洛下园池》),生动地描述了北宋时洛阳园林纵人游览的情况。南宋时,陆游也有《花时遍游诸家园》诗,说明两宋时期园林开放是一种普遍现象。州县后园也不例外,如平江府郡圃,每年春初即修饰亭阁,以备开放,供人游观。汴京新郑门外金明池御苑,每年三月初一至四月初八,也供都下士庶入苑游玩,虽风雨交加,游人仍略无虚日(《东京梦华录》)(图14)。临安风俗奢靡,春游特盛,州府在上元节后就着手修葺西湖周围及堤上轩馆亭桥,油漆装画一新,并栽植花

图13之一　宋画《十八学士图》中所示盆景(之一)

图13之二　宋画《十八学士图》中所示盆景(之二)

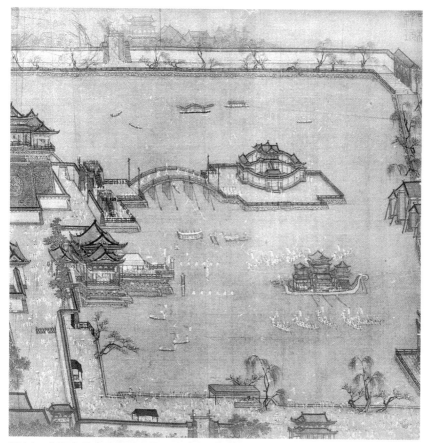

图 14　宋画中的汴京御苑金明池《金明池夺标图》

卉,以备春游之需(《梦粱录》)。可见,两宋时风景园林已广泛渗入城市各阶层的生活,成为社会文化活动的重要组成部分,这是宋以前未曾出现过的现象。

明清是我国古代园林的最后兴盛时期。

中国的封建社会在明清两朝已发展到最后阶段。两朝开国后都有一段时间的社会较为安定、经济文化较为繁荣的局面,但是由于统治阶级政治上实行极端的中央集权专制主义,文化上大力提倡程朱理学,推行八股取士,同时又厉行高压政策,文禁森严,文字之狱迭起,造成严重的思想禁锢。乾隆时,这种禁锢已臻于顶点。明清两代在造型艺术和建筑、园林诸领域所呈现的缺乏创造性和风格的繁琐拘谨,不能不说和当时思想政治气候的严酷有着一定的联系。

这个时期的造园活动曾出现两个高潮:一是明中晚期南北两京和江南一带官僚地主园林的繁荣;二是清代中叶清

图15之一　明文征明所绘拙政园园景
　　　　　——嘉实亭

图15之二　明文征明所绘拙政园园景
　　　　　——倚玉轩

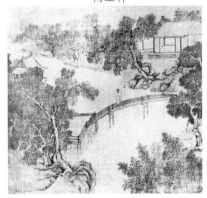

图15之三　明文征明所绘拙政园园景
　　　　　——小飞虹

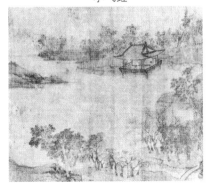

图15之四　明文征明所绘拙政园园景
　　　　　——小沧浪

帝苑囿和扬州、江南各地私家园林的兴盛。其他如山岳风景区、名胜风景区、城郊风景点等也有较大发展。

明初，朱元璋曾规定百官第宅制度："不许于宅前后左右多占地，构亭馆，开池塘，以资游眺"（《明史·舆服志》）。因此，明中叶以前园林未见著者。到正德、嘉靖间，奢靡之风渐盛，禁令松弛，各地第宅逾制、亭园华美的现象就屡见不鲜了。江南名园如苏州拙政园、无锡寄畅园、南京瞻园都创于正、嘉年间（图15）。嘉靖以后，造园之风更甚，北京海淀李伟的清华园和米万钟的勺园，就是万历年间兴建的两座名园。明末王世贞《游金陵诸园记》所录园林共三十六处，其中徐达后代就有十余处。苏州、太仓等地造园活动十分普及，黄勉之《吴风录》说："至今吴中富家竞以湖石筑峙奇峰阴洞……虽闾阎下户，亦饰小小盆岛为玩"。王世贞《娄东园林志》所录太仓一地名园有十余处。而当时绍兴城内外，共有园亭一百九十二处，见录于祁彪佳文集。由此可以想见

明末江南园林繁盛的情况。

明代的帝苑不发达,仅北京南郊有南苑,京城内则沿袭元时太液池、万寿山,拓广中海,增凿南海,辟为西苑。比之唐宋帝苑,其规模可说是微不足道。但入清以后,情况就大不相同了,清帝苑囿之盛可使汉上林苑、唐九成宫、宋艮岳都相形见绌。自从康熙平定国内反抗,政局较为稳定之后,就开始建造离宫苑园,从北京西郊香山行宫、静明园、畅春园到承德避暑山庄,工程相继而起。宗室贵戚也往往有"赐园"的兴作。畅春园是在明李伟清华园的旧址上建造起来的离宫型皇家园林,前有供议政及皇室居住用的宫廷部分,后有以水系为主体的苑园部分,总面积约在千亩左右。承德避暑山庄的兴建始于康熙四十二年(公元1685年),是依托起伏的山丘和热河泉水汇集成的湖泊而建的离宫型大规模皇家园林,其布局也包含宫和苑两大部分,全园占地共八千余亩,是清代规模最大的帝苑之一(图16)。雍正接位后,将他做皇子时的赐园"圆明园"大事增扩,作为他理政和居住之所。当时的圆明园面积约在三千亩左右,乾隆时又加恢扩,合长春、绮春两附园在内,共计面积达五千余亩。乾隆朝是清代园林的极盛期,当时国内经过一个较长时期的休养生息,经济再度繁荣,好大喜功、醉心游乐的弘历,利用这种经济优势,大兴土木,营建众多的离宫苑园。他又六次巡视江南,游览各地名园胜景,并在各帝园中仿制这些胜景,以期再现江南风光于北国禁苑之内。他先后扩建了北京西郊玉泉山静明园、香山静宜园、圆明园、京城内三海、承德避暑山庄;又在圆明园东侧建长春、

图16之一　清钱维城绘承德避暑山庄——水心榭(《避暑山庄图咏》)画页,引自《承德古建筑》

图16之二　清钱维城绘承德避暑山庄——天宇咸畅(《避暑山庄图咏》)画页,引自《承德古建筑》

绮春二园。其中长春园北侧有单独的一区欧洲式园林,内有喷泉、巴洛克式宫殿和规则式庭园(图17),这是弘历出于猎奇而命欧洲传教士郎世宁、蒋友仁、王致诚等设计的。不久,又结合改造瓮山前湖成为蓄水库而建造了另一座大型园林清漪园——光绪年间又改

图16之三　清钱维城绘承德避暑山庄——芝径云堤（《避暑山庄图咏》）画页，引自《承德古建筑》

图16之四　清钱维城绘承德避暑山庄——烟波致爽（《避暑山庄图咏》）画页，引自《承德古建筑》

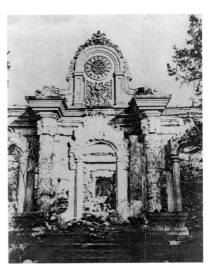

图17之一　被英法联军破坏后的圆明园欧洲巴洛克式建筑——花园门（1870年前后，德国人Ernst Ohlmer摄）

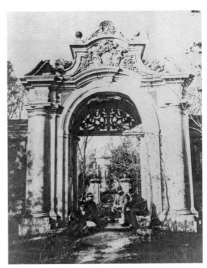

图17之二　被英法联军破坏后的圆明园欧洲巴洛克式建筑——远瀛观（1870年前后，德国人Ernst Ohlmer摄）

名为颐和园（图18）。从而在北京西北郊形成了以玉泉、万泉两水系所经各园为主体的苑园区。

乾隆六下江南，各地官员及富豪都大事兴造行宫、园林，以冀邀宠于一时，使运河沿线和江南有关地区掀起一个造园高潮，其中最典型的例子当

图17之三　被英法联军破坏后的圆明园欧洲巴洛克式建筑——谐奇趣（1870年前后，德国人Ernst Ohlmer摄）

图17之四　圆明园欧洲巴洛克式建筑——大水法残迹（1932年周缵武摄）

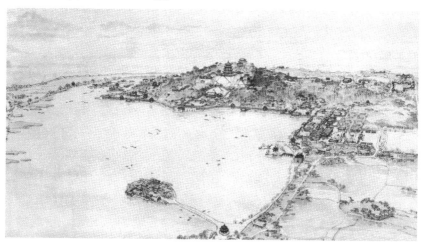

图18　颐和园鸟瞰图

推扬州盐商们在瘦西湖的造园热。当时的扬州城内有园数十，城北自天宁寺行宫抵平山堂，沿河十里之内，两岸楼台亭馆一路相接，形成面对水上游线连续展开的园林带，在小金山—五亭桥—白塔一区，尤为宏丽旷远，形成全局的中心（图20）。同一时期内建成如此众多的、联结成一个整体的园林组群，在历史上是独一无二的，是当时麇集于扬州的盐商企图争得乾隆"宸赏"而穷极物力所造成的特殊历史现象，一旦盐业中落，瘦西湖的十里池馆也就迅速衰败，到道光年间，这里已是"楼台荒废难为客，林木飘零不禁樵"了（《扬州画舫录跋》）。明清两代，苏州始终是经济发达地区，优越的生活条件吸引着众多的官僚、富豪来到这里营建邸宅园林，因此尽管其间曾经战争破坏，却能衰而复盛，成为江南园林最发达的地区之一。

清代中叶以后，作为重要对外贸易

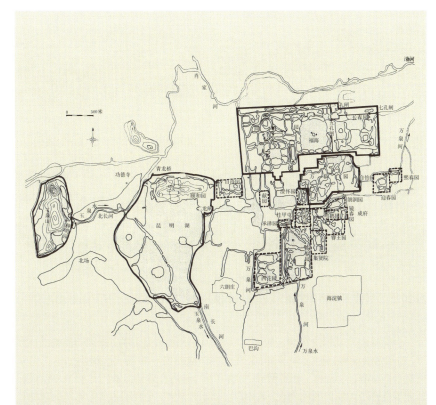

图19 北京西郊清代苑园分布图（玉泉、万泉两水系流径区域）（据何重义、曾昭奋《圆明园与北京西郊园林水系》文中附图重绘）

港口城市的广州，园林的兴建也出现了繁荣局面，在其周围地区所遗的顺德清晖园、番禺余荫山房、东莞可园、佛山十二石斋诸园，表现了晚清时期岭南园林的风格，从中也可看出外来因素对建筑和装饰的影响。

清康熙年间，地处边陲的云南昆明滇池开始建佛寺，创建大观楼，成为城市近郊的游览区。乾隆年间在昆明西山开凿的龙门隧道，是登高临眺滇池全貌的绝佳去处。此外，翠湖、昙华寺、金殿等景点也相继开发形成。边城蒙自城南的南湖，自明隆庆年间浚湖堆山形成"三山毓秀"的嘉景以来，经多次整治，筑堤建桥，并于康熙年间创建瀛仙亭（光绪年间改名瀛洲亭），成为滇南名胜。西藏拉萨的罗布林卡（藏语意为宝贝之园）建于清乾隆年间，是达赖避暑消夏、居住游憩之处，也是处理西藏地方政教事务的离宫，性质和清帝的圆明园、清漪园相似，园景以大片树林草地为基调，间以碉房式殿宇，道路齐直，水池方整，地面平坦而无起伏，与内地自然式山水园的风格迥然不同。

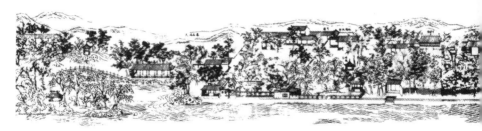

图20之一 瘦西湖两岸园林展开图之局部——北岸天宁寺以西一段(《平山堂图志》)

图20之二 瘦西湖两岸园林展开图之局部——南岸白塔左右(《平山堂图志》)

台湾受内地及福建影响,清中叶以后,造园活动渐盛,道光、咸丰年间,先后有台南紫春园、归园,新竹潜园、北郭园等豪富士绅所建私园出现。其中以潜园的规模为大,园中凿水池,池周设亭、阁、轩、堂,主体建筑爽吟阁临池而立,二层,歇山顶,位置环境构思得宜,漏窗、梅花是此园特色,"潜园探梅"曾是当地名胜。同治、光绪年间所建的板桥林本源庭园,是一座经文人墨客和造园高手设计的小园,园中有来青阁、水池、石假山及各种式样的亭榭多处。台湾气候湿润,得水较易,花木繁茂,为园林造景创造了有利的条件(《台湾建筑史》)。

明清时期园林的兴盛造就了一批从事造园活动的专门家,如计成、周秉臣、张涟、叶洮、李渔、戈裕良等,他们中间一部分人有较高的文化艺术素养,又从事园林设计和施工,因而能把园林创作推向更高的层次,提高园林艺术水平。计成在总结经验的基础上,著有《园冶》一书,是我国古代最系统的园林艺术论著。张涟、李渔对堆山叠石都有独到的见解(详见"造园理论"一节)。

作为古代园林的最后发展阶段,明清时期的造园技艺有多方面的成熟经验。例如在空间—环境处理方面,小园有一套小中见大、以少胜多、逐步展开、引人入胜、步移景异、余意不尽的手法;大面积苑囿则另有一套依山就水、卓有特色、巧于因借、集仿名胜、园中有园、主次相成、对比变化等手法。从而不论小园大园,都能曲尽其趣,达到"源于自然,高于自然"的艺术效果。这种空间艺术的处理手法,已臻于炉火纯青的地步,能给人以种种美的享受。在园林建筑方面,苏州、北京两地代表着南北两

生画龙点睛的效果。虽然,园林建筑的式样和宫廷与住宅有许多共同之处,但由于园林造景和游览活动的需要,形成了空间通透、体形多变、造型轻巧、平面自由、装修简洁、色调素雅等特色,而在墙垣和地面两方面,又创造了其他建筑无法与之比拟的漏窗、门洞、窗洞、花街铺地等千姿百态的式样,极大地丰富了园林景色。在叠山艺术方面,仍是两种风格同时并存:一种是以土为主,堆土成冈阜,再适当垒石、点石;一种是以石为主,累石成峰峦、洞壑、峭壁等山景,清中叶戈裕良所作苏州环秀山庄和常熟燕谷的两处假山为其代表,但多数石假山失之琐碎零乱,缺乏自然意趣。也有叠石仿狮虎、人物形象以迎合一部分人的好奇心理者,则是近百年来此技走入歧途的一种表现,和我国山水园所追求的目标是背道而驰的。

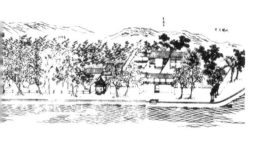

种不同的风格,两者在结合园林造景上又都能因地制宜,使人工的作品和自然环境有机结合,能为山水增美,甚至产

二 意境构成

　　自从园林的发展越过了仅仅作为畋猎场所的阶段以后,它的内容也随着社会生活的改变而逐步多样化起来。园林已成为既是居住、避暑和进行各种活动的场所,又是获得高级精神享受、倾心领略山水林泉自然之美的地方。在这里,园林和山水诗、山水画有着共同的追求目标,所不同的是:诗画用笔墨来描绘自然美;而园林则用泉池、花木、竹石、峰峦、涧谷、亭阁、曲径、桥梁……组成实物环境来再现自然美,或是移天缩地,笼溪渤岳镇于数亩之地,或是一拳之石而太华千寻,一勺之水而烟波万顷。就是用提炼概括和写仿寓意等手法,把种种自然美景集中到有限的空间中来,成为咫尺山林,并和居处紧密结合,便于游览欣赏。

　　自然界的美景千变万化:有崇山峻岭,也有平冈小坂;有沧茫大海,也有潺潺细流;有深林绝涧,也有平畴旷野……。古代的艺术家、文学家们,在发掘自然美、讴歌自然美的过程中,创造了无数美妙的山水诗、山水散文、田园诗、山水画,推进和提高了全社会对自然美的欣赏,人们发

现,自然界有那么丰富多彩的意境:开阔磅礴、雄奇峭拔、曲折幽深、宁静清越、秀丽淡雅……。造园家们无疑也能从中得到美的鉴赏和创作的启示。正是在崇尚自然、喜爱自然、进而写仿自然的基础上,造园先哲们创造了丰富多彩的园林意境,再现了自然界的美好景色。在两千多年自然式山水园发展过程中所创造的园林意境,大致而言有以下种种:

海岛仙山

这是最早出现的一种人工山水园意境构想,也是延续历史最久的一种园林布局方式。其立意是以大池为中心,象征东海;池中堆土(或叠石)为岛(一座或三座不等),象征传说中的海上仙山——蓬莱、方丈、瀛洲。早在战国时期(公元前4世纪)齐威王、燕昭王都曾派人入渤海求此三神山。秦始皇统一全国后,东巡至海上,方士们大事渲染东海神山,于是遣徐福等率童男童女入海求三神山的仙药(《史记·封禅书》、《汉书·郊祀志》)。求之不得,又在咸阳作长池,引渭水,池中堆蓬莱山,以求神仙降临(《三秦记》)。随后,汉武帝在长安建章宫内作太液池,池中作方丈、蓬莱、瀛洲诸山(《史记·封禅书》)。虽然,这种海岛仙山起源于荒诞的方士妄说,但对园林布局来说,却是一种良好的形式,它使空旷平淡的水面产生变化,使景观层次丰富起来;在岛上观赏,则碧波环绕于周围,可生出尘离俗之趣。因此,尽管神人仙药,不过是一种虚构,而蓬莱仙岛式布局却始终受到历代造园者的喜爱而沿用不衰。隋炀帝在洛阳筑西苑,中为大湖,湖中堆土为蓬莱、方丈、瀛洲。唐大明宫后苑,也开大池,作蓬莱山于池中。宋

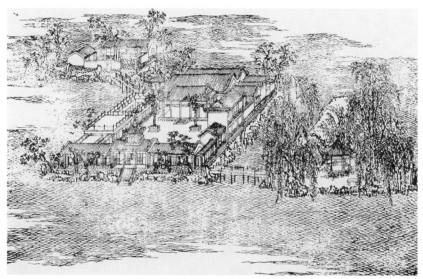

图21 圆明园"蓬岛瑶台"(乾隆《御制圆明园图咏》)

初为南唐后主李煜在汴京建违命侯苑，苑中开池广一顷，池中垒石像三神山，号为"小蓬莱"（《渔洋公石谱》）。南宋时，吴兴沈德和园中大池广十亩，中有水山，也称"蓬莱"（周密《癸辛杂识》）。金中都东北郊离宫"大宁宫"积水为广池，池中堆土为山，山上建瑶光殿，立意与蓬莱仙岛一脉相承。其后经元、明、清三朝多次改建而成今天所见的北京北海琼华岛。圆明园中最大的水面"福海"，也袭用东海仙岛的构想，并参以李思训画意，作仙山楼阁之状，题名为"蓬岛瑶台"（乾隆《御制圆明园图咏》）（图21）。一些规模不大的私家园林，也常用池中设岛的布局，如苏州拙政园、常州近园等，有的也以"小蓬莱"、"小瀛洲"命名。另有一些城市水利工程，结合浚湖开池，以余土堆岛，冠以海岛仙山之名，成为风景区中一景，如杭州西湖的"小瀛洲"、边城蒙自南湖的瀛洲亭都是这类实例。可见海岛仙山的布局方式具有强大的生命力，以致能在如此久远和广阔的范围内被人们所采用。

各地名胜

从摹拟虚构的蓬莱三岛，进而写仿各地的名山胜景，使山水园创作的路子更为宽广，无疑是一大进步。早在东汉顺帝时，大将军梁冀仿河南西部名山"崤山"的景色，在私园中作假山，"十里九坂，以象二崤"（崤山又名崟崟山，在河南洛京北，东接渑池，西北接陕县，分东西二崤，函谷关即设在此山西端。《元和志》："自东崤至西崤三十五里，东崤长坂数里，

图22　苏州铁瓶巷顾宅"五岳起方寸"前庭院内的石峰

峻阜绝涧，车不得方轨；西崤全是石坂，十二里，险绝不异东崤"。)（《后汉书·梁冀传》），可以想像，假山的规模是相当巨大的。到北魏时，此山遗址仍在洛阳大市范围内（《洛阳伽蓝记》）。其后，有唐安乐公主在长安西郊凿定昆池，堆土垒石仿西岳华山的事例（《新唐书·安乐公主传》）。宋徽宗造艮岳，也仿效泗滨、林虑、灵璧、芙蓉各地之山；洞庭、湖口、丝溪、仇池各地之水，以及蜀道木栈等景色（《御制艮岳记》）。不过，具体仿造名山巨浸，工程浩大，非皇室贵戚之力，无法办到。一般士大夫虽然向往各地胜景，也只能采取寓大于小的象征手法，如李德裕在平泉庄引水布石象征巴峡洞庭十二峰九派（《剧谈录》）；苏州铁瓶巷顾宅庭园以湖石峰五块，象征五岳，名其厅曰"五岳起方寸"（图22）。此外，当朝鲜半岛统一于新罗时（公元654～935年），王

38 园林建筑

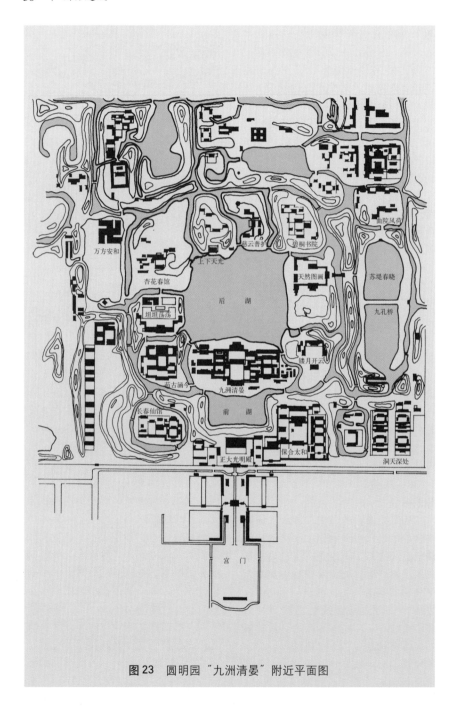

图 23　圆明园"九洲清晏"附近平面图

室也有在宫内穿池引水，积石为山，以象巫山十二峰之举(新罗文武王十四年（公元675年），于宫内作池，垒石为山，以象巫山十二峰，栽花草，养珍禽奇兽于苑中。并见〔日〕关野贞《朝鲜建筑艺术》）。（〔日〕《东洋文化史大系·隋唐盛世》）。不过，采用这种象征手法造园的最宏大的实例，当推北齐仙都苑和清代圆明园：前者系由邺城原华林苑改建而成，园内引漳水汇为大池，池内筑五岛象征五岳，四面环水象征四海，水渠则为四渎，一园之内，包罗天下山海河流（顾炎武《历代宅京记》）；后者借用战国时驺衍之说——整个世界由九大洲组成，中国占其中一洲；每洲有小海环绕，九洲之外再有大海围之——把圆明园的主景做成环绕"后湖"湖面的"九洲"，题为"九洲清晏"，显然有寄寓天下太平、河清海晏的政治含义（乾隆《御制圆明园图咏》）（图23）。至于集仿各地名胜于一园的做法，则是清康熙、乾隆间营建承德避暑山庄和北京西郊诸园时所惯用的手法：如避暑山庄的山岳区仿东岳泰山，设"斗姥阁"像泰山斗姆宫，山顶建"广元宫"拟泰山极顶之碧霞元君祠，故乾隆咏山庄诗中有"寒林穷处忽成峰，仿佛如登泰麓东"之句；山庄的湖泊区仿江南水乡，"烟雨楼"仿嘉兴南湖烟雨楼，"小金山"仿镇江金山，"文园狮子林"仿苏州狮子林……山庄的平原区则有蒙古风光。圆明园是以水景为主的大规模人工造园，除了"九洲"和"三山"的构想外，还直接移植了杭州西湖十景中的柳浪闻莺、断桥残雪、三潭印月、曲院风荷、平湖秋月、南屏晚钟诸景以及部分江南名园。清漪园的湖面处理是仿西湖堤、岛布置方式，西堤和堤上的六座桥直接摹仿杭州西湖的苏堤，后湖仿江南水乡街市作"苏州街"，谐趣园则仿无锡寄畅园。

林泉丘壑

东晋、南北朝时，人们对自然之美的体验已非常深刻、细腻，如齐谢朓诗："鱼戏新荷动，鸟散余花落"，梁王籍诗："蝉噪林愈静，鸟鸣山更幽"，都是极为传神之作，表现出诗人对自然真趣的深刻把握和对景物的极大概括能力。在园林造景方面，也远远超越摹拟和写仿的阶段而进入概括提炼予以典型化再现的高度。园林意境追求"仿佛丘中"、"濠濮间想"，而不必是某山某水的具体写照。堂坳之水，篑覆之山，一木一石以及那些普普通通的景物所蕴涵的天然奇趣，都被发掘出来，纳入园林意境创作之中。松、竹、梅和各种奇花异卉，固然是历来所喜爱的造园要素，即使萝、蒲、萍、苔等很不起眼的植物和蛱蝶、蜻蜓、蝌蚪等也成了欣赏对象。如白居易写庐山草堂小池："小萍如泛泛，初蒲正离离。红鲤二三寸，白莲八九枝"（《香炉峰下新置草堂即事咏怀题于石山》诗）。李端诗："谢家门馆似山林，碧石青苔满树荫"（《题元注林园》）。欧阳修诗："深院无人锁曲池，莓苔绕岸雨生衣。缘萍合处蜻蜓立，红蕚开时蛱蝶飞"（《小池》）。由"泉石膏肓，烟霞痼疾"（《新唐书·田游岩传》："高宗幸嵩山……亲至其门，游岩野服出拜。帝谓曰：'先生比佳否？'答曰：

'臣所谓泉石膏肓，烟霞痼疾者'"），推而及之于一拳之石、一勺之水。怪石奇峰早在南朝梁武帝时已受爱宠，唐牛僧儒、李德裕等继之，宋苏轼、米芾又酷爱成癖；而石滩、沙汀、小涧、卵石这些平淡无奇的题材也在唐时进入园景，形成为一种朴雅清幽的意境。如白居易履道坊园，用洛河石（卵石）筑成小涧石滩，从西墙外引水流经滩上，涧中洛石斑斑发碧玉，水声潺潺如管弦，主人爱之特深，曾写下了不少描述此滩的诗篇。堆山理水是园林造景的骨干，两者可结合园中地形改造，同时进行，既可形成山水相映的美好景色，又可平衡土方，一举两得。

两汉以后，以土堆山是园林造山的主流，规模较大的堆山尤其如此。不过，土山虽然无人工做作痕迹，能获得较为自然朴野的意趣，却难以造成深谷邃洞、绝壁危峰以取得奇险的意境。因此，叠石造山逐渐发展，从西汉初梁孝王刘武在兔园作"百灵山"、"落猿岩"、"栖龙岫"和袁广汉"构石为山"（《三辅黄图》），经南朝梁萧绎湘东苑假山构石洞"长二百余步"，唐安乐公主园"垒石肖华山"，到宋徽宗的艮岳，其间用石垒山的记录屡见于史籍，只是石山需用大量石料，运输艰难，耗费甚巨，所以并不普遍。迨宋室南迁，江南园林兴盛，采石近便，水运易致，石山逐渐增多。明末清初，追求奇峰阴洞的风气盛行，叠石遂成为造园活动的重要内容。不过，石山极不易做好，非有好设计、好石料、好匠师，不能得好作品，三者缺一不可。因此，尽管明清两代有无数垒石为山的遗例，但佳作不多，能称之为艺术品的也只有苏州环秀山庄、常熟燕谷等有数的几处。

田园村舍

东汉末年，仲长统已在《昌言》中描绘了一幅田园生活的美好图画："使有良田广宅，背山临流，沟池环匝，竹木周布，场圃筑前，果园树后"。"蹰躇畦苑，游戏平林。濯清水，追凉风，钓游鲤，弋高鸿。讽于舞雩之下，咏于高堂之上"。"逍遥一世之上，睥睨天地之间，不受当时之责，永保性命之期。如是则可以凌霄汉，出宇宙之外矣，岂羡夫入帝王之门哉"（《后汉书·王充、王符、仲长统列传》）。到南朝刘宋时，陶渊明的田园诗描写的村居景象，澹泊自然，给人以淳朴恬淡的美感，如著名的《归园田居》："方宅十余亩，草屋八九间。榆柳荫后檐，桃李罗堂前。暧暧远人村，依依墟里烟。狗吠深巷中，鸡鸣桑树颠。户庭无尘杂，虚室有余闲"，勾画出一幅优美的村居图画。唐代的田园诗更多，如孟浩然、王维、储光义等，都有许多佳作。从此田园村舍登上了大雅之堂，成为山水林泉之外又一雅逸情趣。造园者们也有意远借、邻借田园景色，或作茅舍篱落于林麓之间，或在园中设田畴农舍，展示耕耘稼穑于游眺之间。如宋徽宗营艮岳，苑内有西庄，植禾麻菽麦、黍豆粳秋，筑室如农家（《御制艮岳记》）。明计成在他的名著《园冶》中专列"村庄地"一节，论述在村庄造园的意境构想："团团篱落，处处桑麻，凿水为濠，挑堤种柳。门楼知稼，廊庑连芸。约十亩之基，须开池者三"。"围墙编棘，逗

兰香"前有水田成片，夏秋之交，凉风乍来，稻香徐引，成为园中一景（图24）。"杏花春馆"则是"矮屋疏篱，环植文杏，前辟小圃，杂莳蔬蓏，识野田村落景象"（图25）。这些景点都分布在圆明园的西北隅，形成一片以水乡村景为特色的景区。

比拟高洁

早在二千多年前，孔子已把山水和人的品格直接联系起来，他说："智者乐水，仁者乐山"（《论语·雍也》）——智者乐于运其才智以治世，如水流而不知穷尽；仁者乐于如山之安固，自然不动而万物滋生。这是儒家的解释。后世造园往往引为论据，使开池堆山带有一种神圣的色彩。到了晋朝，有人用松竹芝兰比拟高洁之士，赋予景物以拟人品格。如张天锡在凉州，屡宴园池，颇废政事，有人向他极谏，他解释说：我并非好游乐，而是有所寄托：赏朝花，是敬才秀之士；玩芝兰，是爱德行之臣；看松竹，是慕贞操之贤；临清流，是贵廉洁之行；览蔓草，是贱贪积之吏……。一切都和人的品格相比，可以算得是景物拟人化的系统言论了（《晋书·张天锡传》）。东晋时，王徽之喜竹，寄寓他宅，也要令人种竹，人问其故，他指着竹子说："何可一日无比君耶？"（《晋书·王徽之传》），以竹为友始于此。唐白居易也善于作这种比拟，如对他的挚友元稹说："曾将秋竹竿，比君孤且直"（《酬元九对新栽竹有怀见寄》诗）。又说："水能性淡为吾友，竹解心虚即吾师"（《池上竹下作》诗）；"手栽两树松，聊以当嘉宾。双影对一

图24　圆明园"映水兰香"（乾隆《御制圆明园图咏》）

图25　圆明园"杏花春馆"（乾隆《御制圆明园图咏》）

留山犬迎人；曲径绕篱，苔破家童扫叶。秋老蜂房未割，西成鹤廩先支。安闲莫管稻粱谋，沽酒不辞风雪路"。一派田园风光，宛然如画。清代帝苑，对此也颇留意吸取，如圆明园北侧的"北远山村"，是隔垣观看村景处，其意境是："矮屋几楹渔舍，疏篱一带农家。独速畦边秧马，更番岸上水车。牧童牛背村笛，馌妇钗梁野花……"（乾隆《御制圆明园图咏》）。另一处景点"多稼如云"是隔垣观稼处。而"鱼跃鸢飞"周围河道两岸村舍鳞次，"映水

身,尽日不寂寞"(《寄题鳌屋厅前双松》诗),都是这类例子。宋苏轼更极力推崇竹子,他说:"可使食无肉,不可居无竹。无肉令人瘦,无竹令人俗。人瘦尚可肥,俗士不可医……"(《于潜僧绿筠轩》诗)。长期以来,士大夫之间形成了一种观念和评价标准:水令人性淡,石令人近古;竹直而心虚,松劲而刚健;梅花凌寒而放,"遥知不是雪,为有暗香来"(王安石《梅花》诗)。松、竹、梅都是历严冬而不凋,独傲霜雪,被称为"岁寒三友",是花木中的高士。荷花,本来并非高品,自从宋周敦颐作《爱莲说》,将它比作出淤泥而不染的君子之后,身价顿高,"香远益清"成为对荷花的不移确论,庭前池中也就不可没有此君的位置了。圆明园"濂溪乐处"(周敦颐,世称"濂溪先生",故有此题)以多荷花取胜,乾隆称之为"前后左右皆君子"(《御制圆明园图咏》)。拙政园中部"远香堂",也因堂前池荷而得名。

由此可见,园中景物经过拟人化,赋予某种品格特征之后,不再是孤立的客观物体,而是人们托物寄兴、借景抒情的对象。情景交融,主客观之间的相互流通,深化了园林意境,加强了艺术感染力。

诗情画意

中国园林以各种点景题额、楹联、书画以及记叙园景的诗篇、画幅而富有诗情画意。大如圆明园、避暑山庄,小如江南各地的私园,以至那些著名的风景点、游览胜地,无不如此。其中题额和楹联的作用尤为突出,能用极少的笔墨,提挈景观,发

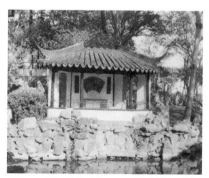

图26 拙政园"与谁同坐"轩

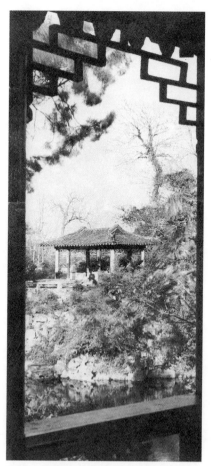

图27 拙政园"雪香云蔚"亭

中国古代的园林艺术

心溢两间"的意兴（郭沫若《登楼即事》诗）（图28）。

但是，园林的诗情画意除了依靠诗画的抒发，是否还在园林的设计过程中作为构思意境的依据和出发点而融会于园景之中呢？也就是说，诗画是否是园林创作的源泉和蓝本呢？这是一个如何认识中国园林创作道路和方法的问题。

各种艺术都有它本身的创作规律，园林也不例外。从以上所说可以看出，中国园林创作立意构思的根本来源是大自然，无论哪一种意境：各地名胜也好，林泉丘壑、田园村舍也好，都是以种种实景为依据，经造园者吸收、融会后再现于园中，即使是早期的海岛仙山，虽属方士妄说，也是一种假想存在的实景山水。这和山水画"师造化"是同样的原理：董源以江南山水为稿本，米芾笔意出自镇江一带，黄公望则写常熟虞山和浙江富春山等处景色。历来的画论认为师法自然是山水画创作的根本途径，"师古人"不如"师造化"。明唐志契说："凡学画山水者，看真山真水，极长学问，便脱时人笔下俗套……故画山水而不亲临极高极深，徒摹仿旧人栈道瀑布，是模糊丘壑，未可便得佳境"（《绘事微言》）。作画如此，造园也如此。大自然的千山万水，千姿百态，正是造园者取之不竭的创作源泉。计成《园冶》强调："得景随形"，是要根据不同环境与地形造成不同的景色与意境；又说：假山要"假（借）真山形"，做到"有真为假，做假成真"，有了真山的意境和形象，假山才能像真。张涟提倡"平冈小坂，陵阜

图28　昆明大观楼长联（右为上联，左为下联）

人遐想，提高游赏情趣。如苏州拙政园西部的扇面亭，原是普通临水小亭，亭内题额为"与谁同坐，明月清风我"（取自苏轼词《点绛唇·杭州》），使人联想到月夜中这里清风徐来、上下明月、水天相映的情景，一种清冷幽寂之感油然而生（图26）；中部的雪香云蔚亭以"蝉噪林愈静，鸟鸣山更幽"作为楹联，也能引起对深山幽谷的联想（图27）。昆明滇池畔的大观楼，有乾隆年间孙髯所撰一百八十字的长联，把滇池周围胜景和数千年往事，都包罗在内，能使人产生"长联犹在壁，巨笔信如椽。我亦披襟久，雄

陂陁"，"似乎处大山之麓，绝溪断谷"，也是强调假山要以真山为范本。虽然文人笔下，称赞某些园林"俱从虎头（顾恺之）笔端、摩诘（王维）句中出之"（明张宝臣《熙园记》），但是不难看出，这是一种溢美之词，实际不可能如此。就苏州园林的修建过程而言，一般是由园主根据各种实际生活需要（如藏书、读书、居住、待客、宴集、观赏等），构思筹划，制成草图，反复推敲，或请画家参与商讨。如怡园主人顾文彬请画家任薰与其子顾承共同起草该园图稿（顾文彬官游于外），由其子顾承在苏州主持造怡园。园图则由顾文彬亲自审定，并屡函顾承，指示擘划，如："阜长（任薰字）既工画，又善造屋，请其起稿甚妥"；"园图，须请阜长到后园，汝与之一同徘徊瞻眺，商量布置，如可打就粗稿，至一切入细之处，仍需汝自出心裁"；"阜长之意，尚嫌池小，不为无见。古人云：'三分水，二分竹，一分屋'正是此意"；"图图与吾意相合。园中亭台楼阁，每患散漫，全靠多造回廊以联络之"。以上信件，据朱鸣泉先生20世纪50年代调查资料）。园成，邀集名流赋诗、作画、题额、配联，以求扬名。钱大昕《寒碧庄宴集序》说得明白："……因名之曰寒碧庄（即今苏州留园），既成，始招宾朋赋诗以落之，而请序于予。予惟园亭之胜，必假名流觞咏，乃能传于不朽，金谷玉山风流照映千古，唯其主宾之皆贤也。即以吾吴言之，辟疆拒客而传，任晦延客而亦传。主客之志趣或不尽同，必皆倜傥奇伟，文行过人者，否则珠帘画栋，徒酒肉场耳，曷足尚哉。"这里清楚地道出了园林诗文的作用与目的。至若清代帝苑，多依山就水，应顺地势而建，仅圆明园地处平陆，不得不假人力造作丘壑以成景区空间。园成，也由康熙、乾隆作御制诗及序，并由近臣赋诗作画颂扬。其中，圆明园"夹镜鸣琴"一景据乾隆诗序所说是取李白"两水夹明镜"诗意（图29），"蓬岛瑶台"一区的建筑群是"仿李思训画意为仙山楼阁之状"。说明某些情况下吸取诗意、画意作为造景的依据，也不失为丰富创作内容的一种途径。园中垒石为山、为峭壁，吸取山水画笔意和皴法的可能性更大，因为两者都是概括山水，使之再现于尺幅分亩之间。计成曾说："小仿云林，大宗子久"（《园冶·选石》），意为石块小，可仿倪云林笔意；石块大，可仿黄公望笔意。对于垒峭壁山，计成认为是："以粉壁为纸，以石为绘也，"可以"仿古人笔意，植黄山松柏、古梅、美竹，收之圆窗，宛然镜游也"（《园冶·掇山》），则和绘画更为相似了。

往深一层说，山水诗文、山水画的发展，使人们对自然美的领略不断

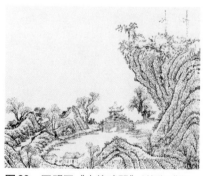

图29　圆明园"夹镜鸣琴"（乾隆《御制圆明园图咏》）

深化,也促使园林创作水平的提高。从南朝到明清,中国山水园逐步臻于精致、完美,不能不看到诗画所起的作用。文人画家亲自主持造园,更能促进造园艺术的发展,白居易就是一个典型例子。明清时期,工于绘画而从事造园者日多,计成、张涟、释道济(石涛)等都属这类人物。不过,善作画并不等于善造园,画理、画法和园理、园法毕竟还有很大距离,所以清李渔说:"磊石成山,另是一种学问,别是一番智巧。尽有丘壑真胸,烟霞绕笔之韵士,命之画水题山,顷刻千岩万壑;及倩磊斋头片石,其技立穷,似向盲人问道者"(《一家言·山石》),这并非夸张之词。可见,要把诗、画的艺术养分输送给园林,还必须精通造园艺术本身的规律,否则是难以办到的。

其他

意境构思,因地、因人而异,入细言之,可有无数变化,以上六端,只是举其大要而已。此外,较为常见的还有:

曲水流觞——就是三月初三日在郊外水边举行禊祓之礼,并在水中流杯饮酒,赋诗为乐。这种风俗起源很早,相传周公卜成洛邑,因流水以泛酒(晋宗懔《荆楚岁时记》)。周代有在水滨禊祓的习惯,所以《周礼》有"女巫掌岁时祓除衅浴"的规定。汉晋间,季春上巳日(魏以后定为三月三日)官民到东流水边洗濯,除宿垢,行禊祭,以为吉祥。魏明帝时,在御苑天渊池南凿石为流杯渠以供禊饮

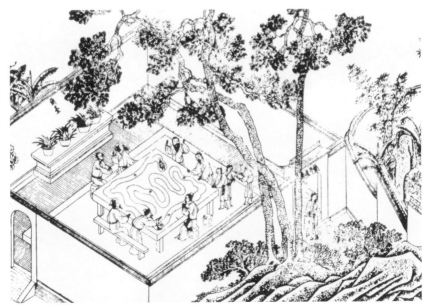

图30 明代徽州休宁汪村坐隐园曲水流觞处"兰亭遗胜"图
(明万历刊本《环翠堂园景图》)

(《宋书·礼志》)，人工制作流觞曲水从此进入苑园。晋穆帝永和九年（公元353年）三月三日，王羲之等41人在会稽（今绍兴）南郊兰亭引清泉作曲水之会，赋诗成集，由王羲之挥毫作序，就是著名的《兰亭集序》，其书法传于后世者称为《兰亭帖》。从此，曲水流觞更增雅韵而为后人所乐为（图30）。唐时，流杯亭已出现于禁苑之中（《长安志》），李德裕则有平泉庄《流杯亭》诗，"回环疑古篆，诘曲如萦带"。这是在亭内地面上凿石成曲渠，形制当如宋《营造法式·石作图样》所载"国字流杯渠"、"风字流杯渠"。李诫在此书中专列流杯渠图样，足见当时建造流杯渠是相当普遍的现象，宋代遗例尚可见之于河南登封嵩山南麓崇福宫（刘敦桢《河南省北部古建筑调查记》）。北京故宫乾隆花园、中南海及各地风景区内，也有流杯亭的实例。

梵刹琳宇——佛、道抱出世的宗旨，佛道寺观常处于深山幽谷风景绝胜之地，凡爱乐山水者，无不深向往之。造园者往往借刹宇为外景；或在园中立佛寺、道院，钟声梵呗，风铎和鸣，精舍素几，旃檀飘香，无非增添园中脱俗离尘的气氛。计成对于这种意境也颇推崇："刹宇隐环窗，仿佛片图小李；萧寺可以卜邻，梵音到耳"（《园冶·园说》）。清帝奉信佛教，常在苑中设佛寺，承德避暑山庄内有永祐寺（塔仿南京报恩寺塔和杭州六和塔）、殊源寺、碧峰寺、鹫云寺、水月庵等伽蓝，也有广元宫、斗姥阁等道观；圆明园则有"慈云普护"（观音殿）、舍卫城、"日天琳宇"等寺院；颐和园、北海，也多立佛宫梵宇，其中颐和园佛香阁、北海白塔还是全园的构图中心，可见佛宇在清代帝苑中占有极其重要的地位。这种情况，显然受到各地名胜的启发，所谓"天下名山僧占多"，著名风景点的招提宝塔，为清代帝苑提供了丰富的造景供鉴。私家园林规模隘小，不可能在园中设大规模寺庙，但在适当位置立佛堂、建经阁，供如来、观音，也不乏其例。蒲团磬钵，竹簟素窗，空虚寂静，悠然有出世之想，也是一部分追求禅栖道隐之趣的士大夫所喜爱的意境（明张暗《且园记》、张宝臣《熙园记》、张凤翼《乐志园记》）。

街市酒肆——这是帝王苑囿追求的一种情趣。东晋会稽王司马道子在园中设酒肆，使宫人沽卖于水侧，与亲昵者乘船就之饮宴以为笑乐（《晋书·会稽王道子传》）。南朝齐东昏侯在芳林苑立市，使宫女屠酤，由潘妃为市令，发生争执则由潘妃决判（《南齐书·东昏侯妃》）。宋徽宗艮岳也有"高阳酒肆"，临于水际（《御制艮岳记》）。清代圆明园的"买卖街"、康熙畅春园、乾隆清漪园的"苏州街"，都是出于这种构想。

从上述意境构成的多样内容可以看到，中国园林的指导思想是多元的，而不是单一的。园林是为园主的需要服务的，因此，不同的园林和园主必然反映不同的观念。

帝王的苑囿曾经出现几种主要观念形态：追求畋猎驰骋之乐——迷恋神仙不老之境——临朝视政和养娱闲适相结合，即所谓"勤政爱民"和"陶情养性"两宜。

士大夫园林则与各个时期的社会思潮有关。自从汉武帝罢黜百家、独尊儒术以后，儒家学说成为社会的正统思想，除了两晋南北朝时期，老庄学说曾风行一时之外，隋唐以后，基本上是儒学占主导地位，不过道、佛两家的势力也很强盛，儒、道、佛三者构成社会思想的主流。一般士人，也往往是儒者而兼有道、佛思想；得意上升之际，儒家济世治国的思想表现突出；失意落魄之时，道、佛消极避世思想就会抬头。在他们的园林中，也表现多种思想交相融会的状态。

儒家思想方面，孔子所说"智者乐水，仁者乐山。智者动，仁者静。"常被后世士大夫引为理论根据，游山玩水，葺治园林也就合乎"圣人之道"了。唐代大儒韩愈曾盛赞连州守王弘中开辟荒丘作风景点是"智"、"仁"之德和山水相契合的结果（韩愈《燕喜亭记》）。这类颂扬之词屡见于园林诗文之中。儒家提倡"济世"和奉献的积极人生态度，提倡学而优则仕，不得已而归隐，也要像颜回那样，一箪食、一瓢饮，居陋巷，乐而不改其志。宋朱长文说："用于世，则尧吾君，虞吾民，其膏泽流乎天下。苟不用于世，则或渔或筑，或农或圃，劳乃形，逸乃心……。穷通虽殊，其乐一也，故不以轩冕肆其欲，不以山林丧其志"（《乐圃记》）。这可以代表儒者对造园所抱的基本态度——不仕而退，做一个"儒隐"，经营园林，也应修身养性，保持美德。苏东坡在评论灵璧张氏的园林时说："使其子孙开门而仕，跬步市朝之上；闭门而隐，则俯仰山林之下，于以养生治性，行义求志，无适而不可"（《灵璧张氏园亭记》）。他的观点和朱长文基本相同。从这里可以看出，"儒隐"对待造园的态度是入世的，因此，园林内容也多居住、待客、宴乐、听戏、琴棋、读书等世俗生活，这和禅栖、道隐的出世态度是截然不同的。

在园名和景题上也反映出园主的儒家思想，例如"圆明园"，是康熙所题园名，按乾隆的解释："圆明"二字的意思是"君子之时中也"（《御制圆明园咏·前记》），"时中"就是随时节制，得中庸之道。孔子是"时中之圣"。可见康熙题名的用意是在以儒教勉励子孙。乾隆敬奉祖训，在他的《御制圆明园图咏》的最后的两句话是："愿为君子儒，不作逍遥游。"表示了他在治园中对儒、道两学的态度。宋司马光在洛阳的宅园题名为"独乐园"，朱长文在苏州的宅园题名为"乐圃"，前者取孟子"独乐乐不如与人乐乐"之意表示自谦；后者取颜回"居陋巷而不改其乐"之意表示自勉。明王献臣拙政园的题名，以治园比治政，是"拙者之为政"，仍是一种入世态度。至于景点的题名，如圆明园的"坦坦荡荡"，是取自《论语》"君子坦坦荡荡"一语；"廓然大公"引自宋儒程颢语"君子之学，莫若廓然大公"；"濂溪乐处"是借周敦颐《爱莲说》来点出此处以荷花为主景的特色（均见《御制圆明园咏》）。一些园中的"小沧浪"，是借《孟子》"沧浪之水清兮，可以濯我缨，沧浪之水浊兮，可以濯我足"的典故，自勉为清、为缨，引申而为君子之廉节德行。凡此种种，说明儒家思想之于园林意境构想，渗透是很深的。

道家思想方面，老庄学说在两晋南

北朝时期对促进山水园的发展起了重要作用。老子主张"无为"、"好静"、"无事"、"无欲","邻国相望,鸡犬之声相闻,民至老死不相往来"(《老子》五十七、八十章)。庄子主张"在宥天下"(《庄子·在宥》),让天下人优游自在,宽松舒展,不要去干扰他们的本性;认为"虚静恬淡,寂寞无为者,天地之平而道德之至——万物之本也"(《庄子·天道》)。这种对返璞归真、任其自然,虚静恬淡的追求,促进了园林审美标准——"有若自然"、"虽由人作,宛自天开"的建立。而自然界的山水、花木、鱼鸟、风月都有无限天趣,自然界的景象又是那么变化万千,这也必然形成山水园的题材丰富、意境多样、布局自由、风格恬淡等特点。同时,老庄哲学中的辩证思想,如关于大小、多少、高下、曲直的相对相成;富于浪漫色彩的、能自如地驰骋于天地毫末之间的思辨能力等,都能启发人们的创作意识。《庄子·逍遥游》中所说:"覆杯水于坳堂之上,则芥为之舟。"倒一杯水在地面凹处,则用草叶作为船只。这种比喻,使人产生以小喻大、小中见大的联想,后人常用来为设计小园、小池开拓意境,如唐方干《于秀才小池》诗:"一泓潋滟覆澄明,半日功夫厮小庭。占地无过四五尺,浸天应入两三星。鹭舟草际浮霜叶,渔火沙边驻水萤。才见规模识方寸,知君立意在沧溟。"把树叶当作船只,把沙边的萤光当作渔火,这方圆四五尺的小水池,也就成了浩瀚的大水面。应该说,我国园林中移天缩地、以小蕴大的意念以及由此而产生的各种处理手法,和《庄子》思想的浪漫主义色彩有着一定的渊源关系。

三 造园理论

古代盛行的"道器分离"说,把理论和实践分割开来。广大知识分子囿于"学而优则仕"的道路,困于《四书》、《五经》之中;百工技艺被视为贱役末技而局限于匠师薪火相传,得不到应有的理论总结提高。造园一事,历来也习惯于园主自作擘划(或仅邀请文士画家参与商讨),鸠工建造,并未形成稳定的专业,对于造园技艺缺乏系统研究,有关造园的论述与主张,往往通过记载园林的诗文表现出来。到了明末清初,方出现计成、李渔等一批有文化艺术修养而又长期从事造园实践并进行理论总结的造园家,提出了系统的造园论著。纵观三千余年造园历史,从商王的沙丘苑台到清帝的圆明、清漪诸园,从袁广汉的北邙山园到苏州的拙政园,其间大小苑园何止万千,但以造园理论和园林实践相比,就显得前者之薄弱与不足。其间理论成就较为突出的是南北朝、唐、明末清初三个时期。

南北朝时,我国的山水园已形成了"有若自然"的评价标准,如南朝戴颙园、北魏张伦园都被誉为"有若天开",是"有若自然"的继续和发展。

对于园林的社会价值,南朝徐勉提出了"娱休沐"、"托性灵"、"寄情赏"三点主张,归纳起来是两个方面:

一是供假日娱乐休息；二是作为精神寄托和享受之所，肯定了园林具有物质和精神两重作用。

徐勉还提出，私园"以小为好"，"不存广大"。这是最早确认宅园规模小优于大的论述。北周庾信也推崇小园情趣，自作《小园赋》曰："欹侧八九丈，纵横数十步，榆柳三两行，梨桃百余树"，"山为篑覆，地有堂坳"，"檐直倚而妨帽，户平行而碍眉"。可以看出此园纵横仅数十步，山小得像一堆篑覆土，池狭浅如凹地的积水；房檐能碰到帽子，门高不及双眉。这样的小园，他却很欣赏。此赋颂扬的小园情趣对后世颇有影响，白居易的《小宅》诗曾写道："庾信园殊小，陶潜屋不丰。何劳问宽窄，宽窄在心中。"从中就能看到这种影响。

唐代文学家柳宗元，贬官永州、柳州十余年，曾亲自规划营建了龙兴寺西轩、愚溪住所、钴鉧潭、钴鉧潭西小丘、法华寺西亭、龙兴寺东丘、柳州东亭等风景点，并提出了有关风景规划与建设的理论：

关于风景分类的论说——柳宗元把风景分为"旷"与"奥"两大类，他说："游之适，大率有二：旷如也，奥如也，如斯而已"(《永州龙兴寺东丘记》)。这个分类虽然粗略，但很切要，是对于景观分类的基本认识。不过，他更重要的贡献是提出了这两类景观的不同规划原则，他认为："其地之凌阻峭，出幽郁，寥郭悠长，则于旷宜；抵丘垤，伏灌莽，迫遽回合，则于奥宜。因其旷，虽增以崇台延阁，回环日星，临瞰风雨，不可病其敞也；因其奥，虽增以茂树蘩石，穹若洞谷，蓊若林麓，不可病其邃也"(《永州龙兴寺东丘记》)。高处险峭之地，出于林木幽郁之上，视野开朗辽阔，宜于形成旷观的境界，在这里，应根据旷的特点做文章，即使是建造崇台高阁，达到回环日星、临瞰风雨的程度，也不能认为过于开敞；反之，如果地处丘垤丛莽之间，视野封闭逼迫，宜于形成幽深的境界，那么，在这里植茂树、立丛石，虽然上下左右闭合成洞谷一般，草木茂密犹如林麓，也不能责其过于深邃。他主张抓住两类景观各自的有利条件，在规划中充分予以利用，发挥其优势，形成鲜明的意境特征，而不能模糊其性格。这是他通过改造龙兴寺东丘的亲身体验而得出的结论，是对风景建设的卓越创见。

关于因地制宜的原则——在永州的风景建设中，柳宗元提出了"逸其人，因其地，全其天"的主张(《永州韦使君新堂记》)。"逸其人"就是要节约劳力，不因风景建设而投入过多人力、物力；"因其地"就是根据地形环境，结合林木泉石的状况，进行适当的人工造作，以适应游观的需要；"全其天"就是不破坏原有景观的意境，保持天然图画特色。这三条归纳起来就是因地制宜，节省投资。他在龙兴寺东丘修葺中，根据旷与奥的风景分类法，把该处列为"奥之宜者也"，"凡坳洼坻岸之状，无废其故，屏以密竹，联以曲梁，桂、桧、松、杉、梗、楠之植几三百本，嘉卉美石又经纬之——小亭狭室，曲有奥趣"(《永州龙兴寺东丘记》)，就是这一主张的具体体现。在龙兴寺西轩、法华寺西亭、柳州东亭的营建

中,也贯穿了同样的原则。对于人工叠石造山,他持批判态度,认为"将为穿谷堪岩渊池于郊邑之中,则必輂山石,沟涧壑,凌绝险阻,疲极人力,乃可以有为也。然而求天作地生之状,咸无得焉"(《永州韦使君新堂记》)。在近郊或城内建造山谷、峭岩、深池,必然要到他处采运山石,跨越涧壑险阻,花费大量人力而后能有所成,可是想要获得天作地成的自然意趣,仍然办不到。不言而喻,这是劳而无功的。在他看来,"因土而得胜"、"恶而取美"、"蠲浊而流清",根据环境特点进行加工改造,才是值得称颂的。

关于风景建设的社会意义的论述——柳宗元认为:"邑之游观,或者以为非政,是大不然。夫气烦则虑乱,视壅则志滞,君子必有游息之物,高明之具,使之清宁平夷,恒若有余,然后理达而事成"(《零陵三亭记》)。当时有人把风景建设看作是和政务无关的闲事,柳宗元认为这是个很大的误解。一个人心烦就会意乱,视野闭塞就会意志消沉,所以"君子"必须有游览的去处和高明的消遣,使心境清宁平夷,泰然自若,才能思考问题周全通达,处理事情获得成功。这是从积极方面阐明了风景建设的社会意义和作用,不同于六朝以来一般士大夫对待风景游览所持的消极避世态度。

诗人白居易不像柳宗元那样曾从事为数众多的风景点规划与营建,而是为自己修建了庐山草堂和洛阳履道坊的宅园,这两处园墅由于他的《草堂记》和大量诗篇而成为传流千古的名园。从他的诗文中,我们可以约略看出白居易的造园主张:

园林宜近、宜小——近则能随时享用,远则往来不便,虽有大园佳园,难得一游,甚至终身未到,虽有而近于无。当时有人在洛阳以南数十里的龙门山下造别墅,白居易曾写诗嘲笑:"龙门苍石壁,泡涧碧潭水。各在一山隅,迢迢几十里。清镜碧屏风,惜哉信为美。爱而不得见,亦与无相似。闻君每来去,矻矻事行李;脂辖复裹粮,心力颇劳止。未如吾舍下,石与泉甚迩;凿凿复溅溅,画夜流不已。洛石千万拳,衬波铺锦绮。……绕砌紫鳞游,拂帘白鸟起"(《李、卢二中丞各创小居,俱夸胜绝,然去城稍远,来往颇劳。敝居新泉,实在宇下,俱题十五韵,聊戏二君》诗)。为了从洛阳城内去郊外别墅园林,每次都要劳费心力,备车裹粮,装点行李,忙忙碌碌,确实不足取。洛阳有的园林很大,也很豪华,但主人外出做官,无法享受,还不如宅边小园。对此诗人写道:"不斗门馆华,不斗园林大,但斗为主人,一坐十余载。回看甲乙第,列在都城内,素垣夹朱门,蔼蔼遥相对。主人安在哉?富贵去不回,池乃为鱼凿,树乃为禽栽。何如小园主,柱杖闲即来,宾客有时会,琴酒连夜开。以此聊自足,不羡大池台"(《自题小园》诗)。园小则易办,也较为亲切,"小水低亭自可亲,大池高馆不关身"(白居易《重戏答》诗)。对于自己的小园,诗人是非常自豪的。

景贵有意——白居易在《过骆山人野居小池》诗中写道:"拳石苔苍翠,尺波烟杳渺。但问有意无,勿论

池大小。"在《小池》诗中说:"有意不在大,湛湛方丈余"。诗人强调池不在大,而在"有意",这里所说的"意",应有两层含义:第一,是"立意",就是造景时的意境构想。例如他在宅园池边建廊、砍树、割竹的意图是"结构池西廊,疏理池东树。此意人不知,欲令待月处。持刀剐密竹,竹少风来多。此意人不会,欲令池有波"(《池畔》诗)。建廊在池西,疏树在池东,都是为了便于隔池观赏升月;减少池边之竹,使之疏稀,为的是求风来水上,吹起一池清漪。第二,是借景寄怀,例如对他所喜爱的园中小涧曾写过不少诗,其中之一是"石浅沙平流水寒,水边斜插一竹竿。江南客见生乡思,道是严陵七里滩"(《新小滩》诗)。因水边的渔竿而联想严子陵隐于七里滩垂钓,进而引起江南客的乡思,小小浅滩竟引出如许深意。又如因滩声而引起的联想是:"碧玉斑斑沙历历,清流决决响泠泠。自从造得滩声后,玉管珠弦可要听"(《滩声》诗),似乎滩声比管弦丝竹之声还美。可见,有意才能境深,境深才能得游赏之真趣。

遇物成趣——园中一草一木皆见其天趣:"行行何所爱?遇物自成趣。平滑青盘石,低密绿荫树,石上一素琴,树下双草履……"(《池上幽境》诗);他的《令狐尚书许过敝居,先赠长句》诗中说:"只侯高情别无物,苍苔石笋白莲花"。青石、低树、苍苔、石笋以至萍、蒲、洛石,都是他的欣赏对象,都有无限意趣。至于水、竹、石、鹤,更是他所喜爱之物了。

明末清初,我国造园名家辈出,造园专著《园冶》问世,《长物志》、《一家言》等著作也有专章论及造园方面的问题。

《园冶》是我国第一部系统总结园林艺术和技术的理论著作。作者计成是一位从事实际工作的造园家,曾在镇江、常州、仪征、扬州一带筑山造园多年,驰名大江南北。他从小擅长绘画,有相当深的文学、绘画造诣,因此,能在较高的层次上总结实践经验,形成系统的学说。虽然由于书中追求骈骊文体而限制了作者表达自己思想的自由度,往往造成文意含糊不易捉摸的缺陷,但就此书所建立的理论体系和丰富的内容而言,无疑是一部划时代的巨著。

《园冶》的造园学说主要有以下各项:

造园的成败关建在于园林设计者。建造房屋有所谓"三分匠人,七分主人"之说,这"主人"是指能主持擘划的人。对于造园来说,七分还不够,必须达到九分才行,因为园林设计必须"巧于因借,精在体宜,"善于灵活处理,掌握分寸。对此,不仅匠人无法胜任,园主也往往难以自主。

"因借"、"体宜"是园林设计的基本准则。"因"是因地制宜,"随基势高下、体形之端正,碍木删桠……宜亭斯亭,宜榭斯榭,不妨偏径,顿置婉转";"借"是借园外之景,"俗则屏之,嘉则收之",要根据园外景色是俗是佳,决定是屏还是借。借景的方式则有:远借、邻借、仰借、俯借、应时而借数种。"体宜"就是各种分寸掌握得当,景物处理自然贴切。

园林造景应求多样,要"景到随机",因势成景。竹树、花卉、墙垣、雉堞、楼轩、鸟兽、远山、近水、云霞、风月、梵音、鹤声……都可入景。

对于园林选址,作者认为"园基不拘方向,地势自有高低",不论何种基址,只要发挥其长处,规划得当,均能做到"涉门成趣,得景随形"。或傍山林,或通河沼,都是造园佳地。要在城市近郊形成可供探奇之境,必须远离交通要道;在村庄选择能成胜景之地,要靠森郁的林木;村庄地宜于眺望田野,城市地便于生活;营造新园,易于开辟基地,但只能依靠速生的杨柳竹子;翻造旧园,好处在于能利用原有的古木繁花。地形不必拘于一格,如圆如方,似边似曲,皆无不可。地势高亢可建亭台,位置低凹可开池沼。房屋选址,贵近水面,但必须弄清水的来龙去脉,研究其对房基可能产生的影响。凌越溪流或横跨空地,可架飞阁;夹巷两边的园基,可取"借天"之法,用浮廊取得联系。假若基地嵌入邻家胜境,只要有一线相通,就宜作为借景。多年老树尤属难得,如与屋檐墙垣发生矛盾,就应作些调整,保住树身,删减椏枝,使房屋能结顶即可。这就是所谓的"雕栋飞楹构易,荫槐挺玉成难"。

关于园林布局,作者在"立基"一章作了阐述。"凡园囿立基,定厅堂为主",然后"择成馆舍,余构亭台","安门须合厅方"。他把园内生活游息所需的各种厅堂馆舍放在优先考虑的地位,反映了私家宅园布局的一大特色。厅堂是园主的主要活动场所,要首先确定位置,配备对景,力争朝南,庭中尽可能保留一二株高大树木。房屋的格式随宜变化,花木的配植疏密得致。"高阜可培,低方宜挖",开池的余土用以堆山,沿池周围可做驳岸,水池的形状要"若为无尽",在水口处安上桥梁,更可增添深远不尽之意。蜿蜒的房廊和崔巍的楼阁要远借平畴绿野和崇山峻岭,以求体验王维诗句:"江流天地外,山色有无中"的意兴。

至于园林建筑,计成反复强调不能像家宅住房的"五间三间,循次第而造",要"随宜"、"别致",合乎寻幽探奇的要求,不拘朝向、间数,随便架立,格调宜"雅朴"、"端方"。斗栱的繁复不亚于雕饰,园林内不宜采用。门枕石也不必镂成鼓形。彩画虽好,但青绿画于木材,终不免有损材料本色。至于雕刻花卉仙禽,更易流于庸俗。对于各类房屋的形制、木构架、装折、栏杆、磨砖门洞窗洞、漏窗、铺地,都作了详尽介绍。

关于堆假山,作者叙述了从地基处理、打桩、垂直运石、构筑基础到峭壁悬崖的做法。石料的使用则分为三等:顽劣的石块堆在假山下部;渐高,则石形渐多皴纹;瘦漏玲珑的石块应放在最佳位置,起画龙点睛的作用。岩、峦、洞、穴、涧、壑、坡、矶,要有曲折不尽之致,如同真山一般。用石最忌排比如香炉、烛台、花瓶,或乱立如刀山剑树。山峰如五老并坐,水池凿成方形,下洞上台,东亭西榭,透过孔隙看去犹如管中窥豹,山路曲折环回如同捉迷藏,这些都是时尚所趋引为得意的做法,可又何尝合于古式?堆山还是要深

刻领会画意,多多体情山水。先按地形起伏之势,堆筑山麓,再用土构成冈岭,形成高低错落之势,而不在于石形之巧拙。总之,"有真为假,做假成真",要有真山的意境作为模式,才能使假山有真山意趣。"多方胜景,咫尺山林,妙在得乎一人,雅从兼于半土。"关键是设计者,诀窍在于半土半石。而最终目的是要达到"虽由人作,宛自天开"。

叠山所需石料,随处可觅,若有高手,都能堆得好山。选石应求近便、坚实、古拙,不必一味追求玲珑。

计成在《园冶》中所提出的一系列造园主张,至今仍有重要的参考价值和借鉴意义。

明末文震亨所著《长物志》,专章叙述了室庐、花木、水石、禽鱼以及家具、陈设、香茗等与园林有关的项目,但未能和园林的布局和使用结合起来讨论,故对造园理论的贡献,远逊于《园冶》。

清康熙间李渔所著《一家言》,对居室、山石、花木也有专论。其中关于利用窗孔作画框构成"无心画"以及堂联斋匾的做法能独具匠心,饶有趣味。在"山石"一节中,作者提出大山、小山、石壁、散石应有不同的处理方法:堆大山,应以土代石,既省人力物力,又得天然委曲之妙。"垒高广之山,全用碎石,则如百衲僧衣,求一无缝处而不得,此其所以不耐观也。以土间之,则可泯然无迹。且便于种树,树根盘固,与石比坚。且树大叶繁,不辨为谁石谁土,列于真山左右,有能辨为积累而成者乎?"他的主张和计成的"雅从兼于半土"是一致的,和同时代的另一位造园家张涟的见解也很相近。张涟曾说:"今之为假山者,聚危石,架洞壑,带以飞梁,矗以高峰,据盆盎之智以笼岳渎,使入之者如鼠穴蚁垤,气象蹙促,此皆不通于画之故也。……于是为平冈小坂,陵阜陂陀,然后错之石,缭以短垣,翳以密篠,若是乎奇峰绝嶂,累累乎墙外,而人或见之也"(黄宗羲《张南垣传》)。李、张二人的议论虽为时弊而发,但至今对盲目垒石作假山者仍有针砭意义。

【图版】

北海　北京市

北海位于北京紫禁城和景山的西面,是北京城内规模很大的一处皇家园林,面积有70多万平方米。它的历史至今已有800多年,远在10世纪中叶,辽代在这里建立了南京城,当时的北海因为有小山和水池等较好的自然条件而被统治者选为游玩之地。12世纪中叶,金代在此定都,对北海进行了大规模的开发,在辽代经营的基础上,大建宫殿厅馆,堆石叠山,不过这时北海还都在都城的东北郊外,是属于封建皇帝的一所离宫。元代定都北京,命名为大都,在金中都的东北郊重建都城,北海就成为在大都城内皇宫旁边的禁苑了,这时将山和池定名为万岁山和太液池。明、清两代又陆续对琼华岛上的建筑进行了改建和扩建,逐步形成了今天的规模。

北海的建筑,总的布局是以琼华岛上的白塔为中心,在塔的南面有善因殿、普安殿、正觉殿,通过堆云积翠牌楼和永安石桥直抵团城,形成了一条南北轴线。在岛的东面,有智珠殿、木牌楼和石桥组成另一轴线。岛的四处还散布着数十座殿、堂、屋、轩、亭、台、楼、阁,有的以廊相连,有的洞室相通,上下错叠,曲折有致。在北海的东、北两岸上还散布着多处建筑群。濠濮间、画舫斋隐蔽在山后绿林之中;五龙亭临水并列;静心斋自成一体为园中之园。这人工经营的众多建筑和自然山水组成为一座绮丽的皇家园林。

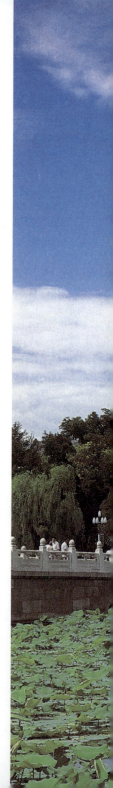

图版1　琼华岛上的永安寺

琼华岛的南面有一组佛教寺院永安寺。经过石桥和堆云积翠牌楼,由山麓到山顶依次排列着多座殿堂,最上面是白塔。白塔建于清顺治八年(公元1651年),它是一座喇嘛塔,白色塔身上有红色壸门,塔顶有铜质伞盖和镏金火焰宝珠的塔刹,使塔的形象更加鲜明突出。白塔高耸于山顶,成为北海四面风景的构图中心。

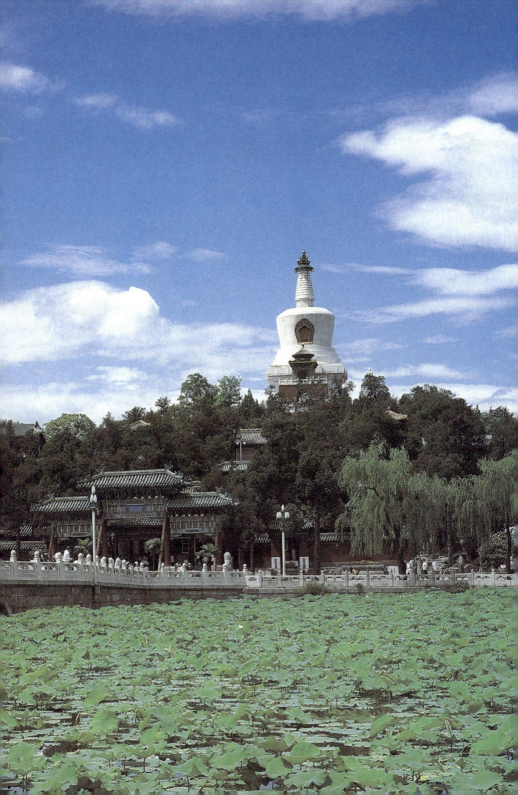

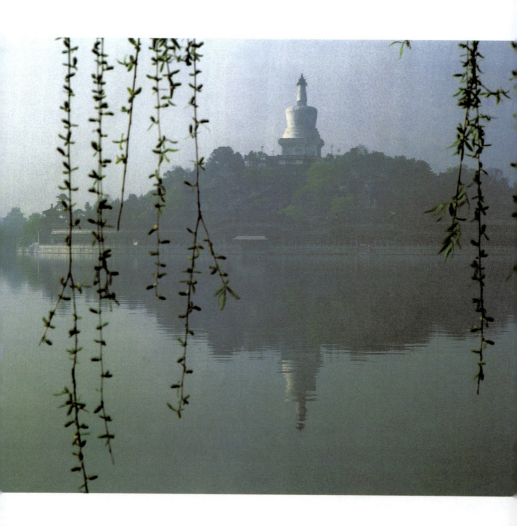

图版 2　琼华岛上白塔晨景

　　琼华岛上的白塔四时皆有不同的景色,每当初春,柳条吐绿,垂丝拂水,白塔在雾中仿佛被蒙上一层轻纱,更显其妩媚多姿。

图版3　五龙亭

　　在北海北岸的西部，原有一所阐福寺（现已毁），寺前临水建有五座亭，中为龙泽亭，有上圆下方的重檐屋顶；东为澄祥亭（重檐屋顶）和滋香亭（单檐屋顶）；西为涌瑞亭和浮翠亭，屋顶与东面相同；合称为五龙亭，亭间有石桥相连，成为北海北岸重要的一景。

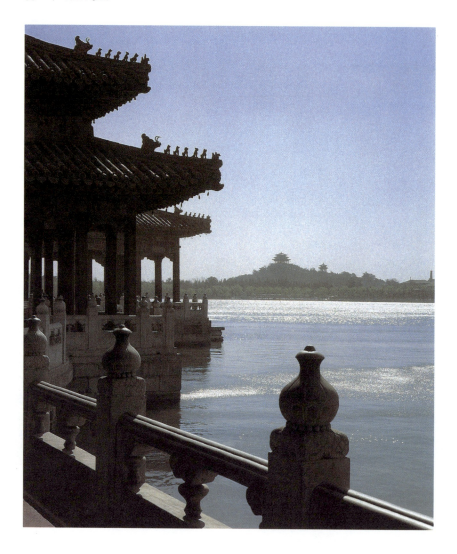

图版 4 自五龙亭东望景山

　　五龙亭临水建造,中央龙泽亭突入水中,自北岸东望,近处有错落的屋顶,曲折的石栏,远处遥见景山和山上的万春、富览诸亭,春波荡漾,一派园林风光。

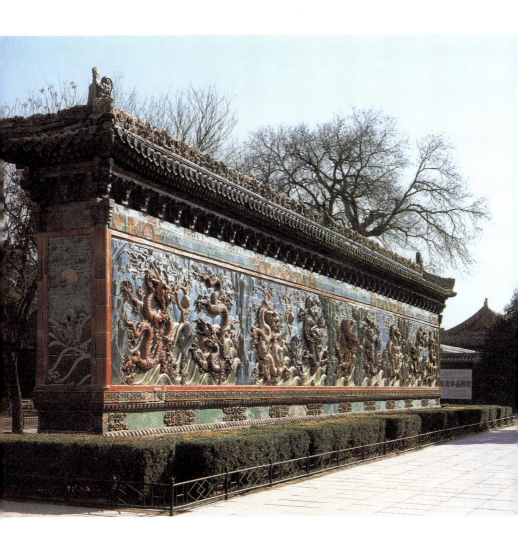

图版 5 九龙壁

九龙壁位于北海北岸天王殿之西,原为一组建筑群前的照壁,如今建筑群已无存,只剩下这座琉璃照壁了。九龙壁高6.9米,长25.52米,厚1.42米,全部用琉璃砖瓦砌筑。在壁身两面各有九条五彩大龙飞舞翻腾于云水之间,形象生动,色彩艳丽,是古代琉璃建筑中的珍品。

图版6　濠濮间

濠濮间位于北海东岸，东临外墙，隐蔽于土山绿林之后。其中央为一水池，池南建有四面敞开的临水轩，有石桥曲折与北岸相连；池边叠石玲珑剔透，四周山岗满植树木，造成一个十分幽静的环境，是一处不用围墙的园中之园。

图版 7 静心斋（之一）

　　静心斋原名镜清斋，位于北海北岸，这是一座四周用墙围绕的园中之园。园内散布楼、屋、亭、轩，有的建于中央，有的沿墙布置；相互之间有水相隔，用桥相连，回廊缘山而上，临池山石错落；无论自池边仰望，或登山石俯视，或隔水观景，都可欣赏到园内园外亭台桥廊所组成的多层次景观。静心斋是古代小园林中的精品。

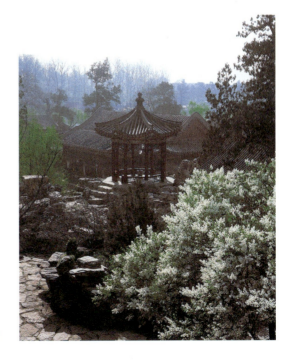

图版 8 静心斋（之二）

颐和园　北京市

颐和园位于北京市西郊，原名清漪园，始建于清乾隆十五年（公元1750年）。1860年英法联军侵占北京，园被侵略军付之一炬，几乎全部被毁。1888年修复后改名为颐和园。1900年又遭八国联军毁坏，1902年再次修复。现存颐和园虽不是原来的全貌，但仍是中国古代至今留存的最完整的大规模皇家园林。

全园分为"宫廷"和"苑林"两个区域，共占地290公顷。宫廷区包括供皇帝临朝听政用的仁寿殿建筑群，皇帝、皇后、太后居住的玉澜堂、宜芸馆、乐寿堂建筑群和其他服务性用房。这些建筑布局紧凑，只占全园面积的不到1%。它们地处园的东北，与主入口东宫门直接相连。宫廷区的西面即为苑林区，主要由万寿山与昆明湖组成。从景区上分，又可分为前山前湖与后山后湖两个部分。前山即万寿山的南坡，东西长约1000米，南北深约120米，山势较陡。在这里集中布置有25处建筑群和18座单体建筑。最主要的排云殿、佛香阁建筑群雄踞在前山的中央部位，是整个颐和园的风景构图中心。前湖即昆明湖，面积很大，其中又筑有长堤和大、小岛屿各三座。前山前湖占地255公顷，为全园面积的88%。后山后湖景区即万寿山的北坡和沿山脚的一条河道，称为"后溪河"即后湖。山北坡有建筑群13处和一些单座建筑。其中规模最大的是佛寺"须弥灵境"，它地处北坡中央，和北宫门组成后山的一条中轴线。其他建筑散布在山麓间。后溪河全长约1000米，它利用河道的收放开合，利用两岸建筑的忽隐忽现，造成"山重水复疑无路，柳暗花明又一村"的境界。在河道中段的两岸，还建有后溪河买卖街。从总体看，后山后湖是一个环境幽静深邃、以山林景观为主的景区，它占地24公顷，为全园面积的12%。

颐和园因其有山有水而不同于在它附近的圆明园。它分区明确，形成了几个各具特点的景区。它拥有大小建筑群及个体建筑97处，其中有严整的宫殿、寺庙建筑群，有安静的四合院住宅，有各种类型的楼、堂、厅、馆、亭、榭、廊、桥，它们有的密集在一处，有的疏朗散置，配以树石花卉，和天然山水结合在一起，经过人工精心经营，形成了无数具有诗情画意的景区和景点，使颐和园成为代表我国古代精湛造园技艺的瑰宝。

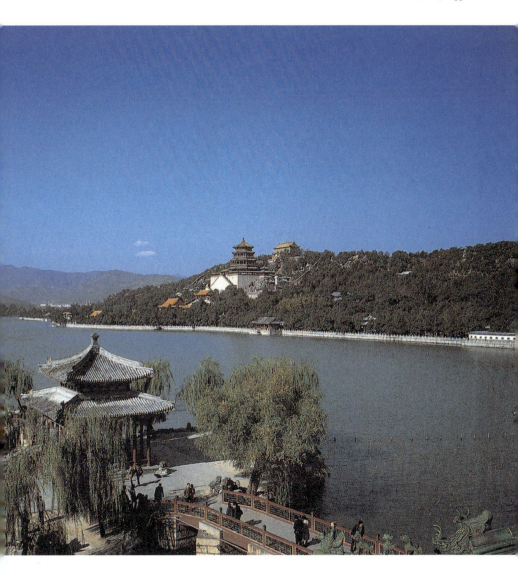

图版 9　昆明湖和万寿山

　　昆明湖和万寿山是颐和园的主要景区。山在湖之北，在山的南坡建有许多组建筑，其中最主要的是排云殿、佛香阁建筑群，耸立于山的中央。站在东堤遥望，近处是知春亭，远处是万寿山接连着西面的长堤。堤外的玉泉山和西山历历在目。在这里，园里的景和园外的景组成了一幅绚丽的园林长卷画，充分显示了皇家园林的气势。

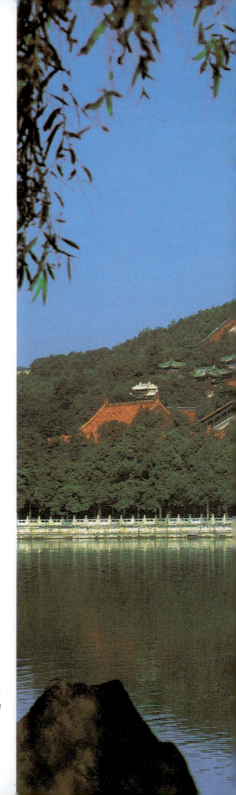

图版10　自藕香榭望万寿山和佛香阁

　　从颐和园宫廷区进入苑林区,视野突然开朗,万寿山和耸立于前的佛香阁展示在眼前,绿色的树丛衬托着黄琉璃瓦顶的宫殿建筑群富丽堂皇,成为前山前湖景区的构图中心。

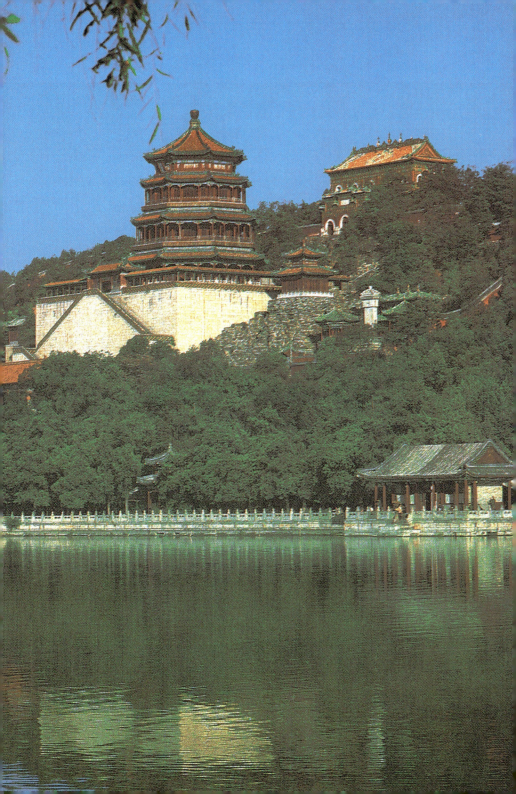

图版11　长廊入口——邀月门

邀月门是长廊东头的入口，它采用的是大型垂花门形式。邀月门前的小院有古老的玉兰花树，玉兰花以其晶洁似玉的花朵而深得皇帝的喜爱。颐和园乐寿堂一带的玉兰花一直称誉于北京，每逢春初，玉兰盛开，北京游人争往观赏，成了园内名景之一。

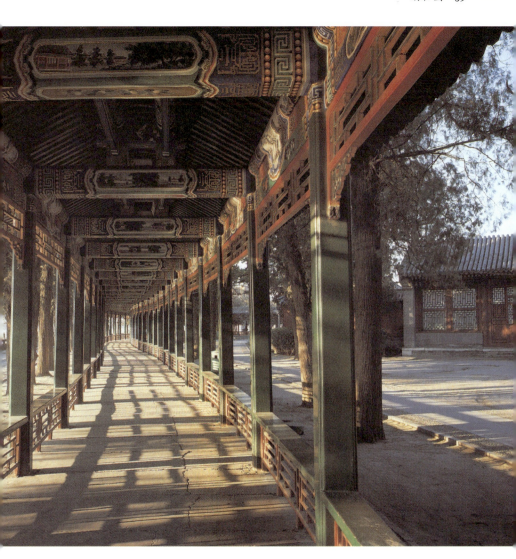

图版12　长廊

在万寿山前山脚下,临湖边建有一条长廊,东起邀月门,北至石丈亭,全长728米,共273间,是我国园林中最长的游廊。在长廊中间穿插有四座亭子和两处水榭。长廊每间的梁枋上都施以苏式彩画,彩画中绘有风景、人物、花鸟及故事,各间内容互不雷同。游人漫步长廊,既可欣赏这些丰富多彩的彩画,又可外观昆明湖景,内望万寿山上各式建筑。长廊是一条观赏前山前湖风景极佳的游廊。

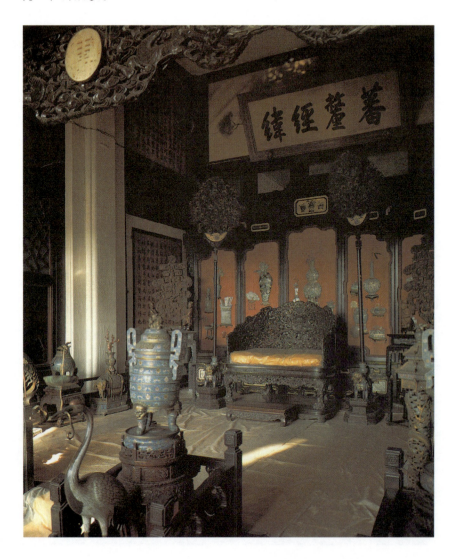

图版 13　排云殿内景

　　排云殿是万寿山前山主要建筑群的主殿。殿内中央设九龙宝座,是供清代慈禧太后过生日接受朝贺时坐的。在宝座后立有屏风,宝座两旁及前面摆满了鼎炉、宫扇和金银珐琅、景泰蓝制作的各式工艺品,墙上也裱糊和悬挂着字画和匾额,整个室内琳琅满目,珠光宝气,充分表现出帝王生活的豪华和奢侈。

图版14 自万寿山脚仰望佛香阁

佛香阁是一座外檐四层,平面呈八角形的楼阁型宗教建筑,阁内供奉佛像。佛香阁建造在万寿山前山的中部,阁本身高约40米,下面还有高21米的石造台基,使整座阁楼耸立在半山之上。它的各层屋顶都用黄琉璃瓦绿剪边,红色的立柱和门窗,色彩鲜丽,在满山绿树的衬托下,形象十分突出,成了整个颐和园风景构图的中心。

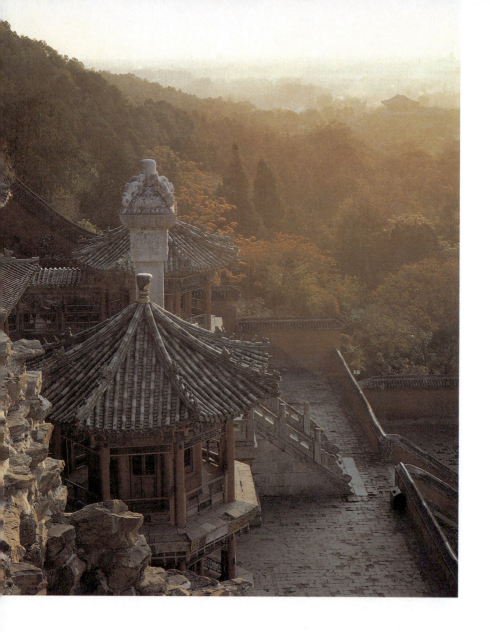

图版 15　自佛香阁东望万寿山前山

　　近处为佛香阁东侧的湖山碑，碑的正面刻乾隆御书"万寿山昆明湖"六字，背面刻御制《万寿山昆明湖记》。碑的形式系模仿嵩山嵩阳观碑。远处则是万寿山前山苍翠蓊郁的林木，其间耸立于林表的亭馆隐约可见。

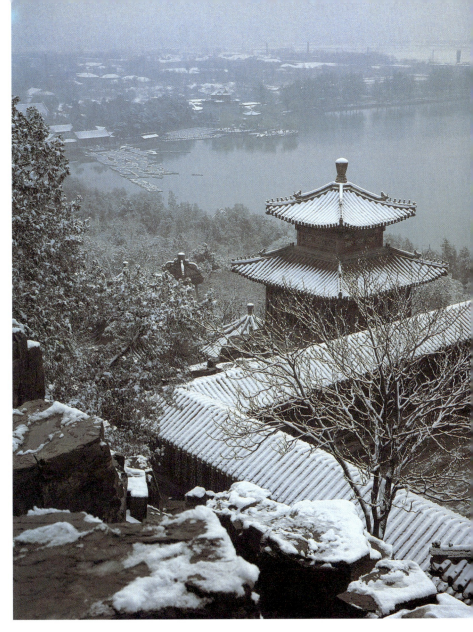

图版 16　自万寿山顶远望文昌阁与知春亭

　　文昌阁是在颐和园东堤北端的一座城关建筑。在它的西北面,靠近湖面有两个小岛,用小桥与东岸相连,岛上筑有知春亭。文昌阁与岛、亭、桥组成一个群体,是颐和园的一处重要风景点。由万寿山顶俯视,近处的敷华亭,远处文昌阁和知春亭,连接着园外的田野,视野开扩,无边无际。

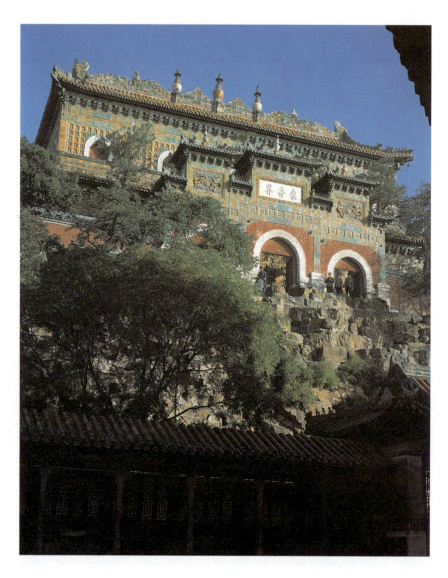

图版17 众香界和智慧海

在佛香阁的北面山坡上,耸立着众香界和智慧海。众香界是一座砖筑琉璃贴面作装饰的牌楼。智慧海是一座全部结构用砖造的建筑,建立在万寿山的最高处,殿内供有观音和菩萨像,外墙全部用黄绿二色琉璃包身,上面排满了琉璃小佛像。在阳光照耀下,这两座琉璃贴面的建筑色彩艳丽,光彩夺目。

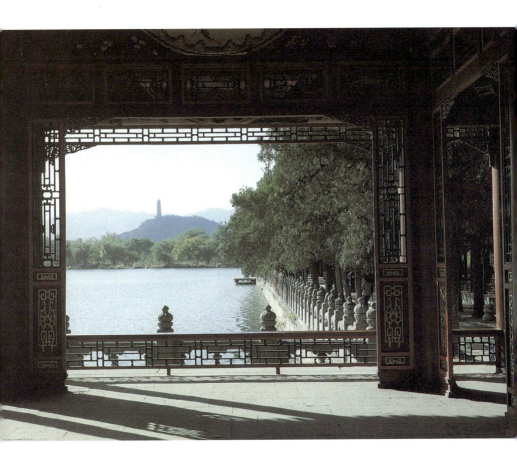

图版 18 自鱼藻轩西望玉泉山

　　颐和园西面的玉泉山和山上的玉峰塔是颐和园的主要借景对象。在万寿山前山脚下，自鱼藻轩西望，长堤平卧湖上，近处的玉泉山和远处的西山，层层叠叠，它们与园内景物结合成浑然一体，使观赏范围得以扩大。

图版19　自西堤东望万寿山

在昆明湖西部有一道长堤，名为西堤，它将昆明湖分割为里湖与外湖。站在西堤上东望万寿山，可以见到排云殿和佛香阁建筑群的侧影，在晨雾中，这组金碧辉煌的宫殿建筑仿佛被蒙上一层轻纱，融化于园林环境之中。

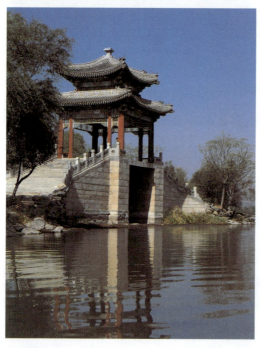

图版20　西堤练桥

颐和园西堤仿照杭州西湖苏堤，也建六桥。其中练桥位于西堤中部，桥墩石砌，桥洞为方形，可通船只。桥上建有桥亭，亭为长方形，重檐攒尖顶，檐下施彩画，红色立柱间安有坐凳栏杆，整座桥亭造型壮丽。

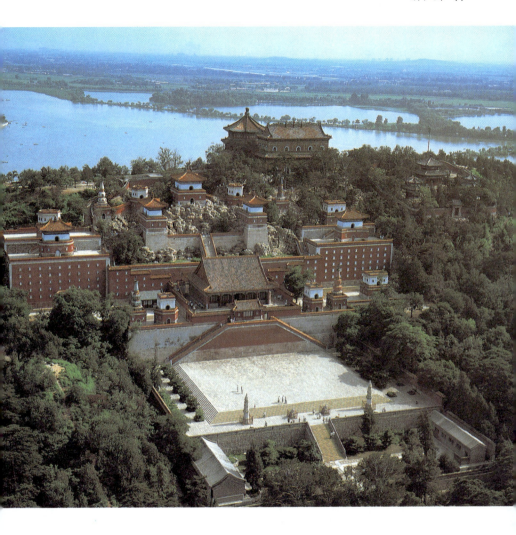

图版21　须弥灵境建筑群俯视

　　须弥灵境是颐和园后山中部的一组汉、藏混合式佛寺,共有大小建筑20余座,依着山势,由北而南,上下交错置于后山坡上。在它的西面山脊上,即为排云殿、佛香阁建筑群的最后一座建筑智慧海无梁殿。

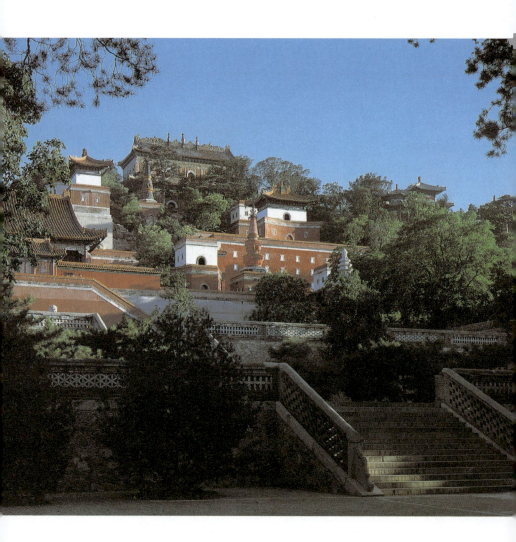

图版 22　须弥灵境建筑群

　　须弥灵境建筑群的南半部是西藏式佛教建筑,有许多西藏式碉房和喇嘛塔。这些碉房有的下部平台为藏式,上面小殿为汉式;有的上下都为藏式;红色的台、白色的墙,加上各色琉璃屋顶和装饰,组成一组具有西藏山地喇嘛寺院风格的建筑群。

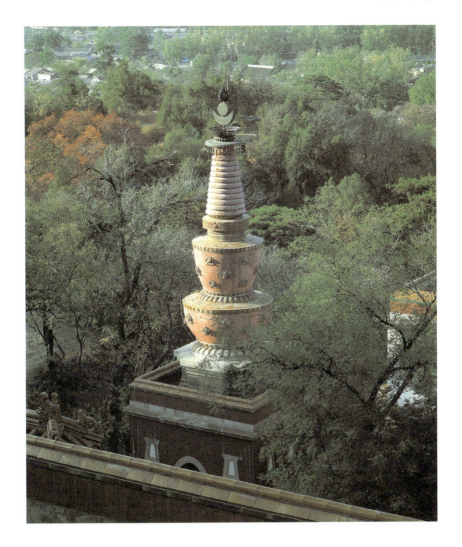

图版 23　须弥灵境的喇嘛塔

　　须弥灵境建筑群中有四座喇嘛塔分置左右山坡。塔身分别为黑、红、白、绿四种颜色。这座红色喇嘛塔坐落在红色方形碉房上，下部为十字折角形须弥座；其上由两个盆形相叠组成塔身；塔的上部为十三相轮组成的塔刹，最上端有金属的日、月和火焰宝珠装饰。整座塔形下大上小，端庄稳重。

图版 24　后溪河峡口

　　后溪河是万寿山后山脚下用人工挖掘的一条河道,又称后湖。后湖湖面宽窄相间,造成曲折通幽的效果。在后湖西部的一个峡口南北两岸,分别建有"绮望轩"和"看云起时"两组园林建筑,建筑已毁,但房屋基址和道路叠石大体还保留。两处建筑都有临水的平台,游人可以由平台弃舟登岸。这是后湖西部的一处重要景点。

图版 25　后溪河

　　沿后湖由西往东，经过"绮望轩"和"看云起时"两组建筑对峙的峡口，进入一个比较宽广的湖面。湖面两岸，树林葱葱，深秋季节，大片松柏衬托着金黄的栾树和檞树，仰望万寿山顶的智慧海殿，更显出后湖区的深邃和幽静。

图版 26　后山三孔石桥

　　颐和园后山中部有一座三孔石桥横跨在后溪河之上，它北连北宫门，南接须弥灵境建筑群，它的东西两边河的两岸是后溪河买卖街，桥的南面是一座正对着须弥灵境寺庙前广场的牌楼。

图版27　谐趣园西宫门

　　谐趣园地处颐和园的东北角,它是仿照江南名园无锡寄畅园建造的、自成一体的园中之园。谐趣园中央是水池,环池建有亭、堂、楼、轩、斋、榭等十多座建筑和游廊、石桥,它们错落相间,互为对景,形成了一个绮丽怡静的园林环境。

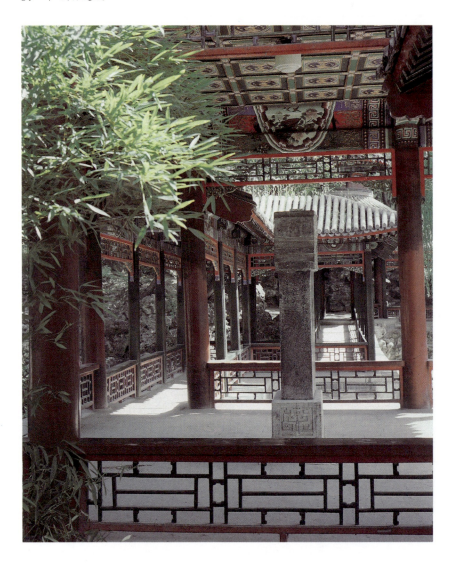

图版 28 谐趣园寻诗迳石碑

 在谐趣园水池的北岸一带，原是一处青石叠山，泉流跌落，曲径通幽的佳境，清高宗将这"点笔题诗，幽寻无尽"的环境名之谓"寻诗迳"。此处环境虽在清代后期已被改造，但还有乾隆御笔"寻诗迳"石碑一座放在水池东北岸的兰亭中。

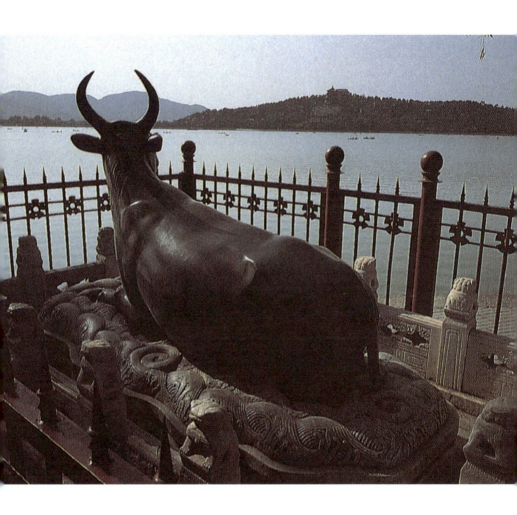

图版 29 东岸铜牛

在十七孔桥的东岸堤岸上,有一座铜牛平伏在岸边,抬头望着对岸的万寿山。这是乾隆二十年(公元1755年)在扩建昆明湖后沿用大禹治水的传说,铸了这只铜牛放在这里以图镇服水患的。

园林建筑

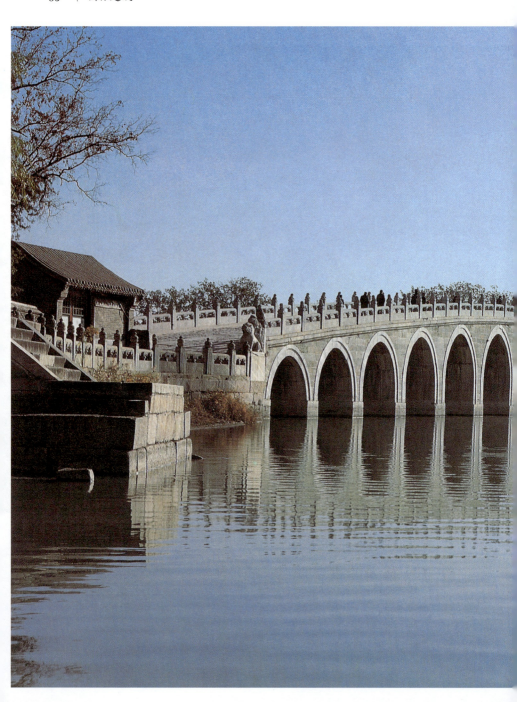

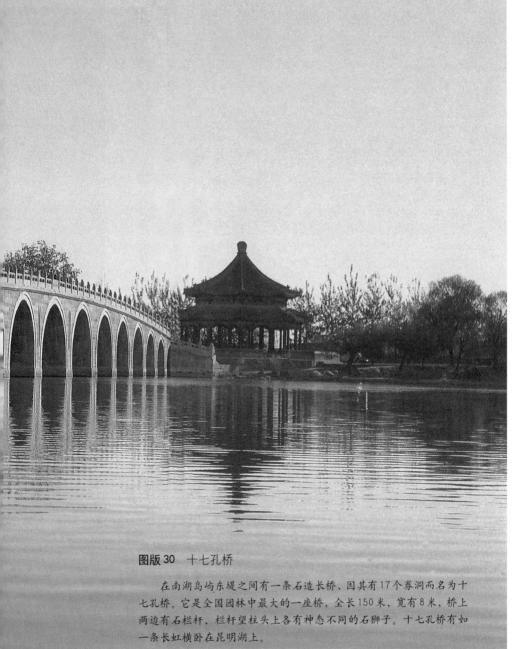

图版 30　十七孔桥

在南湖岛屿东堤之间有一条石造长桥,因其有17个券洞而名为十七孔桥。它是全国园林中最大的一座桥,全长150米,宽有8米,桥上两边有石栏杆,栏杆望柱头上各有神态不同的石狮子。十七孔桥有如一条长虹横卧在昆明湖上。

避暑山庄　河北省承德市

避暑山庄位于承德市区以北武烈河西岸一带,是清代帝后夏季避暑之所。这里地势高亢,气候宜人,盛夏无溽暑之苦,严冬少凛冽之风,而且泉水丰沛,草木繁茂,山环水绕,景物清丽,加上"去京师至近,章奏朝发夕至,综理万机,与宫中无异"(揆叙等《御制避暑山庄诗恭跋》),和北京之间的联系极为便捷,所以康熙决定在此兴建离宫,作为避暑之用。始建于康熙四十二年(公元1703年),到康熙五十年题名为"避暑山庄"时,园内已有三十六景,乾隆时,又加以扩建,再得三十六景,合为七十二景,并对山丘地区加以经营,建造了一批庙宇和文津阁等建筑群。全国面积为564公顷,由宫和苑两大部分组成:宫居南端,是清帝处理朝政、举行典礼和平日起居之处;苑在宫后,按地形特点和活动内容,有湖泊区、山丘区和平原区之分。

宫含三组建筑群:一是正宫,按宫廷体制作严格轴线对称布置。前朝部分包括三门(丽正门、午门、宫门)和正殿"澹泊敬诚"殿,后寝则由若干院落组成,是帝后嫔妃起居之所;二是松鹤斋,在正宫东侧,供太后避暑时居住,规制略小于正宫,由八进院落组成;三是东宫,在松鹤斋东侧,主要建筑是三层楼的戏台"清音阁"(1945年毁)。

湖泊区是避暑山庄的重点景区,七十二景中的三十一景在这一带。湖中有八个岛屿,用若干堤、桥加以联系,其间布置着众多的亭阁楼馆。景物多写仿江浙名胜,如文园狮子林、金山、烟雨楼等,江南水乡意趣浓郁。

平原区在湖泊区之北,这里草木滋生,是乾隆举行"大蒙古包宴"、接待少数民族王公和外国使节,以及相马、调马、观看马技之处,富有蒙古草原风味。

山丘区占地最大(约占全园五分之四),区内山深林密,散布着一批独立的庭院式建筑群,如梨花伴月、玉岑精舍、秀起堂、含青斋、敞晴斋、宜照斋等;还有不少佛寺、道观,如珠源寺、碧峰寺、旃檀林、鹫云寺、水月庵、广元宫、斗姥阁等,共四十四组建筑,基本上是沿着四条沟峪,依山就势布置,并据以形成相应的游线。

图版31 澹泊敬诚殿

宫门内有正殿七间,是清帝园居时处理政务、接见朝臣和外藩入觐的场所。建筑风格素雅,屋顶用卷棚歇山,灰筒瓦,全部装修用楠木制作,罩清油,无彩绘,和北京宫殿及颐和园等处建筑迥然不同。

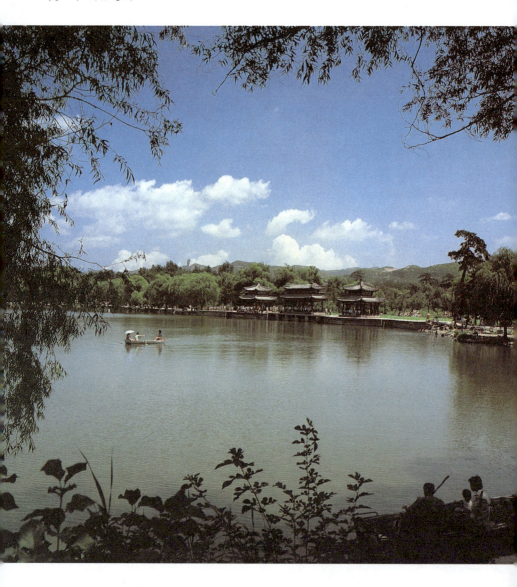

图版 32　水心榭远景

　　水心榭是结合湖中水闸建造的桥亭，下为八孔闸，上建三亭：居中一亭用重檐卷棚歇山式，两翼二亭用重檐攒尖式。闸的两端原有牌坊各一座，现已不存。三亭不仅使水工构筑物成为园中一景，并使单调的湖堤产生了有起伏变化的轮廓线，立意巧妙。

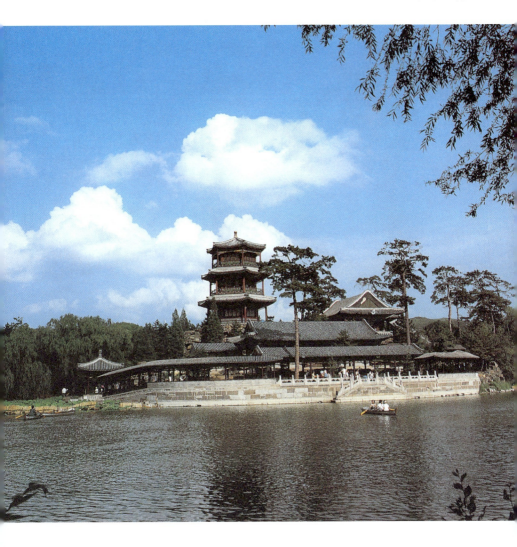

图版 33　金山

　　这是写仿镇江金山大意而建造的一组建筑。位于小岛上，门、殿西向，隔水面对如意洲。门上有乾隆所题"金山"匾额。沿湖西面以长廊环绕，岛东侧隆起作小丘，上建六角三层的"上帝阁"，阁二层供"真武大帝"，三层供"玉皇大帝"，均有康熙题匾。由如意洲（正宫落成前曾是康熙园居时的宫廷所在地）东望，这组建筑犹如孤峰突起于水际，略有江上泛舟远望金山之意。登上帝阁，则可饱览湖光山色。

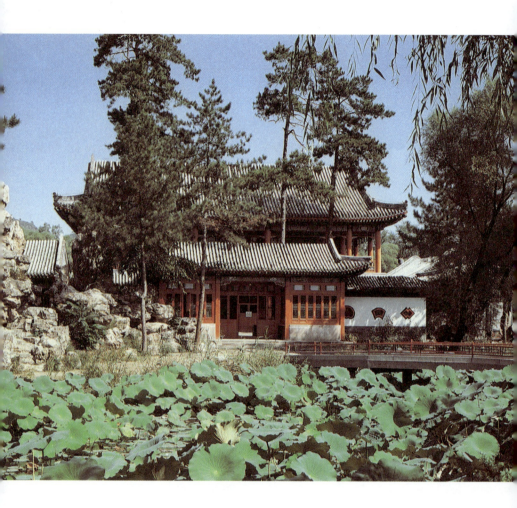

图版34　烟雨楼

仿嘉兴烟雨楼之意而建。位于青莲岛上,以一座五开间二层的楼阁为主体,配置若干亭馆作烘托,形成一组错落有致的建筑群。

避暑山庄 93

图版 35 文津阁

 这是收藏《四库全书》的藏书楼。乾隆年间编辑的七部《四库全书》，分别建七阁收藏，它们是：北京故宫文渊阁、北京圆明园文源阁（咸丰时毁于英法联军之入侵）、沈阳故宫文溯阁、承德避暑山庄文津阁、扬州文汇阁（咸丰中毁于战火）、镇江文淙阁（已毁）、杭州文澜阁。这些藏书楼的形式都仿照宁波天一阁体制，平面六间，西端一间是楼梯间，稍窄。二层、底层有前廊。屋顶作硬山式，用灰筒瓦，建筑风格较为素雅。此处文津阁是同治间毁坏后重建的，阁前设水池，可供消防之用，池南垒石为山，并置亭台，植花木，形成幽静的庭园。

图版 36　采菱渡

　　在如意洲前"环碧"岛上,是一组小型院落式建筑,后侧以曲廊联结草顶方亭。

图版 37　南山积雪亭

　　避暑山庄西北部有大片山峦,显示出群峰突起、沟壑纵横的山野景色。在群山之颠点缀小亭数个,形成景点。南山积雪亭位于山区南缘峰顶,成为湖区的重要对景,也是俯视湖区全貌的观景佳处。特别是冬季雪后,从亭中可远眺山庄外南部群山,白雪皑皑,寒光闪耀,景色十分壮丽。

古莲池　河北省保定市

图版 38　临漪亭

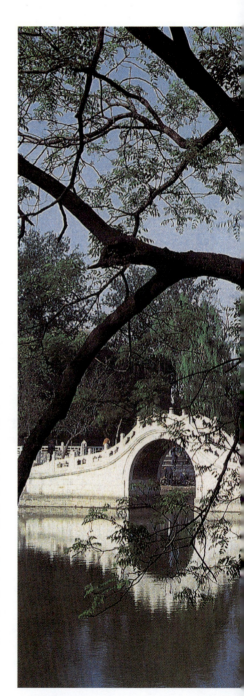

古莲池位于保定市中心区。元太祖二十二年(公元1227年)汝南王张柔在此开池引泉,构筑亭馆,建成为"雪香园"。后废。但池中水广荷盛,故称为"莲花池"。明万历年间曾作大规模扩建,改名"水鉴公署",成为一方胜游之地。至清雍正年间,辟为莲池书院,乾隆十年(公元1745年)改为行宫,弘历曾六次"驻跸"于此,园内兴作达于极盛时期。光绪二十六年(公元1900年)遭八国联军焚掠、园毁。以后陆续有所修建,但规模已非当年可比。此园现有面积为2.4公顷,水池占三分之一左右,布局以莲池为中心,池中建临漪亭(又名水心亭),以桥两座由南、西北方向和园内各景点相通。环池布列君子长生馆、高芬轩、濯锦亭、藻咏厅等建筑,因水成景,是一座以水景为主的城区名胜园林。图示临漪亭远景。

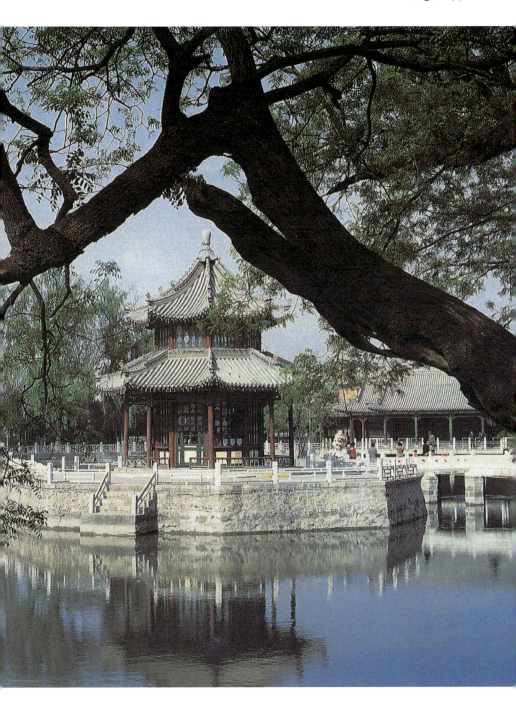

十笏园　山东省潍坊市

此园位于潍坊市区胡家牌坊街,为该市著名胜迹。其地原为一旧宅,清光绪十一年(公元1885年),由园主丁善宝经营修建,始成现状,取名为"十笏园"。"十笏"一词,历来被士大夫文人用来形容地盘之迫隘狭小,郑板桥亦有"十笏茅斋"之句。园含两大部分:后部是建筑庭院区;前部为山池区。全园布局以水池为中心,池东垒石为小山,临水壁立,山上有二亭,登亭可俯瞰全园景色。池西有一带长廊,和池东山石恰成对比,在此观赏山池,构图最为完整。池中水榭,匾曰"浣霞",四面临水,处于山环水绕之中,是园中第一佳境。水榭东北临水一小轩,匾曰"稳如舟",属于画舫斋一类。水榭东南一亭立于水中,体量小巧,尺度合宜,为山池起了点景作用。水榭西北有平面为曲线形的多孔拱桥和西岸长廊相接。多孔拱桥在小面积的私家园林中极为罕见,此桥桥面低压贴近水面,桥拱露出水上甚少,形象与尺度都能和环境相协调,取得了与众不同的效果。

水面以聚为主,仅用水榭及曲桥作前后两部分的空间分割,故园虽小而无壅塞局促之感,景象开朗,整体效果良好,这是此园成功之处。建筑布置疏密得当,体量合宜,不以奇巧取胜,而以空透、低小、朴素获得和小山小水的和谐。屋面铺青灰色筒瓦,脊部处理干净洗练,墙面有粉白与清水两种,具有北方民居的风格。池西长廊下块石池岸,错落有致,有整体感,是园中成功的叠石作品。

此园可视为山东一带私家园林的代表。

图版39　园门

由大门进入后,迎面一砖照壁,向右折入圆门,即是此园前部山池区。

十笏园 99

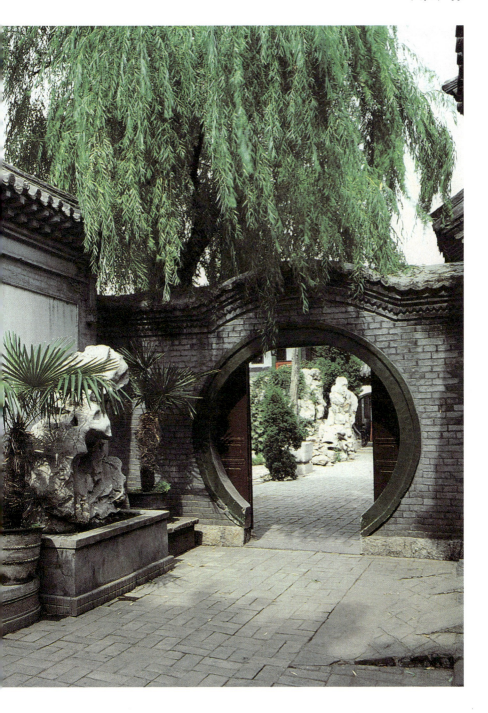

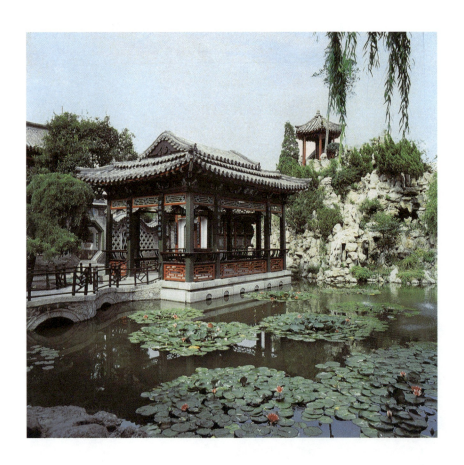

图版40　水榭

在水池偏北处。东面是假山，西面为长廊侧后小轩"稳如舟"，西向。这里处境开朗，四面有景，采用敞亭形式，最为适宜。屋顶用三叠檐式卷棚歇山，甚是别致，在各地园林建筑中未见类似做法。

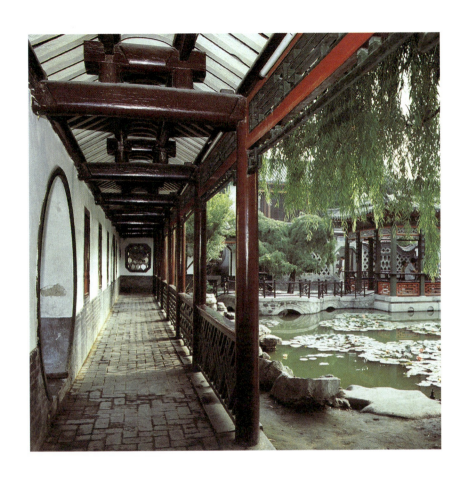

图版 41 池西长廊

有过于平直之感。廊侧池岸叠石甚佳。

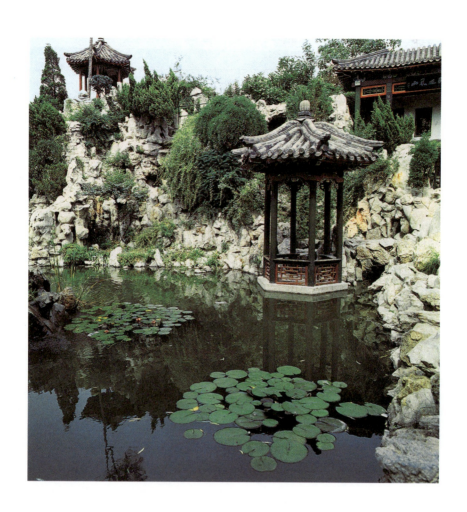

图版42　假山及池中小亭

　　小亭位于水池东南角。池东假山临水矗立，有挺拔奇峭之势，山顶小亭尺度也很适当。但叠石稍欠章法，略显琐碎。

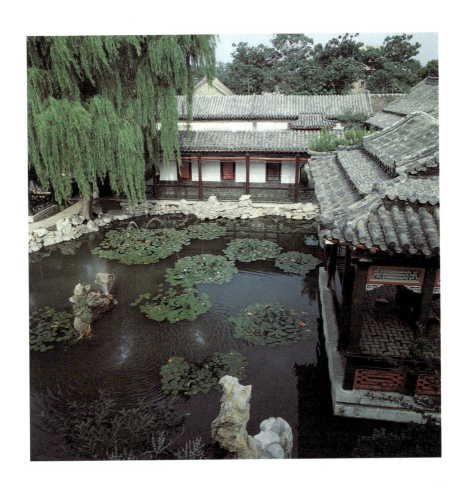

图版43 俯瞰水池

由假山俯视,池水、水榭、西廊尽收眼底。

瘦西湖　江苏省扬州市

　　瘦西湖在扬州市西北郊。原是唐、宋旧河道（一说是唐代扬州罗城的一部分），名保障河。清光绪年间扬州文人以其十里秀色可与杭州西湖比美，而清瘦过之，遂改称瘦西湖。清乾隆年间，这里园林盛极一时，自天宁寺至平山堂沿河布满池馆，"两堤花柳全依水，一路楼台直到山"。小金山——五亭桥——白塔一带是其中心区。

图版44　白塔

　　白塔在瘦西湖南岸莲性寺内，清乾隆年间所建，体量高耸，成为瘦西湖的构图中心。

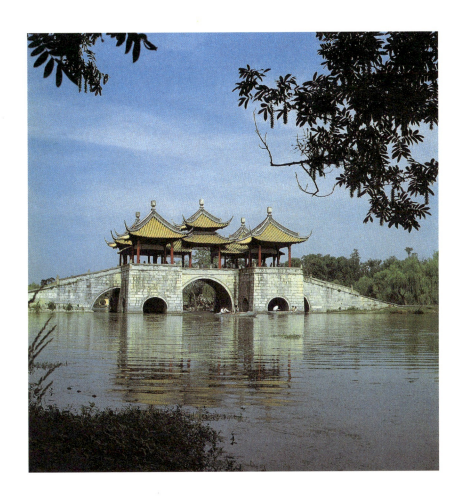

图版45　五亭桥

　　五亭桥在瘦西湖白塔北侧。因桥在莲花埂上，又名莲花桥，建于乾隆二十二年（公元1757年）。桥有四翼，上建五亭，桥身由十五个石拱组成。每逢中秋，皓月当空，每拱各含一月，是瘦西湖的盛观之一。桥亭上原盖小青瓦，现已改为黄色琉璃瓦。此桥和白塔南北相对，以其突出的体形和色彩，成为瘦西湖的标志。

图版 46　小金山

　　小金山原名长春岭,在瘦西湖五亭桥以东湖中,是人工堆筑的小丘。这里四面环水,小金山偏于岛的东北隅。山顶一亭,名"风亭",登亭可尽览瘦西湖胜景。山南布置几组庭院,面东一厅曰"月观",厅后小院曲折幽深,花木竹石,布置得体,是岛上最有吸引力的小庭园。此外还有"琴室"、观音殿等建筑物。山西侧有"湖上草堂"及"钓鱼台"诸胜。钓鱼台原名"吹台",清乾隆巡游扬州时,曾在此垂钓,故改今名。上述"风亭"、"月观"、"琴室"、"吹台"之名,都沿用南朝徐湛之在此作南兖州刺史时所用名称,但已非当年原址。
　　图示小金山山顶"风亭"及近年所作叠石护坡与后山拱门。

图版 47　月观室内

　　柱上一联是郑板桥所书,"月来满地水,云起一天山"。此厅面对宽阔的湖面,隔湖可望"四桥烟雨"楼。

个园 江苏省扬州市

个园在扬州市东关街。清嘉庆年间，盐商黄应泰在"寿芝园"旧址上葺成此园。园内多竹，竹一枚称"个"，或以为"个"字像竹叶，故有此名。布局以曲池居中，池南有花厅"宜雨轩"，池北有七间长楼，名曰"抱山楼"。长楼东、西两侧各有假山一座，既是园中重要景物，又是室外登楼的磴道。东侧一山用黄石垒成，以黄色近秋而俗呼之为"秋山"；西侧一山用湖石掇立，以其形如累累夏云而俗称呼之为"夏山"；合园门前石笋和"透风漏月轩"前院的白石假山所象征的春笋与冬雪，称为"四季假山"。七间楼之东有一段楼廊，花厅西侧原来也有楼廊与亭馆，现已毁去。这种大量采用楼房的布置手法，是扬州园林建筑的一大特色。

图版 48 抱山楼

前有曲池和六角亭，青桐一株挺然耸立，使平直单调的楼房获得优美的画面构图，可惜近年此树已枯死。

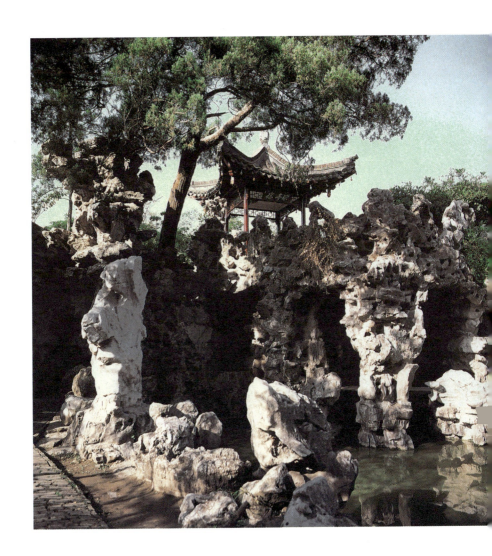

图版49 湖石山

七间楼西侧湖石假山,临水而起,上亭下洞,有桥伸入水洞中,构思尚称活泼。

图版50　黄石山幽谷

七间楼东侧黄石假山,山洞诘屈环回,《园冶》所讥:"路类张孩戏之猫",庶几近之。但山后有幽谷一区,中有石桌石凳及石峰,四围石壁峭立,仰望惟见天空云霞,如入深山绝壑之中,意境别致,颇有新意。

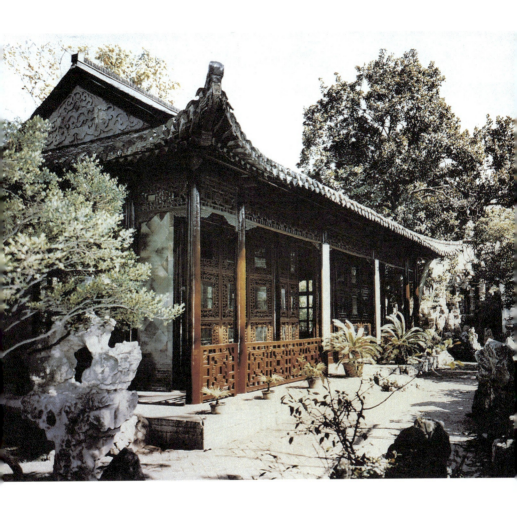

图版51 花厅

位于园门之内,是全园活动中心,属四面厅的变体,三面有廊,独缺后面。厅前布置成花木庭院,厅后为水池,厅东有黄石假山,厅西原有亭廊已不存。

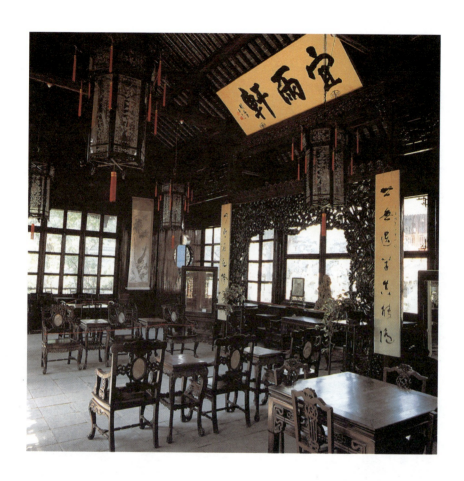

图版 52　花厅内景

靠后中间两柱间用罩分隔，使内部空间产生变化，不同于一般四面厅的布置。

寄啸山庄　江苏省扬州市

位于扬州市东南隅徐凝门街,系光绪年间官僚何芷舠所建宅园,俗称何园。园涵东西两部分,中以二层楼的复廊相隔。东部以四面厅为中心,环列花木、山石、亭阁。厅南院有船厅,北院有湖石假山,西面是复廊,东院有山石水池。西部是此园主体部分,以水池为中心,布置楼阁山石,一座体量硕大的二层楼房(以三间周围廊为主体,辅以两耳房,占有整个池北立面),耸立于池北,并将二层的楼房延伸为池东复廊和池南长廊,使之环抱于水池北、东、南三面,这是扬州园林中使用大量楼房的典型实例。水池东端有方亭立于水中,是当年纳凉听曲之处。此园园主曾任清朝驻法使节,建筑所用某些装修反映了一定的外来影响。

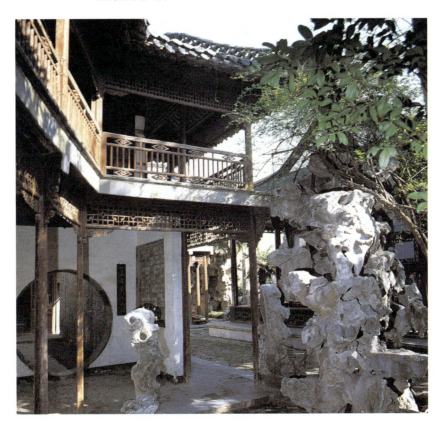

图版53　东部复廊

位于四面厅西侧,是二层楼复廊的东半面。

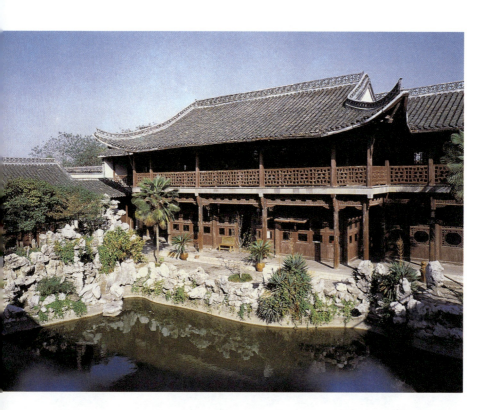

图版54　西部主楼

位于池北,前有平台,两翼有耳房。因退离池岸较远,尚无压迫水池之感。

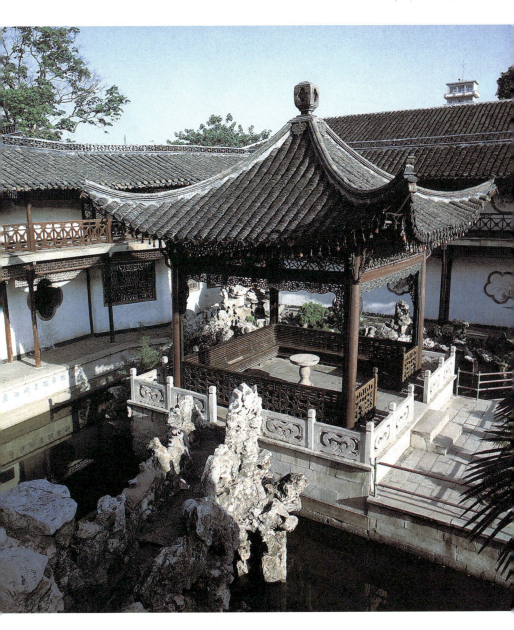

图版 55 池中方亭

　　立于水中,左右及后侧都有二层楼的房廊围屏,对亭中演唱的音响可起加强作用。

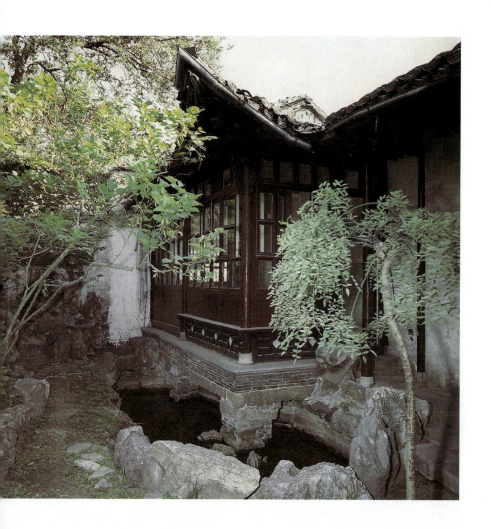

匏庐庭园　江苏省扬州市

图版 56　匏庐庭园

　　位于扬州市甘泉路81号，是住宅内船厅前的庭园。庭东部堆土垒石为小山，山上缀以花木；西部凿为小池，池上作小轩，形如水阁一角，实际上只有几平方米的面积，由此俯瞰池中碧藻红鱼，可聊作濠濮间想。

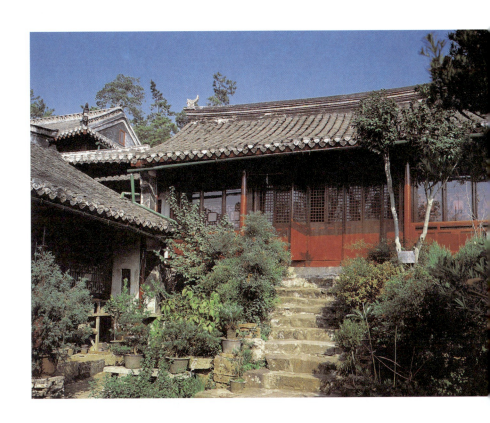

准提庵庭园　江苏省南通市

图版 57　准提庵庭园

　　准提庵位于南通市南郊长江之滨的狼山山腰,是一座小型佛教寺院。此庭园是佛堂"法苑珠林"的前院。这里地处狼山南麓的台地上,正屋"法苑珠林"坐北向南,高出庭院2米,可从院落内拾级而登,庭院其余三面是:东厢"塔荫堂",西厢"常乐我静",南屋"一枝栖",四屋形成一座封闭的院落。院内用乱石铺成冰纹地面,散植罗汉松、山茶、天竹、腊梅等花木,建筑形式朴实,无任何雕镂装饰,阶石用不规则条石,花台用青砖垒成,整个庭园呈现一种简朴、自然、幽静的气氛,是现存寺庙庭园的佳作。

瞻园　江苏省南京市

此园位于南京市瞻园路，原是明代徐达大功坊府邸的一部分，嘉靖年间，辟为园林。清代改为布政使衙门（藩台），园林仍旧。乾隆下江南曾驻跸于此，题名为"瞻园"。太平天国定都南京，曾为夏官副丞相赖汉英的府邸。后毁于兵燹。同治六年（公元1867年）稍稍修复，以后又多次修葺。现在园中仅北部假山主体部分是明代所遗（上部经后人整治增补），花厅"静妙堂"是清同治重建之物，其余亭廊轩馆和南部假山，多属后期增设或改建。

此园以花厅"静妙堂"为中心，南北两面布置山池，东面以曲廊、小院遮挡衙署西墙，西面有一坨土丘自南而北横卧于池侧，丘上林木茂密，增添了园内郁郁葱葱的气氛。

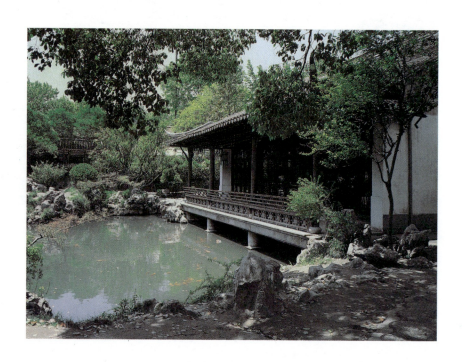

图版 58　静妙堂

是园中的主要建筑，北面山池较开阔，厅前有草地；南面池小山峭，厅前临水披屋作水榭，形成前后不同的景象。

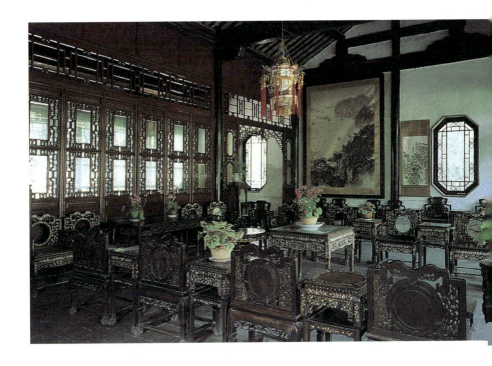

图版 59　静妙堂室内

　　厅堂内部分隔为南北两部分，北面部分的空间较大，家具陈设也以北面为主。

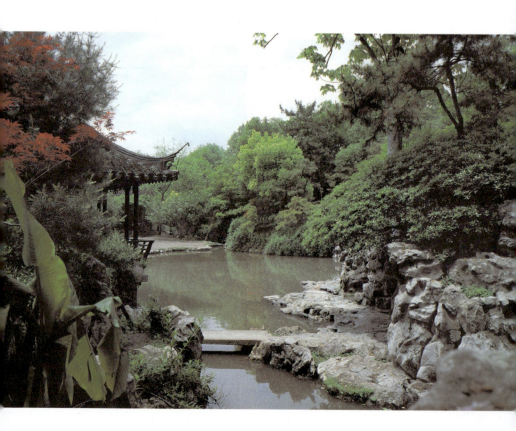

图版60　北、西两面假山

由园东北隅水口向西南望，透过石板桥与石矶，遥见池西土丘上林木浓翠，富于山林野趣。假山沿池部分伸入水中，形成一面临水一面傍山的蹊径，是明代常用的掇山手法。

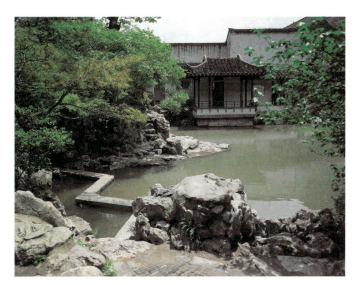

图版61　池北假山与东面亭廊

由园西北隅向东望，有曲桥架于水湾，贴水而过，引向假山及临水蹬径，隔水亭、廊倚于衙署西墙，向南曲折延伸至静妙堂及园门。

图版62　石矶

在假山南端，与临池蹬径结合，成为和山体峭壁相垂直的水平体量，产生对比效果。"石矶垂钓"是常见的一种园林意境构思。

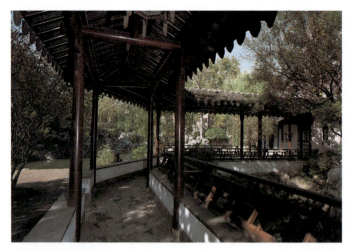

图版63 曲廊

东面曲廊蜿蜒起伏,形成若干小院,缀以水池和花木,增加了层次和景深。

图版64 厅南山池

静妙堂南面假山,用湖石垒成,有峭壁、悬岩、洞壑、危径、步石等意境处理,从体、面组合到细部纹理,都经过精心推敲,虽处在背阴状态,由于和堂前水榭之间的观赏距离合宜,效果甚佳。图示从厅西南角水口向东南望,透过石梁及水面,遥见此山。

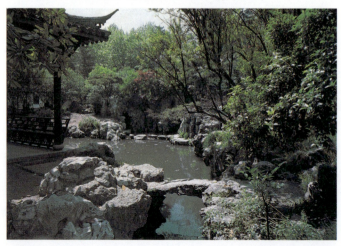

煦园　江苏省南京市

煦园位于南京长江路。清乾隆年间,此地属行宫范围,道光间修建成煦园,太平天国时又成为洪秀全天王府的一部分,因位于天王府西侧,又称西花园。孙中山先生领导辛亥革命,推翻清朝,创立民国,煦园又是南京临时政府的所在地。当年孙先生就任临时大总统的办公室,就在煦园西侧。

园中布局以水池为中心,池北一厅称"漪澜阁",前设平台,两侧有小拱桥可通池东西两岸。池东有水榭"忘飞阁"、假山及套方双顶亭。西岸临水一楼耸然而立,题为"夕佳楼"。池中有石舫一座,名曰"不系舟"。

此园曾作各种用途,几经沧桑,多番改造,因此建筑式样稍杂。但未作过多空间分割,亦不作封闭式庭院布置,格调较为凝重,布局显得恢宏,有别于一般私家园林,兴许是行宫和天王府遗意的一种反映。

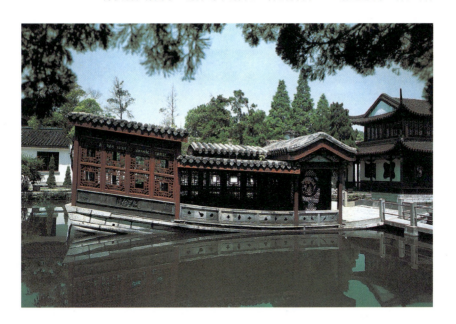

图版 65　不系舟

仿画舫形式建成,分前、中、后三舱,舱前平台左右有石板桥与东西两岸相通。此舫摹仿船只较苏州各园更为逼真,也是不同于一般私园的做法。白居易有诗曰:"酒开舟不系,去去随所偶。或绕蒲浦前,或泊桃岛后"(《泛春池》)。"无情水任方圆器,不系舟随去住风"(《偶吟》)。"不系舟"的题名,表示一种消遥自在、任其所至的意趣。

图版66　由漪澜阁西侧南望

　　漪澜阁前左右两石拱桥,造形和尺度都很适宜,透过西侧拱桥,遥见夕佳楼和不系舟掩映于林木之间,犹如飘浮于水面之上。

寄畅园　江苏省无锡市

寄畅园位于无锡市西郊惠山下，创建于明正德年间（公元1506～1510年），旧名凤谷行窝，园主是户部尚书秦金。隆庆年间，改名为寄畅园。清咸丰十年（公元1860年）园毁，现在园内建筑物是后来重建的，但水池、假山、回廊、亭榭的布置尚保留旧时遗意，其中假山是清初张钺的作品。

此园西倚惠山，南望锡山，环境幽美，利于借景，又得惠山泉水，汇为曲池。全园布局以水池"锦汇漪"和池西假山为中心，池东、北两面布置亭廊厅榭，隔池可远借锡山龙光塔，景色最佳。假山间叠石为涧，涧水溅溅，声兼八音，故称为"八音涧"。园西南隅有"秉礼堂"小庭园，空间和景物的处理堪称精密审宜。

图版67　锦汇漪

池水南北狭长，中部西岸突出一滩，称"鹤步滩"，与东岸方亭"知鱼槛"相对作蜂腰状收缩，使水面空间层次有深远不尽之趣。七星桥斜亘于池上，一反江南常用曲桥的通例，而以直桥处之，另有一种质朴之气。

图版68 借景

池东为"知鱼槛"、池西为"鹤步滩",远处借锡山与龙光塔。虽亭廊之后已是园外,而景面仍获得丰富的层次,足见其处理手法之巧。

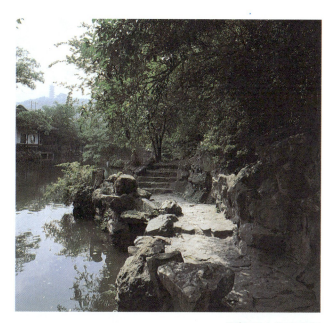

图版 69　池西山径

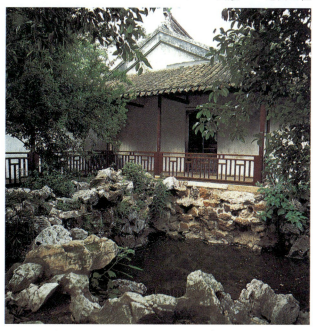

图版 70　秉礼堂庭园

天下第二泉　江苏省无锡市

　　位于无锡惠山（亦名慧山）东麓惠山寺南侧，本名惠山泉，唐代《茶经》作者茶道大师陆羽品此泉水质为天下第二（《天下水品》），故有此名。唐中书令李德裕酷爱此水，曾派人传送长安以供饮用，皮日休有诗讥之曰："丞相常思煮茗时，郡侯催发只嫌迟。吴关去国三千里，莫笑杨妃爱荔枝"（《慧山泉二首》）。宋时，在泉上建亭及漪澜堂。明代，这里是一方胜游之地，"正（德）嘉（靖）间，每有公饯，冠裳集焉"（《锡山景物略》）。现存建筑有漪澜堂、二泉亭、景徽堂等，属清咸丰兵燹后重建之物。泉有上池、中池、下池，各有暗渠通水，至下池以螭吻吐出。

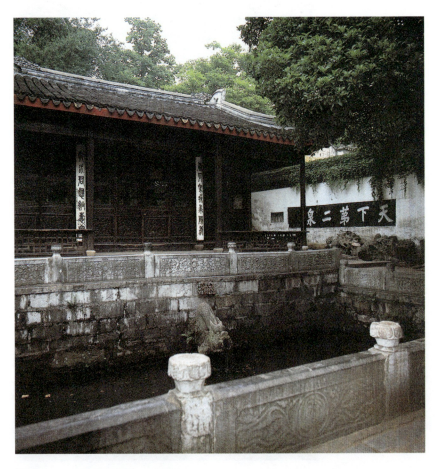

图版 71　漪澜堂及第二泉下池

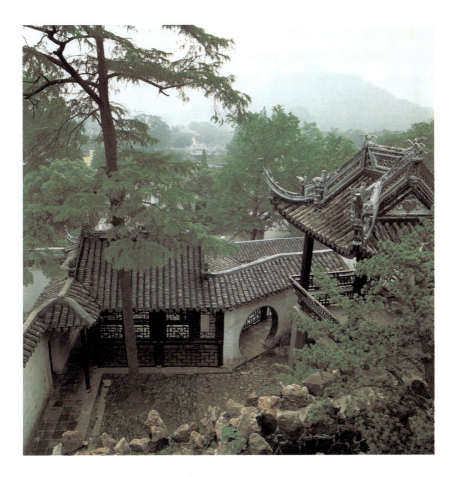

图版 72　云起楼庭园

　　此园在天下第二泉后侧山坡上。这一带原是惠山寺僧院，有听松庵（方丈所居）、竹炉山房、秋涛轩、凝云轩、松风阁等建筑物，现仅存此院，已归入二泉景区范围。云起楼所在地势较高，向东可远望锡山及惠山东麓景色，楼前以爬山廊围成庭院，院门题为"隔红尘"，院内有"百罗汉泉"及朱衣亭，并垒石为小山，山上植罗汉松、青桐、柳杉等树木。院内环境幽静，视野旷远，景色宜人，作为僧居，确有出俗离尘之趣。图示由云起楼眺望锡山及院内景物。

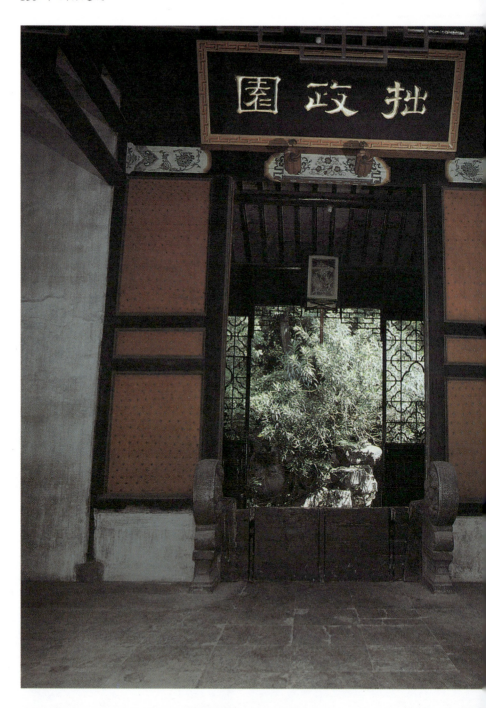

拙政园 江苏省苏州市

拙政园位于苏州市娄门内东北街，是明正德间（公元1509年～1513年）御史王献臣所创宅园。此地原是大宏寺旧址，有一片积水弥漫的洼地，建园之初，浚而为池，环植林木，形成一座以水景为主的私园。据明文征明所作《王氏拙政园记》及《拙政园图》（见图15），此时园内屋宇稀疏，富于自然意趣。清初，此园曾归吴三桂之婿王永宁，有一次大规模的改建，目前园中部的山池布置基本上是此时所奠定。此后，或为衙署，或为私园，经历了多次兴废和改造。目前所见布局及建筑物是清代后期的遗存。

拙政园位于住宅的北侧，分为中部和西部两区。

中部是全园的主体，占地18.5亩，其中三分之一是水面。布局以水池为中心，因水而立堂、轩、亭、舫，池中堆土作小岛两座，建楼一座，架曲桥以为联络。池东西两端各向南伸出一水湾，西端水湾较深，上架"小飞虹"廊桥及"小沧浪"水阁；东端水湾甚小，仅架石桥于水口。由于这些岛、桥、廊、阁和水口的处理，使水面环回屈曲，深远莫测，若无穷尽；空间疏朗，层次丰富，为苏州各园之冠。虽经历次改造重建，但建园初期以水景为主、建筑稀疏的特点，始终保持不变。

池中土山颇有野致，山上竹林茂密，山北土坡榛莽不剪，并有苇丛布于岸边，形成一种江南山林田园意趣，在苏州各园中独具风采。

在疏朗的景色之外，还有若干组封闭的小景点布列于周边，如：小沧浪水阁，以小飞虹廊桥及一些亭廊组成水院，既是独立的景点，又和主要水面相互沟通资借；远香堂南面则是以假山水池为内容的小庭园；而玉兰堂、海棠春坞、听雨轩，则是建筑庭院式的布局。这些景点既满足了各种使用要求，又为全园增加了空间和景色的变化，丰富了园林的内容。

此园的西部是清末张氏"补园"时期形成的格局，与中部仅一墙之隔，有圆洞门"别有洞天"沟通。这部分的布局也以水池和池中一岛为中心，池南是花厅"三十六鸳鸯馆"，临水架空如水阁；池东倚墙是一带浮廊，沿池还有一些其他亭阁。东南隅小山上一亭称"宜两亭"，在此可俯瞰补园，又可借中部原拙政园景色，所以称"宜两"。此园水面空间较窄，尤以"三十六鸳鸯馆"向南一段水池狭长而缺少变化。厅东一段向北延伸的水面，因有浮廊和倒影楼的巧妙处理而显得意趣盎然，是园中最精彩的部分。

图版73 腰门

入园门，经小巷，至第二道门——腰门。门内垒黄石山作屏障，以免直接看到园中主要活动场所——远香堂。

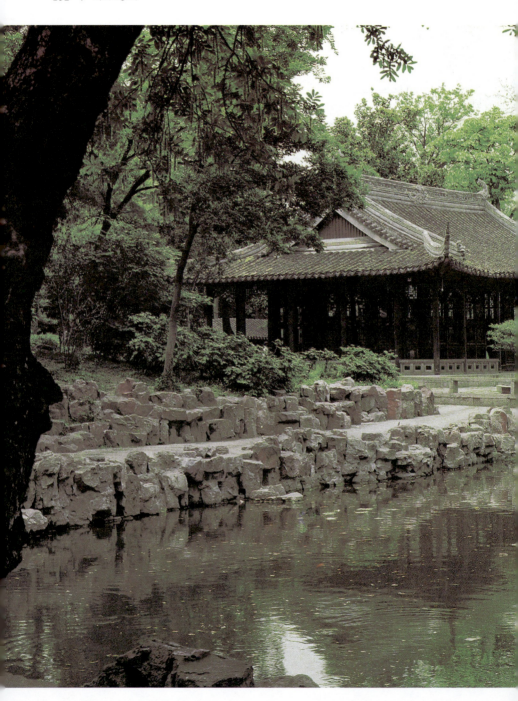

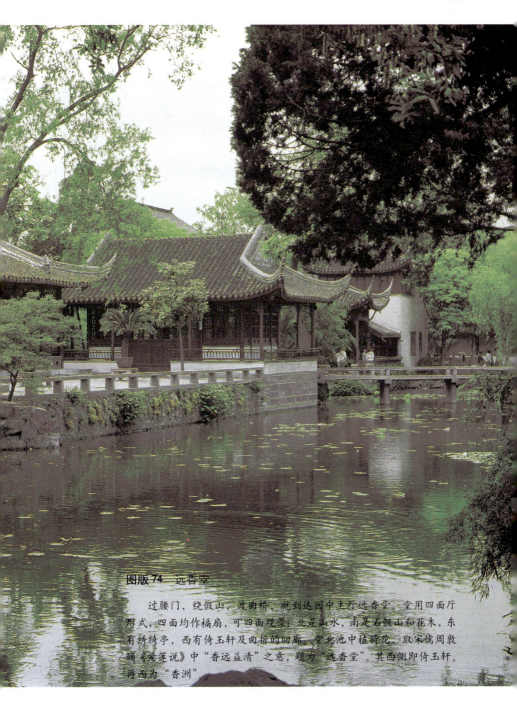

图版 74 远香堂

过腰门，绕假山，渡曲桥，就到达园中主厅远香堂。堂用四面厅形式，四面均作槅扇，可四面观景。北是山水，南是石假山和花木，东有绣绮亭，西有倚玉轩及曲折的回廊。堂北池中植荷花，取宋儒周敦颐《爱莲说》中"香远益清"之意，题为"远香堂"。其西侧即倚玉轩。再西为"香洲"。

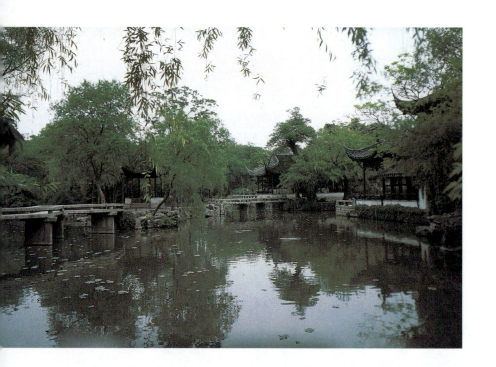

图版 75　中部水池（由西向东看）

池南为香洲、倚玉轩诸建筑，池北即水中二岛，二桥之间一亭是"荷风四面亭"。这里景象丰富，层次深远，有江南水乡烟水弥漫之趣。

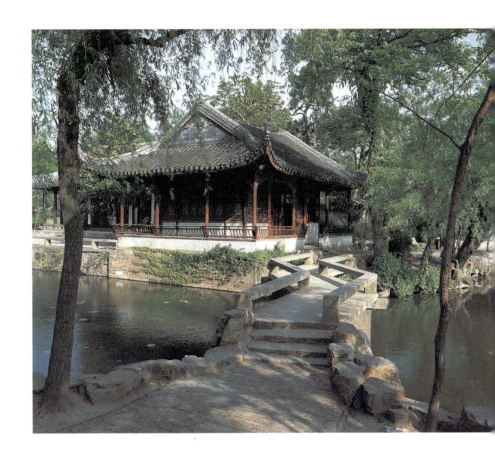

图版76　倚玉轩

　　亦称南轩。文征明《拙政园图咏》:"倚楹碧玉万竿长"。当时轩前多竹,故名。此轩比远香堂稍矮略小,两者采用一直一横的布置,使屋顶产生错落变化,避免了重复与单调,可见当年造园者经营意匠之斟酌。

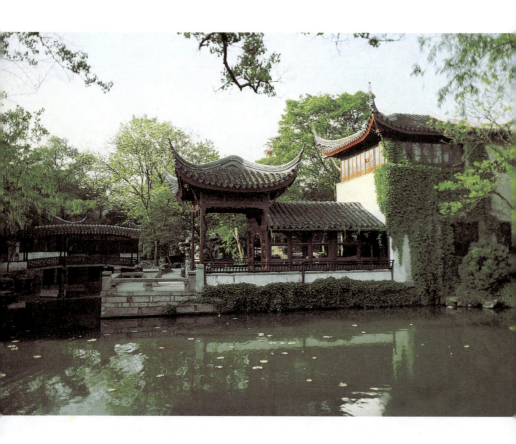

图版 77 "香洲"

仿画舫之意,作前、中、后三舱。三舱高低错落,虚实交辅,造型活泼,透空玲珑。其北侧所压岸线虽与倚玉轩几乎成一直线,但由于体量与形象的变化处理得宜,因而淡化了这个缺陷。

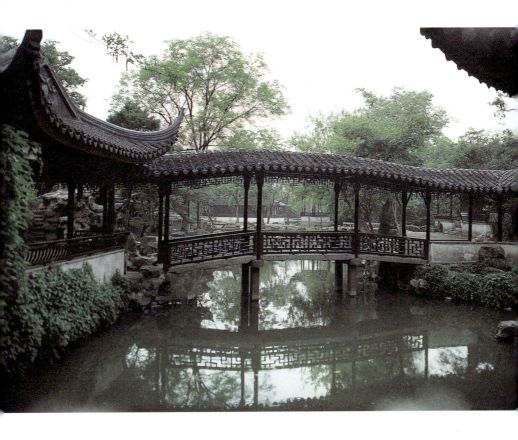

图版78 "小飞虹"

这是一座跨于水湾的廊桥。由小沧浪水阁北望,透过此桥,远处隐约可见荷风四面亭、倚玉轩、见山楼诸处。廊桥微拱,轻若飞虹。这是一处绝妙的水院处理佳作。

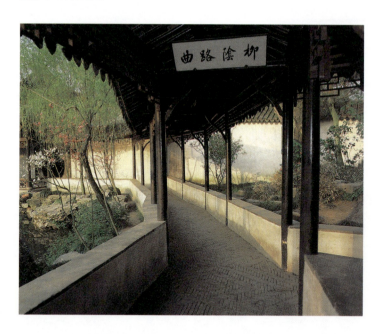

图版 79 "柳阴路曲"

曲廊一侧栽柳数株,故名。

图版 80 见山楼(右页)

由"别有洞天"半亭远眺,曲桥之下水面尽处是见山楼,和池中小岛隔水相望。

拙政园 *139*

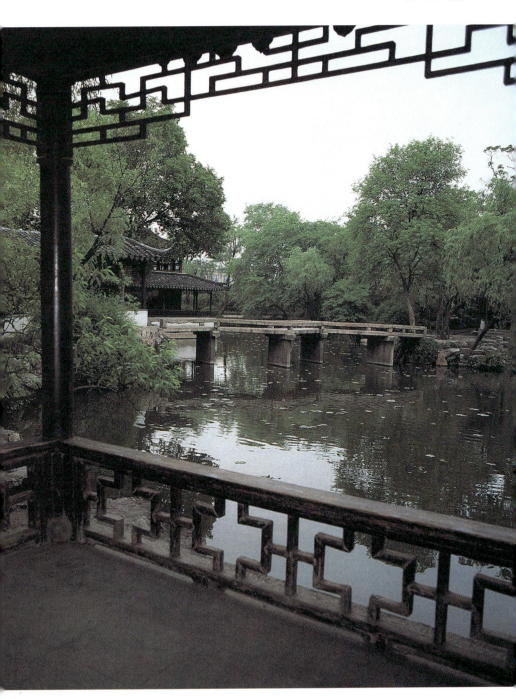

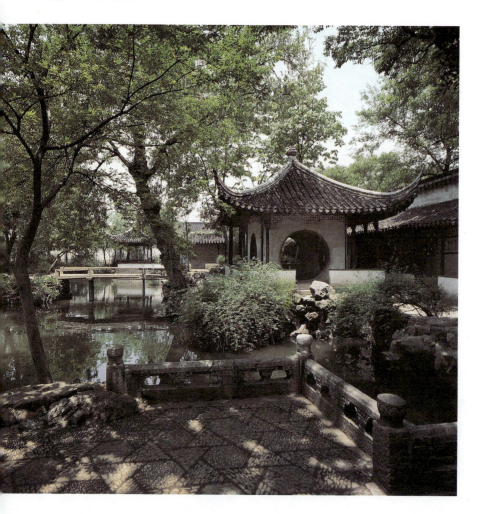

图版 81 "梧竹幽居"

　　此亭位于园中部水池东端转折处,西、南、北三面有景:西可遥望远香堂、香洲一带,冬春树叶稀疏时还可借北寺塔为景;南可透过小桥、水湾,视野及于"海棠春坞";北面池水延伸到绿漪亭和二岛背后。惟有东面已是园墙。故亭作四圆洞门以取三面之景,而以东面为出入口。此处不用一般方亭式样,和环境配合颇为贴切,恰到好处。亭外有梧有竹,故以梧竹为名。

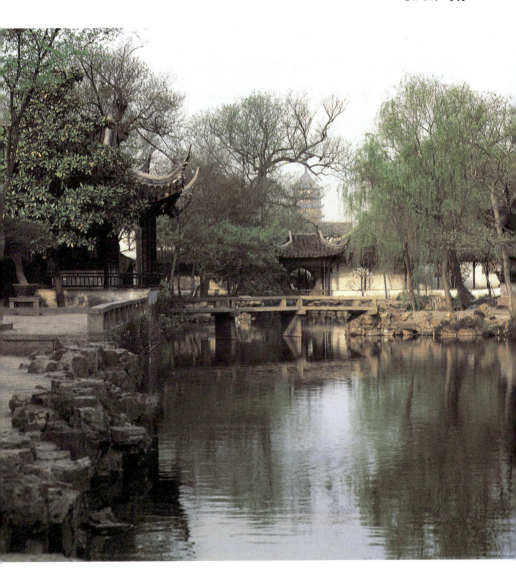

图版 82　远借北寺塔

　　《园冶》说:"极目所至,俗则屏之,嘉则收之"。借景是造园的重要一环。苏州城内诸园难得有景可借,拙政园独能有北寺塔远景收入园中,诚属可贵。

图版83　绣绮亭

　　高踞于远香堂东侧假山上，可远眺中部山池及枇杷园等景色，也是远香堂东面的对景。

图版84　枇杷园

　　位于园东南隅,以云墙分隔成小院,中有玲珑馆、嘉实亭,亭周遍植枇杷树。地面用卵石铺作冰裂纹地面,玲珑馆门窗格子亦用冰裂纹,两者相映成趣。小院北面,以绣绮亭为对景,云墙至亭下假山而尽。这是一个组合得非常自由和巧妙的小庭园。

图版 85　海棠春坞庭院

　　在绣绮亭东侧，是一区封闭式小庭院。面积虽小（约130平方米），但造园者以精湛的建筑技巧，使之显得精巧、空灵，全无局促、壅塞之感。正屋仅作一间半。再用低廊将院子隔成三个小院，院中植西府海棠及垂丝海棠各一枝，配以竹石小品一角，地面以卵石作海棠花纹铺地。这是小庭院处理的佳例。

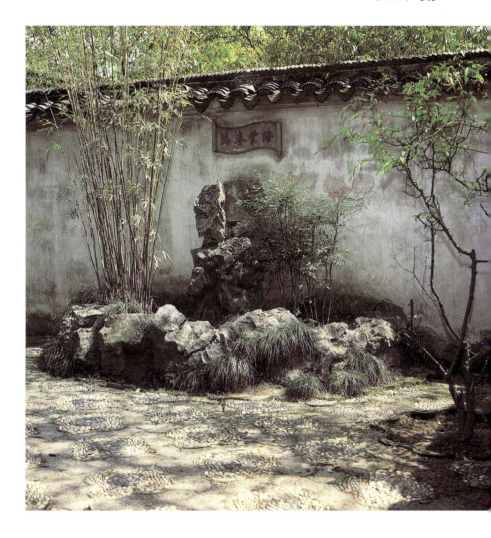

图版86 海棠春坞院景

海棠一株,慈孝竹一丛,天竹数枝,湖石几块。原有高大朴树已不存。

图版 87　铺地

海棠花纹铺地。黑白卵石为花,碎瓦(缸)片为地,整瓦为之勾边。

图版 88 "别有洞天"

拙政园中部和西部原已划为二园,有界墙分隔。合为一园后辟此圆洞门,因含两园界墙,故洞门特深。虽非有意为之,却能以其有力的框景作用,起到引导注意力的效果。

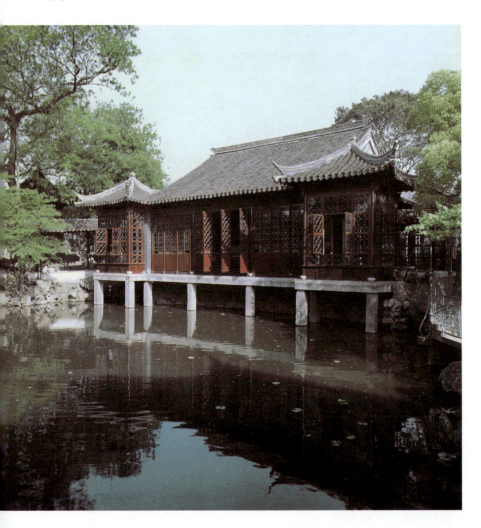

图版 89　三十六鸳鸯馆

　　这是拙政园西部（即原"补园"）的花厅，张氏园居的主要活动场所。平面作方形，用屏门飞罩等分隔为面积相等、装修相似的北南两区，北曰："三十六鸳鸯馆"，南曰："十八曼陀罗花馆"，分别在馆前后蓄鸳鸯、植茶花（又称曼陀罗花）。厅的四角各附一耳室，是辅助用房。此厅体量稍大，又临于池上，池面较小，故比例不当，尺度有失斟酌。

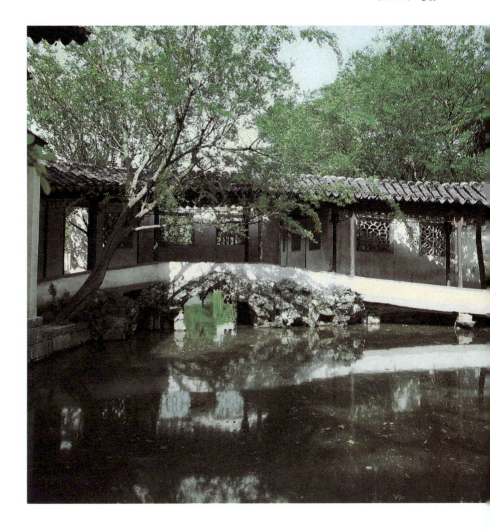

图版90　浮廊

　　此廊倚墙屈曲起伏而行，南自"别有洞天"，北至"倒影楼"，犹如游龙戏水，是拙政园西部最美的画面之一。白墙与漏窗的光影变化，更增添其玲珑活泼的气氛。

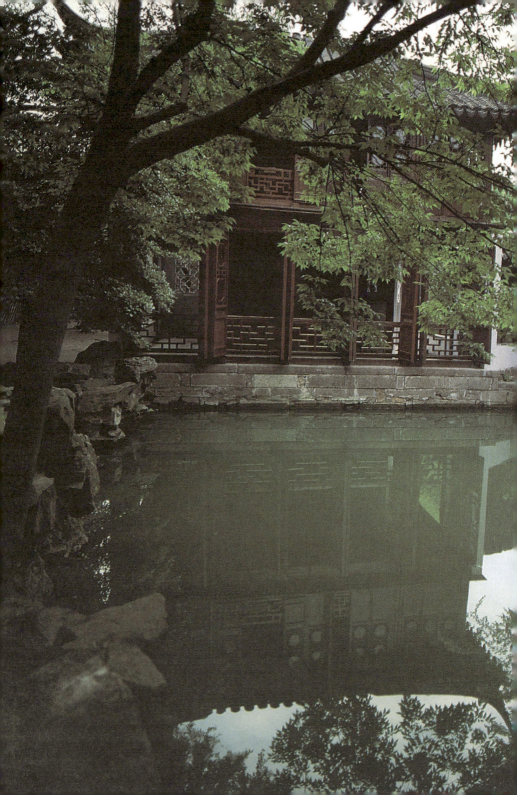

图版 91　倒影楼

池端立楼，不论在此观景或是作为景观，月夜雾晨，雨中雪后，都有佳境。此楼也是拙政园西部精华所在。楼下称"拜文辑沈之斋"，是为追慕明文征明和沈石田而设，两壁有文、沈二人石刻像及文征明《王氏拙政园记》。

图版 92　与谁同坐轩

取苏轼词"与谁同坐,明月清风我"之句为名,原意标榜清高不群,此处借以写景,使意境更为丰富。亭作扇形,临水面东,宜于赏月。

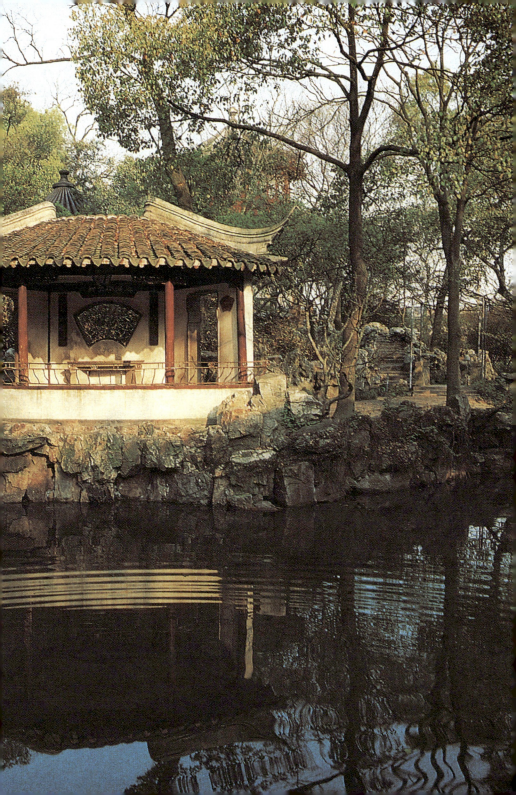

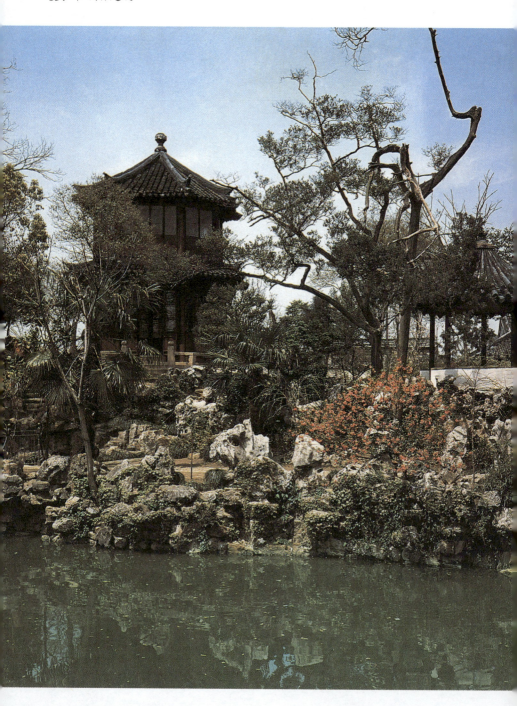

拙政园 **155**

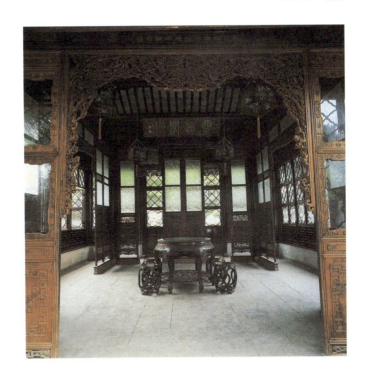

图版 94　留听阁内景

　　取唐李商隐"秋阴不散霜飞晚，留得残荷听雨声"诗意，以标出此地深秋听残荷雨声的意境。阁前池中原多荷花。阁的形制和轩、馆无别，仅作一层。

图版 93　笠亭与浮翠阁（左页）

　　由"三十六鸳鸯馆"隔水北望，是此园主景。近处岛上立圆亭，以其顶圆而小，形如笠，故名；远处假山上立一八角形楼，称"浮翠阁"。

留园　江苏省苏州市

留园位于苏州市阊门外留园路。明嘉靖年间太仆寺徐泰时在此建东园。清嘉庆年间刘蓉峰在东园基础上改建为"寒碧庄",俗称刘园。光绪二年盛康又葺此园,因太平天国之后阊门外独留此园,又以"留"、"刘"同音,故改名为留园。

园位于住宅与祠堂之后,共占地30亩,可分为四部分:中部涵碧山房至五峰仙馆一区是明代寒碧庄的原有基础,为全园精华所在;东部冠云峰庭园、北部果树竹林区和西部至乐亭到"活泼泼地"一带,都是光绪年间盛氏所增辟。

中部主要厅堂"五峰仙馆"偏于园之东侧,山池在其西面。厅的前后都以山石作为庭院对景,配以花木和竹丛。厅东侧配小庭院两组,作为读书和接待宾客之用,院中也以石峰为观赏主题。这几组庭院是园主在园中起居的重要场所。水池的面积不大,远远小于拙政园。池西、北两面堆土垒石为山,池南设涵碧山房、明瑟楼及"绿荫"诸堂、轩、亭、廊,供游观之用。池东也有一组建筑,包括曲溪楼、西楼、清风池馆和濠濮亭诸处。其布局基本上是水池两面堆山,其他两面建屋。水池中央有一小岛名曰"小蓬莱",是私家园林中沿用海岛仙山意境的一例。池北假山屡经修理,用石已相当混杂,但其基层部分,可能明代旧构。

东部一区是盛氏为得冠云峰一石而建,主题无疑是此峰,一切建筑、水池、花木、山石都围绕突出这一主题而布置。"冠云"的侧后两翼,还有体形稍小的"瑞云"(东)、"岫云"(西)两峰作为陪衬。北部和西部景色平平。

如果说,拙政园以烟水弥漫的水乡风光取胜,那么留园可说是以石峰和建筑见长。

图版95　"古木交柯"

原是留园十八景之一,因有古木,故名,今已更植女贞及山茶各一株于台上。此处为入园后第一景,以曲廊围成小院,北侧墙上作漏窗数方,透过漏窗隐约可见园中山池;又辟空窗、洞门若干,将视线吸引至远处,增加了景深和空间层次。作为入园的序幕,这是一个成功的例子。

留园 157

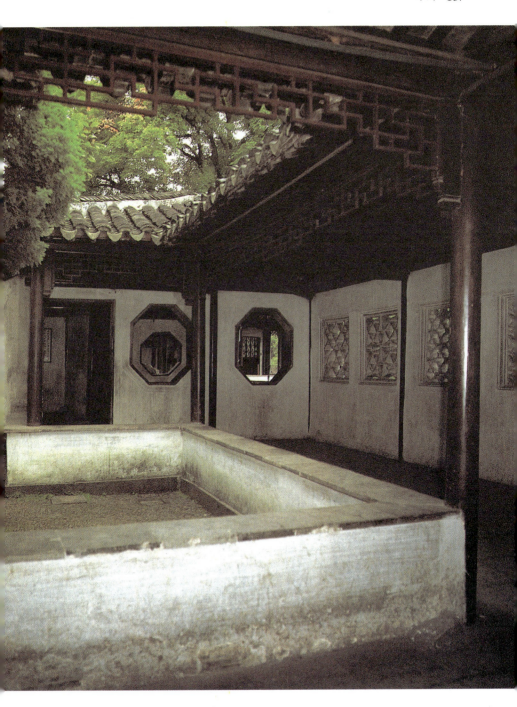

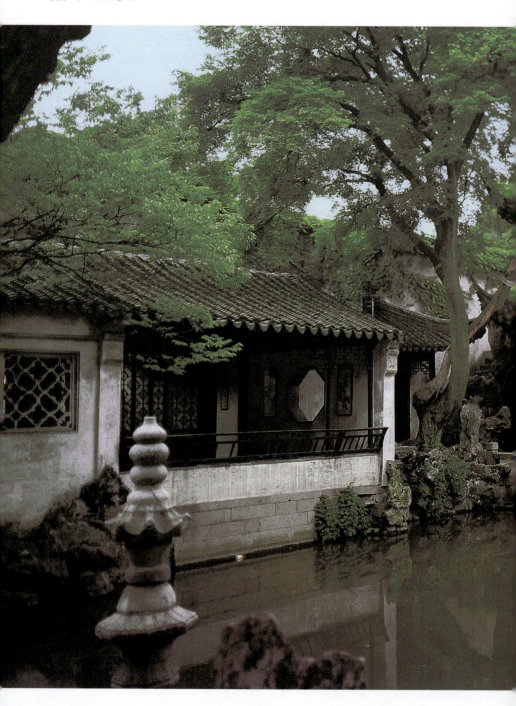

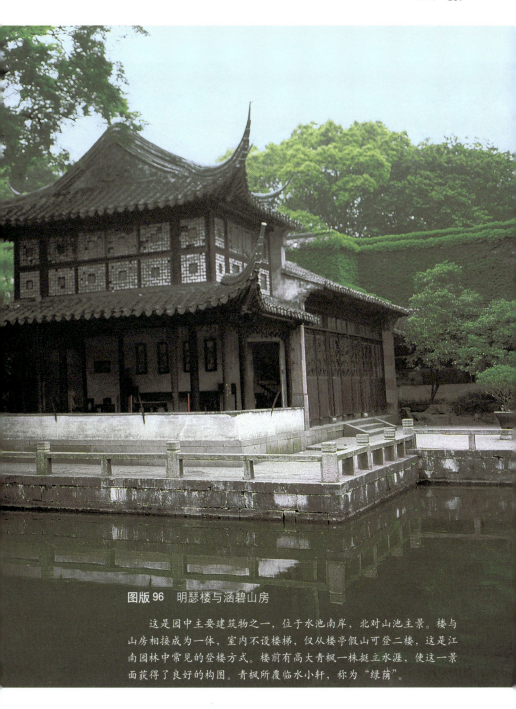

图版 96　明瑟楼与涵碧山房

这是园中主要建筑物之一，位于水池南岸，北对山池主景。楼与山房相接成为一体，室内不设楼梯，仅从楼亭假山可登二楼，这是江南园林中常见的登楼方式。楼前有高大青枫一株挺立水涯，使这一景面获得了良好的构图。青枫所覆临水小轩，称为"绿荫"。

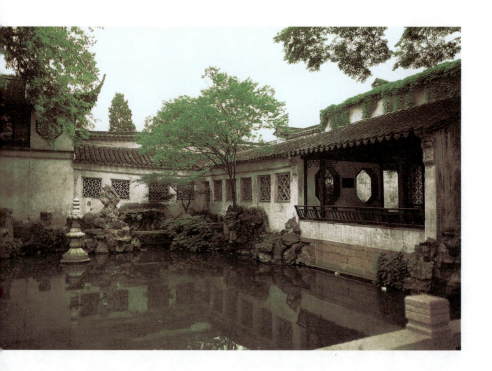

图版97 "绿荫"前池水

这一带是入园后最先涉足的地区。由"古木交柯"处的曲廊、小院和漏窗中隐约可见的山池，至此而豁然开朗，隔水展望，池北、池西山林景色尽收眼底，顿觉一石一木更显绚丽明秀。这是欲扬先抑，用环境对比的手法，达到以小衬大、以暗衬明、以壅衬旷的效果。"绿荫"的虚，漏窗白墙的实，二者形成了这一带建筑构图的主调，配以疏树、叠石、水幢和池中倒影，使画面丰富生动，不失为留园中的胜景之一。

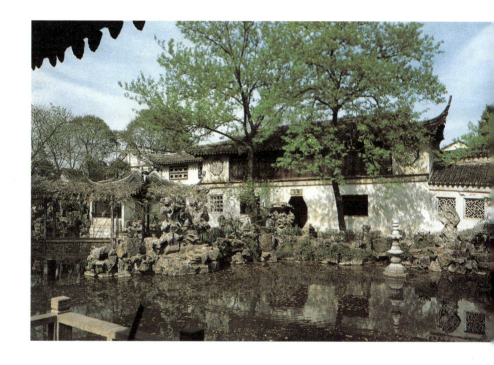

图版98　曲溪楼

　　这是一座五开间的楼，进深只有3米多，楼下纯属走廊，楼上西向，也难以作正式用途，其作用无非是为了造景。这里地处宅与园的交界处，楼可起屏蔽内宅屋宇的作用，也为园中增添一景。楼前原有高大枫杨二株，一株扶摇直上，一株扑于水面，两树枝桠虬曲，线条优美，可惜已枯死。近年补栽小树，尚未成型。

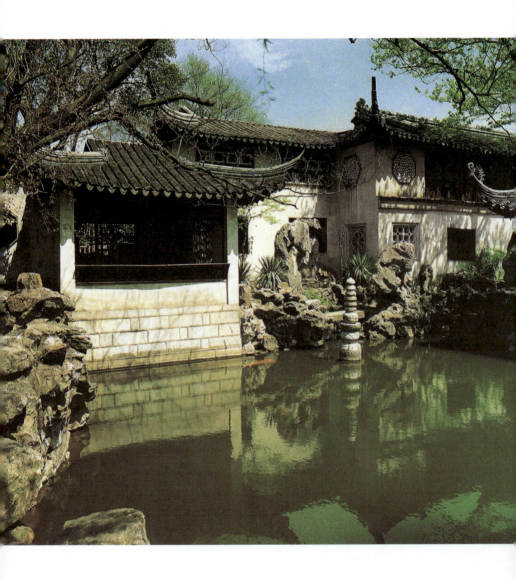

图版99 清风池馆

池东临水一轩,由此可隔水西望山水和"小蓬莱"。

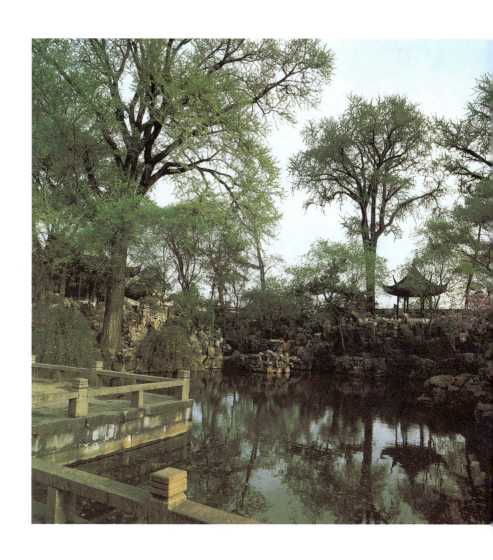

图版 100　中部山池

由"绿荫"西北望,西、北两面山水、亭榭、林木一览无余。

图版101 "汲古得绠处"

　　这是附于"五峰仙馆"西北隅的小屋,原是书房,取自韩愈诗"汲古得修绠"之句,意为刻苦学习古人。砖博风板、墀头、窗上砖檐等做法,是典型的当地民居式样。《园冶》所谓:"借以粉壁为纸,以石为绘",在白墙前植置石峰、植古梅、美竹,都能得画意。苏州诸园广泛采用此法作为庭院小景或补救墙面之单调。

图版102 石林小院

以曲廊及亭轩围成庭院,院中列石峰数块,配植各种花木。据园主刘恕所记,当年此院之南有晚翠峰,东有段锦峰,西北隅有独秀峰,东南小院立石笋二枝,另有"竞爽"与"迎辉"二峰布列其间,总共五峰二石,自题为"石林",自比于牛僧儒、李德裕、苏轼、倪瓒辈之好石(《石林小院记》)。

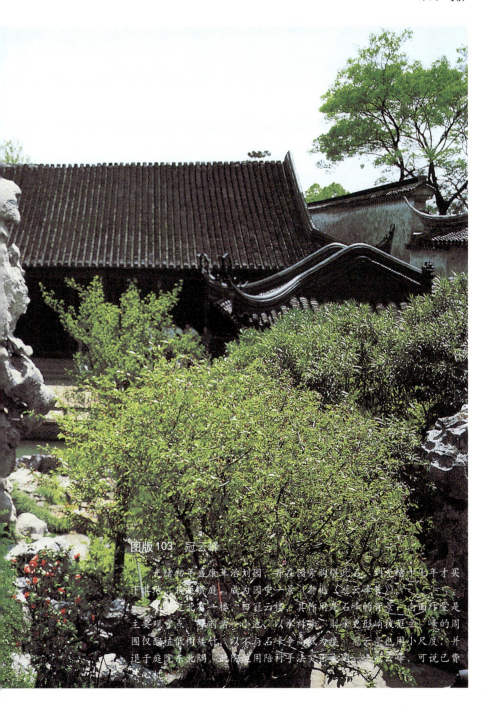

图版 103 冠云峰

光绪初年盛康革治刘园，并在园旁购得此石，到光绪十七年才买下此地，筑莲萎庭，成为园史一景（俞樾《冠云峰赞》）。

之北有一楼，曰冠云楼，其作用是石峰的背景；南面厅堂是主要观赏点。厅南凿一小池，以水衬石；则峰更显峭拔。庭二峰的周围仅种植低树矮竹，以不与石峰争高低为度。冠云亭也用小尺度，并退于庭院东北隅。此院运用陪衬手法突出主题——冠云峰，可说已费尽心机。

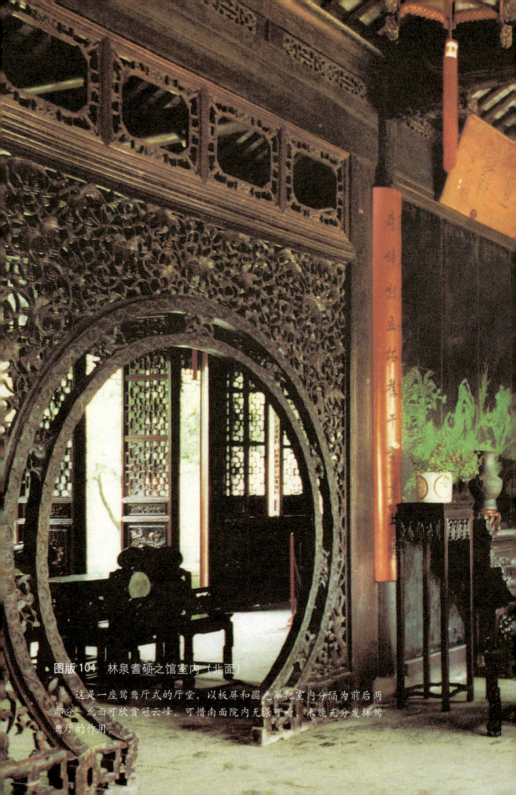

图版 104　林泉耆硕之馆室内（北面）

这是一座鸳鸯厅式的厅堂，以板屏和圆光罩把室内分隔为前后两部分。北面可欣赏冠云峰，可惜南面院内无漾可看，未能充分发挥鸳鸯厅的作用。

图版105 云墙

园中部与西部之间用云墙相隔。登上假山,越过云墙而望中部,但见古树葱郁,楼阁亭榭隐现于木末,足以引起人们的遐想。

网师园 江苏省苏州市

网师园在苏州城东南阔街头巷。此处原是南宋史正志的万卷堂故址,清乾隆年间宋宗元因其地建为园林,借巷名之音(王思巷),托渔隐之义,名为"网师园"(钱大昕《网师园记》)。

此园位于住宅西侧,面积约 8 亩(指现在开放部分),不设独立园门,由住宅轿厅或后宅门进入园内。园的中心位置有水池一方。池南岸靠近轿厅一区设有"小山丛桂轩",作为园中待客宴聚的场所,周围还有一些辅助建筑。池北靠近内宅一区,是书房、书室所在,如"看松读画轩"、"集虚斋"、"殿春簃"、"五峰书屋"等,其中殿春簃是和主景区隔开的独立庭院,环境最为清幽。

由于采取了以聚为主和适当引出小水湾的水面布置方式,因此园林面积虽然不大,却有烟水弥漫的水乡情趣。沿池所建"月到风来亭"、"射鸭廊"、"竹外一枝轩"、"濯缨水阁",尺度低小,形式轻巧、空透,能和池面的空间尺度相谐调,高大的楼堂则退于树石亭榭之后,既富于景深和层次,又不致形成对池面的压迫感,建筑总体布置是成功的。园中用石精而不滥;如池周的石岸,大体大面的组合颇有章法,无琐碎堆砌如鼠穴蚁蛭之弊;池南黄石假山、水涧及池北花台,也是较好的叠石作品。

图版107　曲廊

由轿厅西北角入园,有一带曲廊将园内主屋"小山丛桂轩"和其他各处房屋联系起来,小院中则点缀四季花木和石峰、石组及湖石花台。

图版106　住宅大厅(左页)

在园之东侧。进住宅大门后,经门厅、轿厅而至大厅。"万卷堂"的匾是近年所添。

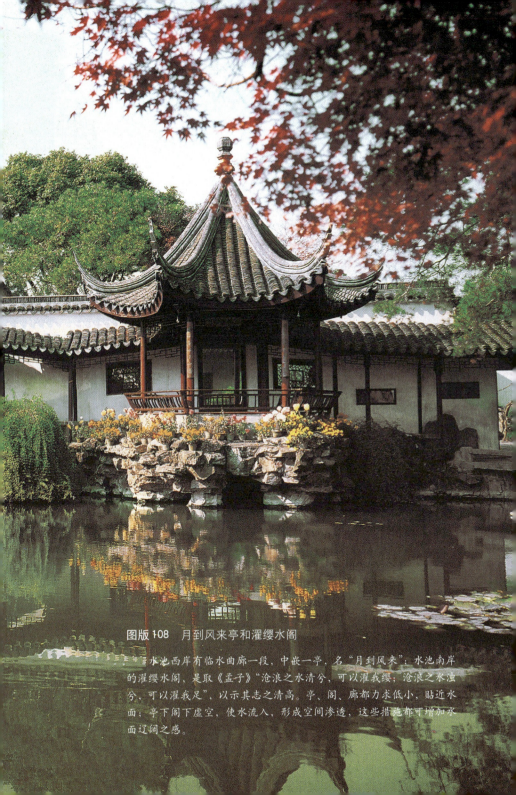

图版 1-08　月到风来亭和濯缨水阁

水池西岸有临水曲廊一段，中嵌一亭，名"月到风来"；水池南岸的濯缨水阁，是取《孟子》"沧浪之水清兮，可以濯我缨；沧浪之水浊兮，可以濯我足"，以示其志之清高。亭、阁、廊都力求低小，贴近水面；亭下阁下虚空，使水流入，形成空间渗透，这些措施都可增加水面辽阔之感。

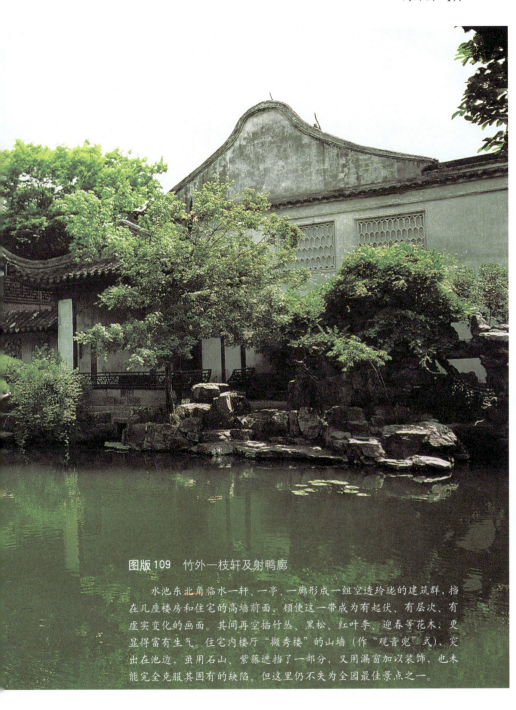

图版109 竹外一枝轩及射鸭廊

水池东北角临水一轩、一亭、一廊形成一组空透玲珑的建筑群,挡在几座楼房和住宅的高墙前面,顿使这一带成为有起伏、有层次、有虚实变化的画面。其间再空插竹丛、黑松、红叶李、迎春等花木,更显得富有生气。住宅内楼厅"撷秀楼"的山墙(作"观音兜"式),突出在池边,虽用石山、紫藤遮挡了一部分,又用漏窗加以装饰,也未能完全克服其固有的缺陷。但这里仍不失为全园最佳景点之一。

图版110 半亭

与射鸭廊相接、附于墙面的半亭,把撷秀楼的山墙遮挡了一部分;在亭中则可观赏池西景色。

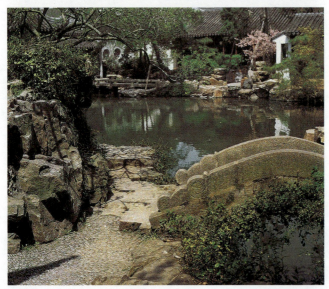

图版111 远望看松读画轩

此轩是园中的画室,隐于山石花木之后,是池北的主要建筑之一。轩前植罗汉松、白皮松、桂、柏、黑松及牡丹、腊梅等花卉。又自池中引一水湾连于轩前,水湾上架曲桥,使水面有延伸不尽之意。这一带的池岸处理得错落有致,堪称是佳作。

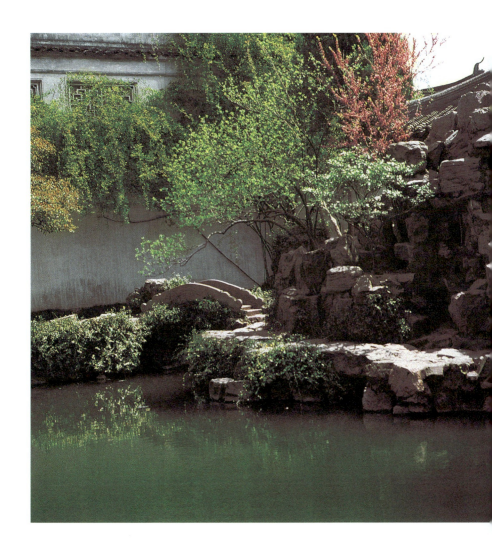

图版112 池南假山

　　池南以黄石垒假山,傍于濯缨水阁之东侧。山的体量不大,无宛转曲折的山洞,仅山下临水小径和山上磴道而已。但其体势浑厚,理石也有章法,较之一味追求嵌空、洞穴而使山体零乱者,远为高明。山侧引一水湾如小涧,上架小拱桥一孔,栏杆高不及膝,显得小巧可爱。

图版 113　殿春簃

庭中原是芍药圃,"殿春"之名由此而来(苏轼诗有"多谢化工怜寂寞,尚留芍药殿春风"之句),"簃"是和阁相联的小屋,借以表示屋小而偏。屋前庭院较开阔,三面依墙布置山石、亭廊、花木,形成一区幽静的独立庭园。

图版114　冷泉亭

在殿春簃院内，倚西墙而筑，亭内作峭壁山。亭南有泉眼，涌水成小池，称为"涵碧泉"。

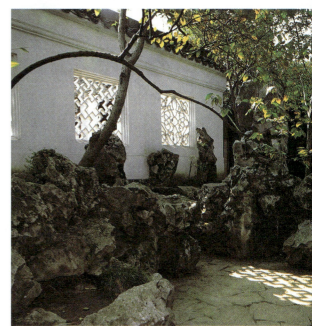

图版115　涵碧泉

在地面下1米余，周围垒石为山，形如山中涌泉。

环秀山庄　江苏省苏州市

环秀山庄位于苏州市景德路中段。相传这里是宋朱长文"乐圃"所在地。明万历年间曾是申时行的住宅。清乾隆年间，刑部侍郎蒋楫在此建园，掘地得泉，名为"飞雪"。道光末年（公元1850年）归汪姓改建为宋祠，称为"耕荫义庄"，俗称"汪义庄"，园林部分也经汪氏修葺。现存园中假山是蒋楫有此园时延请名手戈裕良所作。

此园面积仅一亩余，布局以假山为主景，配以曲池和亭廊舫桥，在极其有限的空间内，形成了山洞、石室、峡谷、峭壁、危径等山间的意境，又在山形的组合上做到峰峦起伏，石脉奔注，虚实相抱，气势连绵，浑然一体，既有凝重峭拔，又有空灵明秀，不愧是江南叠山艺术的代表作品。在选石用石上，也做到因石致用，把形象奇、皴洞多的好石块用在视线集中的地方，一般的和顽劣的石块则用在基部和不显眼处。

中国传统的山水画论有"可居"、"可游"之说，垒假山如能做到可居可游，也就得到了造山的真谛。环秀山庄的假山确乎达到了这种境界。这座占地半亩的"山"，有山洞，有石室，洞中、室中可坐憩，可对奕；峡谷下有溪流，上有峭壁，置身其间，与深山幽谷无异，这是此山最妙之境。至于在山外观赏，不论从南面的厅堂、西面的边楼，或是北面的补秋舫，都只能见其外表，还无法领略其内涵的精华。

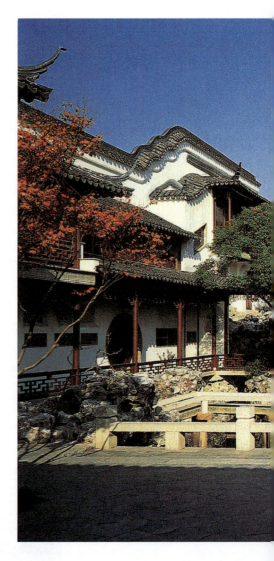

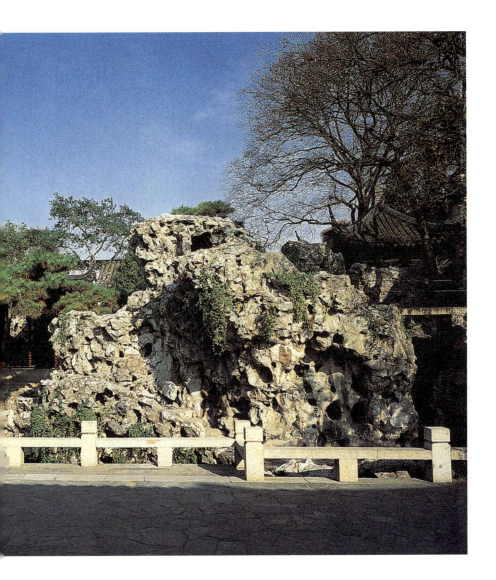

图版116 从厅前望假山全貌

山势自东向西倾侧,给人以石脉奔注、由地质构造自然形成之感。山之东,以高墙为背景;山之西,以二层的边廊作背景,楼上楼下,都可观赏山景。

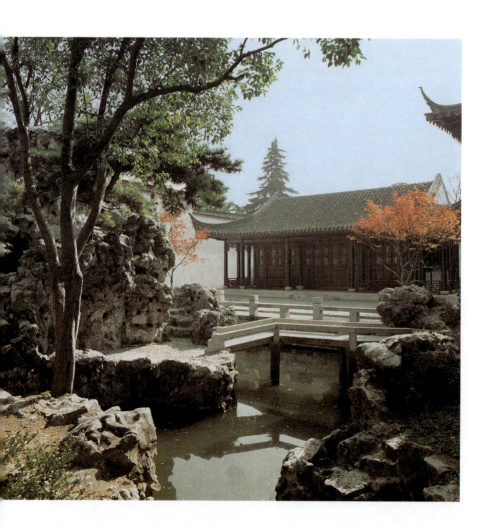

图版117　山前曲桥

由此桥入山，过桥沿池边危径向东数十步，就折而进山洞。远处为厅堂"补秋山房"。

图版118　石室

出山洞，踩涧中步石而越过峡谷，迎面所见就是石室，内设石桌、石凳，室外四面有峭壁山岩环抱，不见其他景物，宛然如处真山峡谷之间。

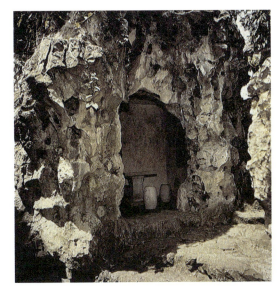

图版119　峡谷飞梁

由假山峡谷内南望，可见石板桥架于两崖之上。在总体布置上此山被南北走向的一道峡谷分割为前后两座山，通往山顶的蹊径须经过两道飞梁。

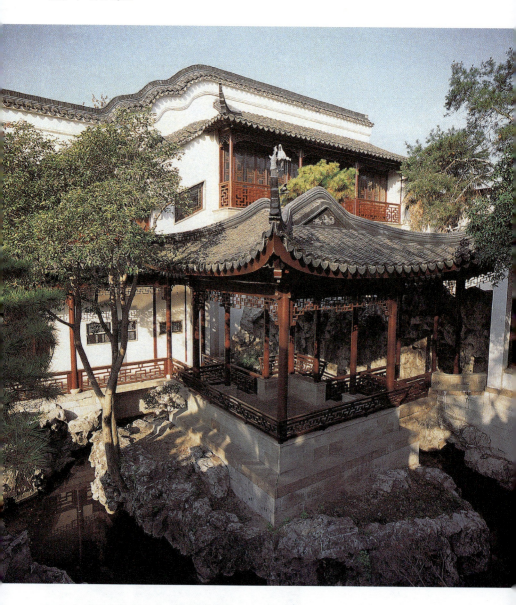

图版120　问泉亭

　　山前水池中垒石为岛,上建方亭,称为"问泉亭"。亭北石壁下有泉眼,即乾隆年间蒋楫修葺此园时掘地所得的"飞雪泉"。亭南正对山中峡谷,可望见谷中涧水,可谓左右逢源。

图版121　由补秋山房望假山

　　此屋仿画舫之意,临水而立,原有楹联:"云树远涵青,偏教十二凭阑,波平如镜;山窗浓叠翠,恰受两三人坐,屋小于舟"。只是舫前池水狭窄,屋基又高,难于产生浮舸水上之感,可见问泉亭的位置对全园的格局产生了不利影响。由此望假山,层次最多,有层峦叠嶂的意趣。山下临水叠石手法别致,构成龛状涡洞临于水面,犹如江涯石壁被激流冲蚀成为洞穴,非高手不能为此。

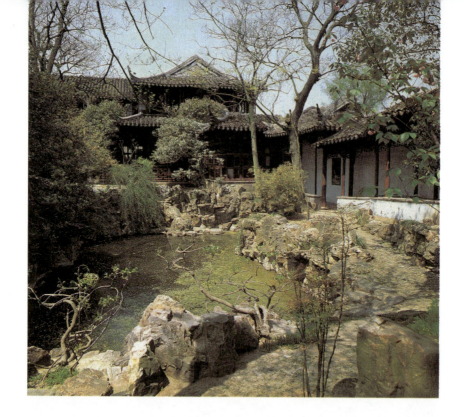

耦园 江苏省苏州市

　　此园位于苏州市小新桥巷,因住宅内有东西二园,所以称"耦园",("耦"、"偶"相通)。二园之中又以东园为主。

　　东园原为清初陆锦所筑私园,清末归沈秉成,沈请画家顾沄规划修葺,始成现状。园以北部为起居宴游活动中心,建楼厅"城曲草堂"及附楼"双照楼",其形制颇与扬州个园相似。楼南垒黄石假山,山东侧开水池延伸向南,以水榭"山水间"立于池端,成为眺望园中山水的最佳位置,确有置身山水间的意趣。池东、西、南三面均有亭、廊、楼和树石布列其间。

　　此园面积较小,除北面楼房外,全园面积不到3亩,布局采取假山居中的方式,不如环秀山庄紧靠一边为好。黄石假山气势雄浑,临池石壁尤为峭拔,其他峡谷、蹬道、峰峦都有佳作,是苏州园林中优秀的黄石假山,其主体部分可能是清初陆锦建园时的遗物。

图版122　双照楼

　　由池东向北望双照楼,城曲草堂隐于假山之后。

图版123 "邃谷"南口

假山中有峡谷一道，无水，仅作为南北之间的通道，其意境稍逊于无锡寄畅园之八音涧和苏州环秀山庄的水谷。但其叠石可称是上乘之作。

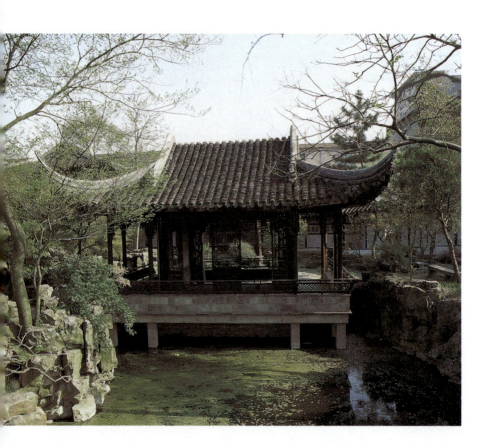

图版124　水榭"山水间"

位于水池南端，体量小，空间透，室内地面尽量降低，接近水面，由此观赏山水，增加了水阔山高的效果。

图版125 水榭西面长廊

由园门通向水榭东南小楼"听橹楼"的边廊。

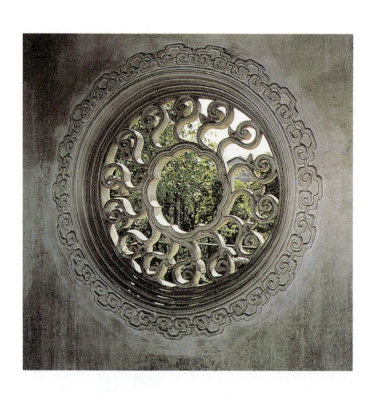

图版 126　漏窗

边廊亭上漏窗。

图版 127　瓶形门洞　（右页）

水榭东侧亭边小院洞门。

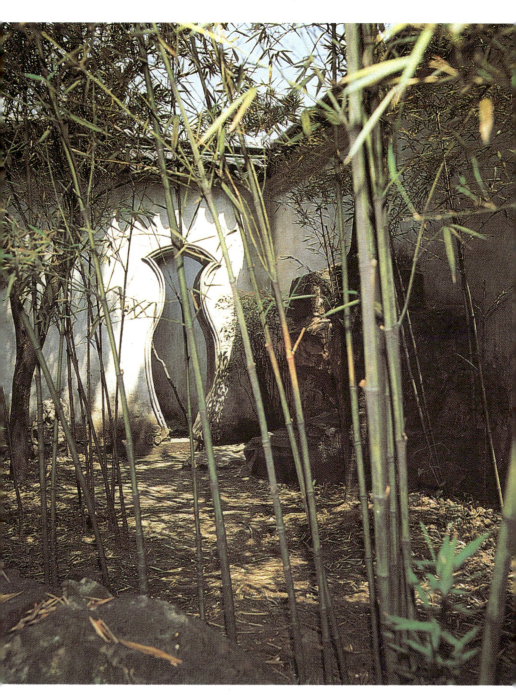

沧浪亭　江苏省苏州市

沧浪亭位于苏州市城南三元坊附近。五代末年，这里曾是吴越中吴节度使孙承佑的别墅，北宋中叶，苏舜卿在此临水建沧浪亭，辟为园林。南宋初年，曾作韩世忠居第，大事扩建。元、明两代曾经荒废。清康熙三十五年（公元1696年）重修，移建沧浪亭于土阜上，并建轩廊等建筑及门前石桥以备出入之用。今天所见的沧浪亭就是在这个布局基础发展起来的。咸丰年间园毁，同治十二年（公元1873年）重建，除沧浪亭亭址仍旧外，其余已非原来面目。

在宋代，这里以"崇阜广水"见长，"积水弥数十亩"。现在水面已在园外，但仍是园中重要借景。全园面积约16亩，由于曾长期属公产，内容有"五百名贤祠"和"明道堂"等公共性建筑物。主景沧浪亭位于土山上，和水面之间有围墙相隔，已失去原来亭水相依的特点。为了借园外之水，在围墙外另建亭、廊，又设"面水轩"于水边，作为补救。园内土山上叠石零乱，无所足观，但满山箸竹和老树，使园内有一种苍莽森郁的气象，颇有山林野致，是不同于苏州其他各园之处。南部的"看山楼"则是为补救沧浪亭内无法远借城外西南诸山而建造起来的后期建筑物。

图版128　临水亭廊及面水轩

为了借园外水景，在墙外建方亭"观鱼处"及"面水轩"，并用长廊加以联系，成为一种特有的开放型布局。

沧浪亭

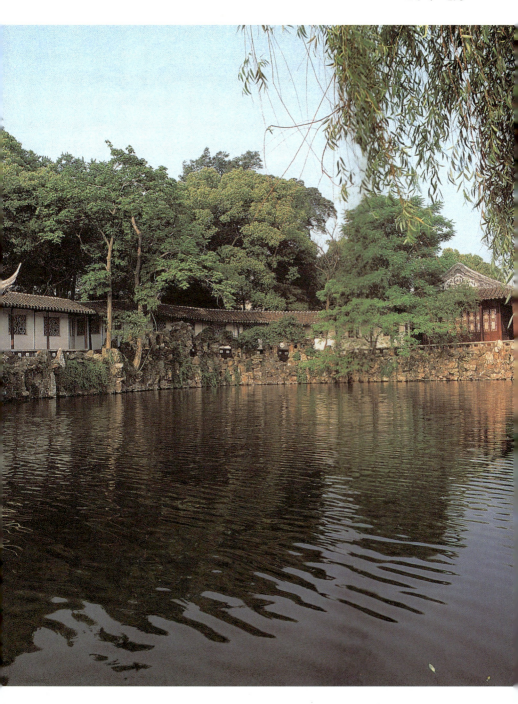

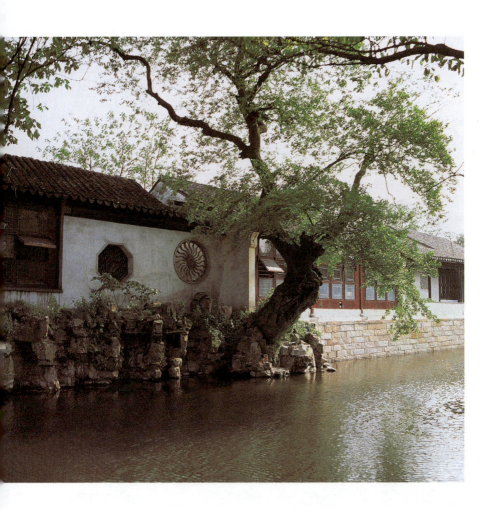

图版 129　门前临水建筑

在园门西侧,临水一株古朴,白墙上两孔漏窗,构成沧浪亭颇有特色的入口标志。

图版130　漏窗

沧浪亭以漏窗图案多样而闻名。这是其中的两方。

图版 131　看山楼

由此可以远望城郊西南诸山。

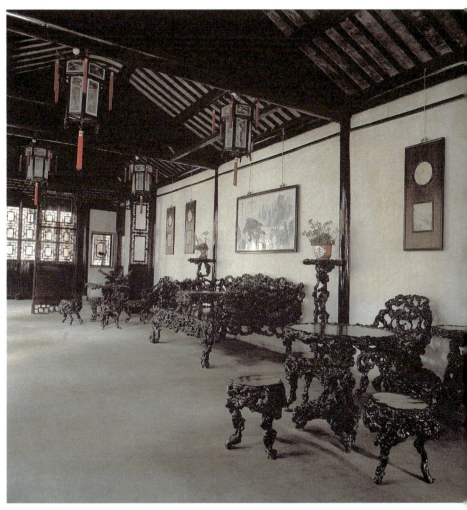

图版132 清香馆内景

怡园　江苏省苏州市

怡园位于苏州市人民路，是清光绪初年宁绍台道顾文彬所建的私园，西与顾氏家祠相连，隔巷南面是顾氏住宅。全园面积约9亩，分为东西两部分，东部是明代尚书吴宽的旧宅，改建成若干庭院，配以竹石花木等院景；西部是顾文彬新辟，山池亭馆，以兼得苏州各家园林之长为标榜。两部分之间有墙与廊作为分隔。

西部以水池和假山为中心进行布置。池南是主要厅堂"藕香榭"，内部作鸳鸯厅形式，北半厅可赏池中荷花，称"藕香榭"；南半厅宜赏月，称为"锄月轩"，轩前筑鱼鳞坎式花台，逐坎向上提高，便于观赏台上牡丹、芍药等花卉。池北是湖石假山，石壁与石洞比较自然，大体大面处理较好。山上二亭尺度合宜。水池向西引出一湾小水面。有一座仿画舫的建筑"画舫斋"立于水池西端。

此园由顾文彬聘请画家任薰参与规划设计，意趣较为丰富，布局和山水处理也有独到之处，但由于各种要素（山、水、林、院等）比较平均，所以山不及环秀山庄奇峭，水不及网师园辽阔。

图版133　复廊

位于东西两部分之间，界墙两面都倚墙建廊，墙上开若干漏窗，两面可以互借景色。复廊的形成往往是由于两面都利用界墙的结果。

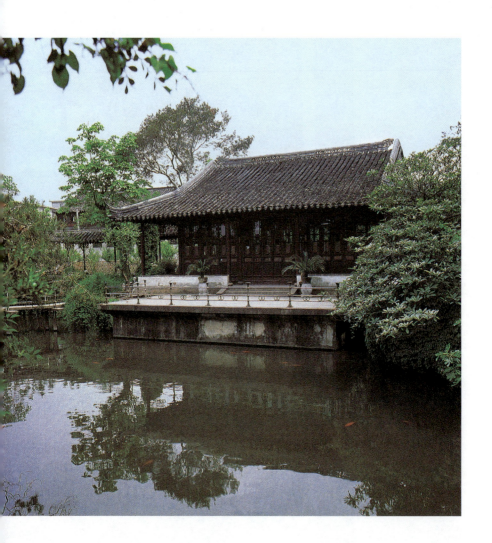

图版134　藕香榭

这是怡园西部的主厅，北面临水，面对假山。

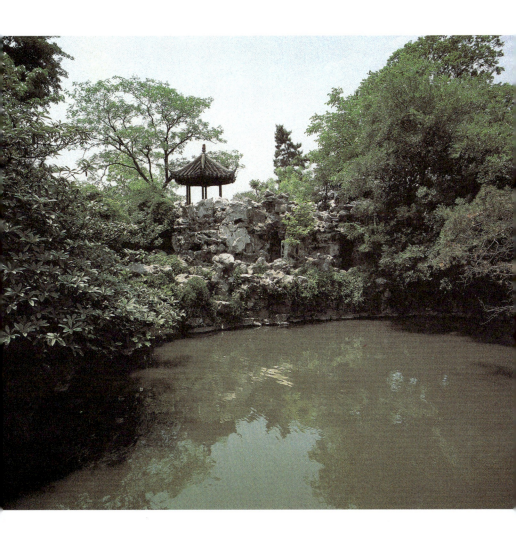

图版135 山池

由藕香榭北望,是此园主要景面。山上六角亭称"螺髻亭"尺度很小,能和假山相称。假山岸线缺少曲折,与水面的交线略显呆板。

图版136　厅前花台

厅南半部前设花台,植四季花卉,春天牡丹盛开。

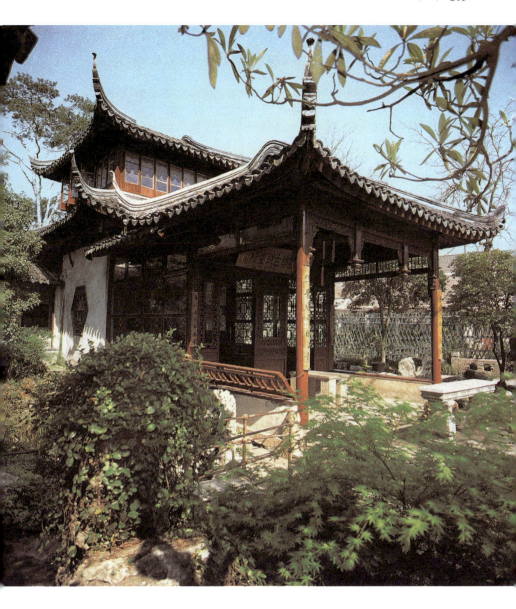

图版137　画舫斋

　　位于水池西端，面向假山，斋前水面虽小，却有画舫泊于船坞的意趣，和拙政园"香洲"的环境开阔恰成对比。

艺圃　江苏省苏州市

艺圃位于苏州市文衙弄。始建于明,曾归文征明的曾孙文震孟,名为"药圃"。清初归姜氏,改名艺圃,又称敬亭山房。全园面积约5亩,以水池为中心,池北有水榭等建筑物,是园中主要活动场所。池南叠石为山,山上林木茂密。西南辟小院一区,缭以围墙,开圆洞门与中部山池相通。池东西两岸以疏朗的亭廊树石作为主景面的陪衬。

此园水面占地约1亩,以聚为主,仅在西南、东南两隅引出水湾,水口架石桥,使聚中有分,以造成深远不尽之意。池南假山已经重建,池北水榭失之平直,缺少变化。但全园布局简练开朗,风格较为质朴,有其独特之处。

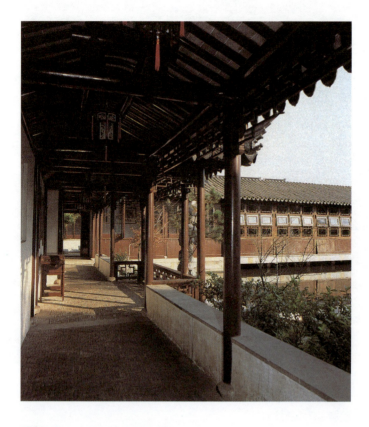
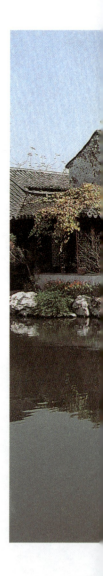

图版 138　由池西廊内望水榭

　　水榭低临水面,尺度合宜。是园中宴集、休息、观赏的主要场所。

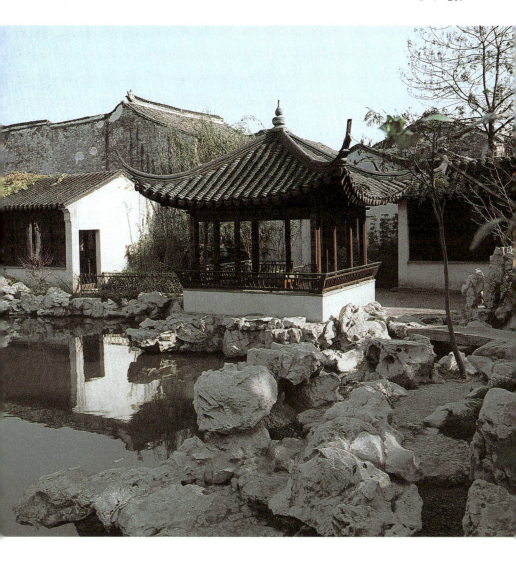

图版139　由假山望池东亭榭

方亭名"乳鱼亭",木构架式样古朴,是明代遗物,苏州园林中的亭子以此例为最古老。亭后楼房已属园外住宅。

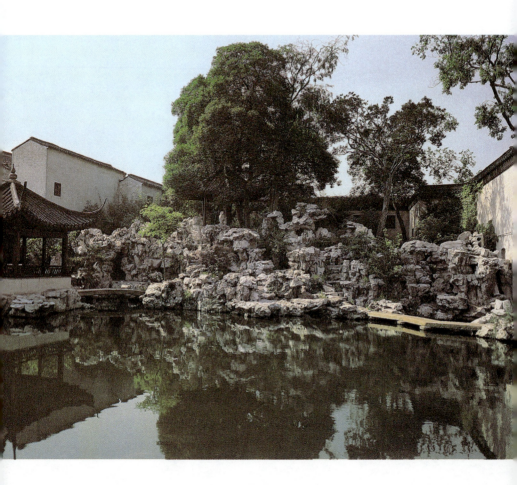

图版 140　假山

池南假山背荫而立,常年处于阴影之中,在苏州园林中较为少见。原有明代假山曾遭破坏,现已修复。

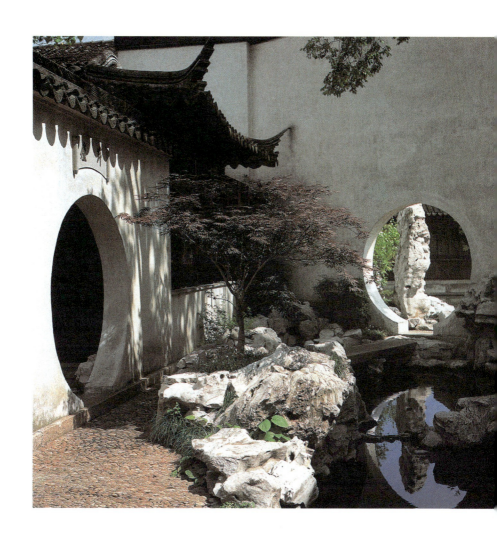

图版 141　西南隅小院

　　池水引入院内，成一小小水院。圆洞门外，隐约可见池北水榭。

图版 142　室内

西南隅院内小厅"香草居"内景。门外经长廊可通池北水榭。

鹤园　江苏省苏州市

鹤园位于苏州市韩家巷，是清光绪二十三年（公元1903年）洪鹭汀所建宅园。园位于住宅西侧，有独立的园门供出入。全园面积约2亩，布局以水池为中心，池北是主厅与书房，池南有四面厅一座，池西倚墙建平面作梯形的馆，池东为一带长廊，联系南北各处厅馆，其间穿插若干小院和竹石花木，形成一座幽静的宜于居住的小园。

此园布局在平淡中含舒坦，并不刻意追求山奇水奥，而以扶疏的松、桂、玉兰、青桐、竹丛为主调，配以丁香、海棠、含笑、紫薇、腊梅等四季花卉，可说是花繁木茂，颇有动人之处，是苏州小园林中有代表性的一例。

图版143　主厅

厅东侧是书房，并附小院。厅前遍植含笑、广玉兰、夹竹桃、紫薇、桂花、柏等花木。

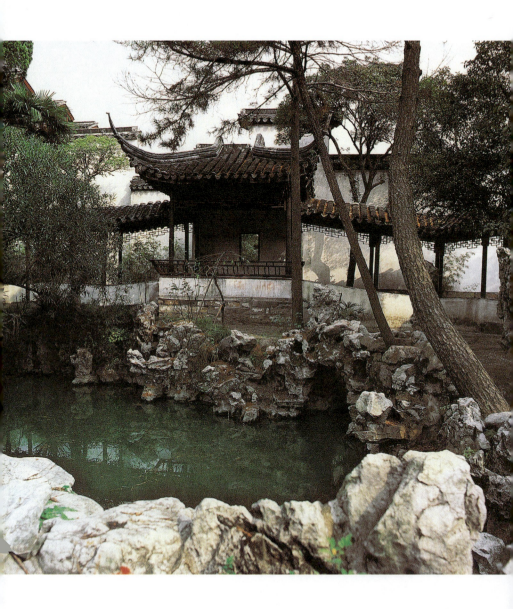

图版144 东面曲廊

曲廊蜿蜒起伏,沿东墙形成若干小院,中立方亭一座。此廊不仅是联系各座建筑物的通道,也是造成层次遮蔽东墙的重要手段。

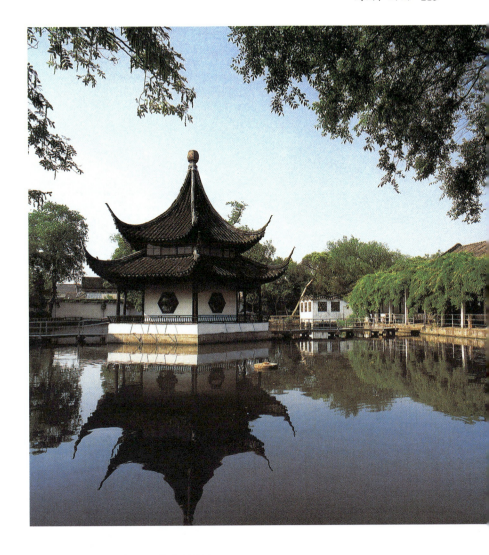

西园　江苏省苏州市

图版145　西园

　　西园位于苏州市阊门外留园路西端，和留园东西相望。这里原是明代徐泰时的西园，后舍宅为寺。崇祯八年（公元1635年）更名为戒幢律寺，咸丰十年（公元1860年）毁于兵火，光绪年间重建。现存西园在寺西侧，以放生池为中心，环池布置亭廊轩馆，池中建重檐六角亭，是园中突出的标志和构图中心。

虎丘　江苏省苏州市

虎丘位于苏州市阊门外山塘街，距城约3.5公里。相传这里是吴王阖闾的墓地所在。东晋时，王珣、王珉兄弟在此建有别墅，后舍为佛寺，名虎丘山寺。北宋时改称云岩禅寺。清康熙年间改为虎阜禅寺。现存二山门是元代建筑，砖塔是五代末至北宋初所建。沿山布置寺宇、殿塔，并结合剑池、千人石诸胜，配以亭、桥等建筑，形成一处历史悠久、人文景观异常丰富的名胜风景区。

图版 146　真娘墓叠石

在虎丘二山门内路边。真娘，唐朝人，是当时苏州的歌妓，以歌舞闻名于时，死后葬于虎丘寺前。后人题咏甚多，成为虎丘一景。亭内立"真娘墓"碑一方。蹬道旁用本山石所垒护坡，叠石手法得自然之趣。

图版147　点头石

在剑池前千人石旁水池中。"千人石"是一片稍有坡度的岩石地面,方广数亩,相传东晋时名僧竺道生在此说法,列坐千人,故名。千人石下是"白莲池",池上是说法讲台,池中有"点头石"即所谓"生公说法,顽石点头"的典故所在。

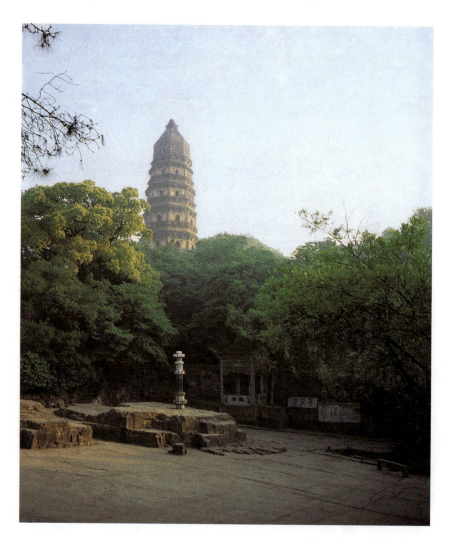

图版148　由千人石望云岩寺塔

塔七级八面，在虎丘最高处，居佛殿之后，登之可环眺数十里间景色。从山下、山门内或千人石向山上眺望，此塔是景观的视觉焦点。

退思园　江苏省吴江县同里镇

退思园在同里镇东端，建于清光绪十一年（公元1885年），是凤、颖、六、泗兵备道任兰生的宅园，取《吕氏春秋》"进则尽忠，退则思过"之意，名为"退思"。全园占地约3.7亩，分中、东两部分：中部由若干庭院组成，主要庭院在书楼"坐春望月楼"之前，院内西边有仿画舫之意的小斋三间，院东侧以湖石、花木构成小景；东部为此园主体，以水池为中心，环池布置假山、亭阁、花木。这一区的主要活动场所是"退思草堂"，此堂位于池北，是一座四面厅，四面设廊，前有平台突出于水池之中，由此可以览环池景色，或俯察池中碧藻紫鳞，处境最为优越开阔。池西有一带曲廊联络南面的旱船"闹红一舸"及北面诸亭。池东垒石为假山，山上一亭名"眠云"。池南则建小楼及临水小轩"菇雨生凉"，由室外石级而登，经浮廊至楼上，可俯瞰全园。

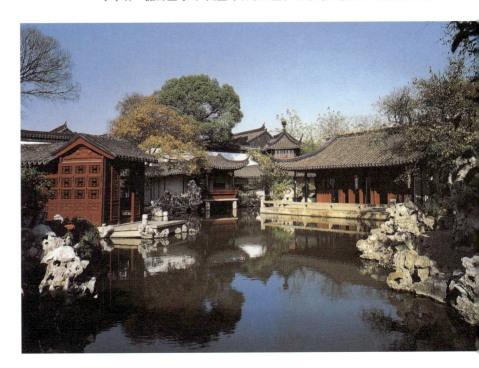

图版149　由菇雨生凉轩北望

凭窗北望，可见西岸旱船"闹红一舸"及主厅"退思草堂"，远处亭廊之后书楼"坐春望月楼"的屋顶也隐约可见于树端。这是全园景深最大、层次最多的画面之一。

图版 150 池西曲廊

 此廊蜿蜒起伏,势若凌波,配以光影多变的漏窗和姿态苍劲的石峰、老树,衬以水中的倒影,使池西景面富有美感。

图版151　书楼庭园

　　书楼依明、清间习惯，作六开间布置。楼前庭院开阔，西有画舫斋，仿前、中、后三舱之意，作三间，中舱悬镜一面，可反映庭中景色。院内东偏作湖石花台，缀以花卉树木。

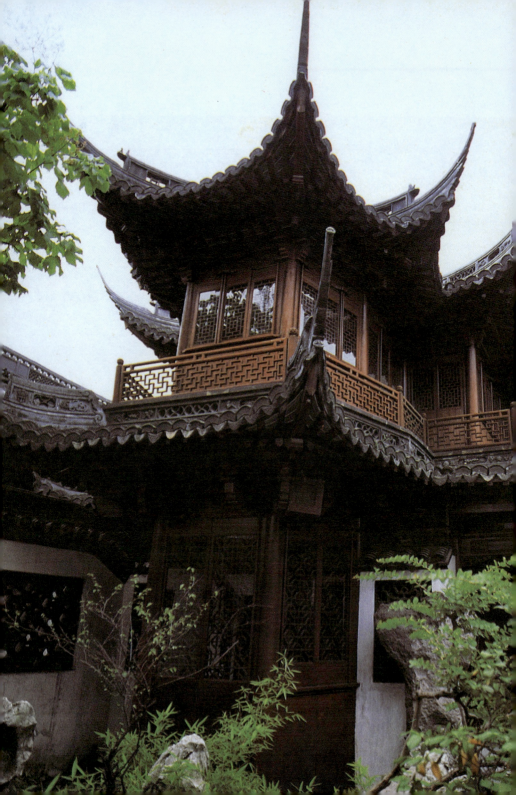

豫园　上海市

豫园位于上海南市区旧上海县城东北。建于明嘉靖三十八年（公元1559年），经万历五年（公元1577年）后陆续扩建，占地面积达70余亩。园主潘允端曾任四川布政使，以"豫悦老亲"之意，取名"豫园"。至明末，园已屡易其主。清乾隆二十五年（公元1760年）由当地士绅集资重修，划归城隍庙，称为"西园"。鸦片战争后，豫园由各同业公会分管，其后茶楼、酒肆、商铺及民居掺杂其间，留存部分也残破不堪。1956年起进行修葺，并将其旁的内园（东园）并入。

现豫园占地30余亩。入门是主厅三穗堂，其后仰山堂与卷雨楼，外观颇有变化，再后为主景山水。仰山堂前临水池，隔池望假山，山林景色历历在目。池东为"渐入佳境"曲廊，循廊过"峰回路转"而东，便是万花楼、鱼乐榭、会心不远亭诸处庭院。万花楼东是以点春堂为中心的建筑群，1853年上海"小刀会"起义，曾在此设公馆。堂东倚墙叠山构屋，下有石洞小溪，山巅"快楼"形体轻巧得宜。点春门楼前有"玉玲珑"石峰，相传为宋徽宗花石纲的遗物，具有瘦、漏、透、绉之美，是湖石石峰的上品。"内园"原是城隍庙后花园，占地约2亩，园内以晴雪堂为主体，堂东有溪流与廊、亭、花墙组成的小庭院，堂前叠山，山后环以高楼，参差错落，颇具特色。

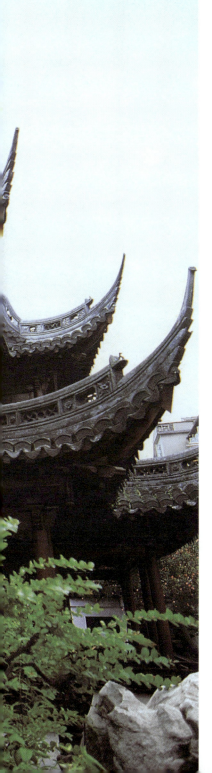

图版 152　卷雨楼

这是豫园山水间的较大楼阁，隔池与假山互为对景。主楼三间二层，歇山顶，北面临水设水阁一间；东面近"渐入佳境"廊处，为梯形平面的暖阁，四面有槅扇门窗和回廊，建筑形体富有变化。卷雨楼下为仰山堂，临水置鹅颈椅，是欣赏园中山池的最佳观赏点。

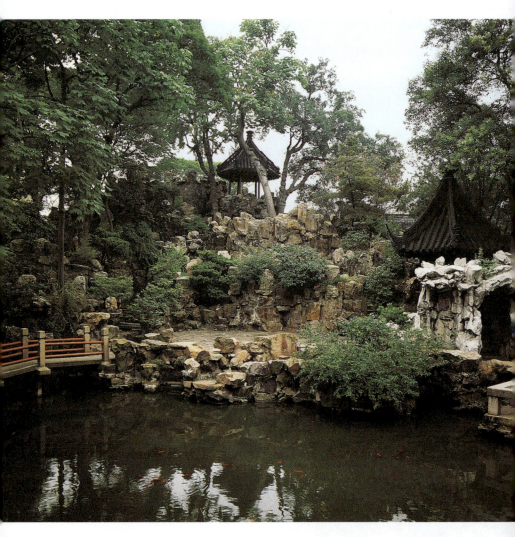

图版153 黄石假山

　　是明代著名造园家张南阳精心之作。大量黄石采运自浙江武康。在山石堆叠中，运用黄石的石纹石理和外观轮廓刚劲有力的特点，形成山势雄伟、峰峦起伏的效果。山间有磴道、峭壁、深谷、溪流，人临其境，仿佛置身于天然山水之间。经曲径登山，有飞石挑于瀑布之上。半山置平台，山顶筑望江亭，当年可在此远眺黄浦江，是借景手法的很好运用。山前为水池，隔池即仰山堂。从望江亭东侧下山，可达"萃秀堂"，堂前山石罗列，宛若幽谷，别有情趣。

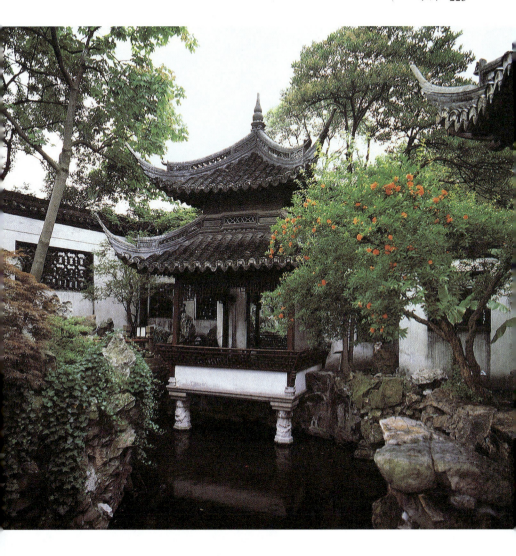

图版 154　鱼乐榭

　　平面方形，重檐攒尖顶，前临溪流。入口在水榭屏风背后，地位狭窄，进入榭中显得豁然开朗，是观鱼赏景的所在。屏风上设有镜面，使园景映入镜中，可起到扩大空间的作用。

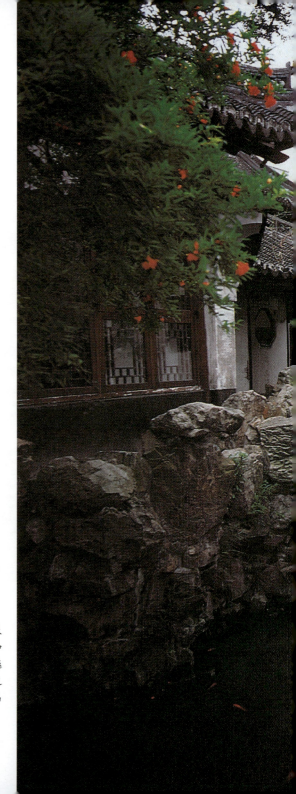

图版 155　水花墙

　　豫园重要景观之一。它随地势跌落，横卧于溪流之上，洁白的墙面和花木山石形成对比，清澈的溪水穿越墙下月洞而过，给人以深远不尽之意，墙外倒影若隐若现，使两面隔而不断，是传统造园艺术中的佳作。

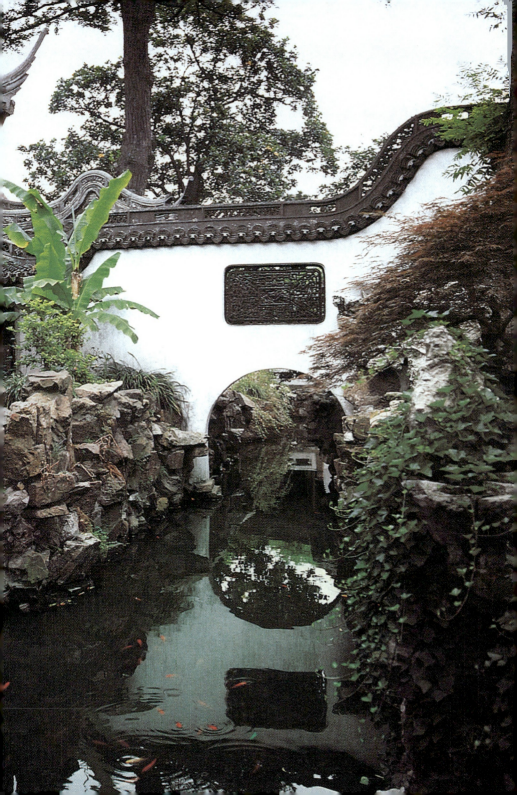

西泠印社　浙江省杭州市

西泠印社位于杭州孤山路，是清末著名金石篆刻家组成的学术团体——西泠印社的社址所在地。始建于光绪三十年（公元1904年）。社长为吴昌硕。这里地处孤山南坡，基址由孤山路北侧向上延伸直至山巅，建筑物与道路依山就势而筑，形成一处布局曲折、自然、富于山林野趣的山地园林。

沿山路而上，依次经柏堂、牌坊、山川雨露图书室、四照阁而达于山顶。在山顶，用斫岩凿池、布置建筑与雕像的办法，开辟了一座人工与自然相结合的精美小园。园的中央，是一弯水池，东西长约40米，南北宽约4～8米，最窄处仅1米多，上架石板小桥。池北岩壁的加工，虚实结合，构图优美。居中石面上镌篆体"西泠印社"四字。偏东凿为透洞，名"小龙泓洞"，可经洞到达后山，洞口立金石家邓石如石像，其位置、构图、大小可称妙绝，无疑是艺术家们精心推敲的结果。再东又有一洞，作龛形，内设石雕吴昌硕坐像。岩壁上山顶立密檐式石塔"华严经塔"，竹丛修剪为1米左右的高度，比例尺度都恰到好处。水池前地面铺成碎石地坪，简素自然，环池设少量石凳石桌，加工质朴。这座占地2亩余的山顶小园，给人一种典雅、朴素、自然而又经过精心设计的感觉，如无印社艺术家们的擘划经营，不能臻此境地。尤其是运用室外雕像于园林，是传统造园中别开生面之举。水池西侧还有一座青石筑成的石室，内陈浙江余姚出土的东汉《三老讳字忌日碑》，这是浙江省已知最古的石碑。西北隅是吴昌硕纪念馆。池南岸是四照阁。

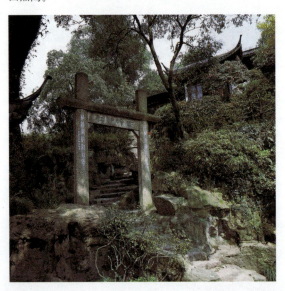

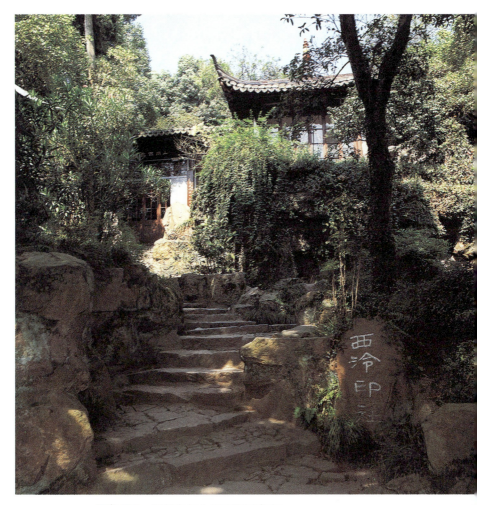

图版157　仰贤亭与山川雨露图书室

　　过石牌坊，迎面而立的是处于半山腰的此亭此室。沿山路再上，就到达山顶的四照阁。

图版156　牌坊（左页）

　　在柏堂后山路上，横楣上刻"西泠印社"四字。

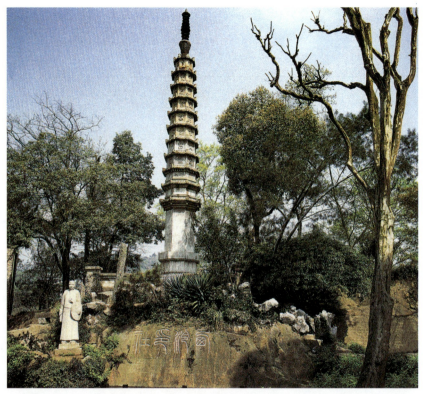

图版158 华严经塔与"西泠印社"题刻

经塔系青石镌成,属单层密檐塔,其位置、尺度、造型都无懈可击。但图中邓石如像已被移位,尺度也被放大。植物的造型也有待改进。

图版159 山顶水池(右页上)

虽是人工开凿,却能曲折有致,自然质朴,浑如天成。山顶有水最为难得,犹如"天池",使小园充满生气。惜池前碎石地坪已被水泥覆盖。

图版160 小龙泓洞(右页下)

透过此洞可达后山,在构图上,造成水池北面山岩的"虚"处,使景面产生变化。洞东侧龛状穴也有同样效果。洞口西侧原有邓石如像已失,画面遭破坏。

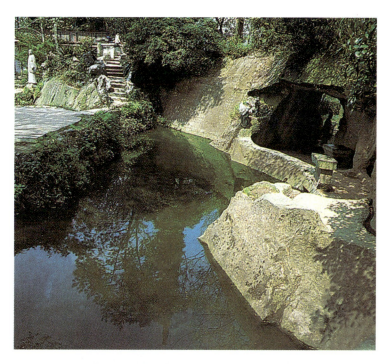

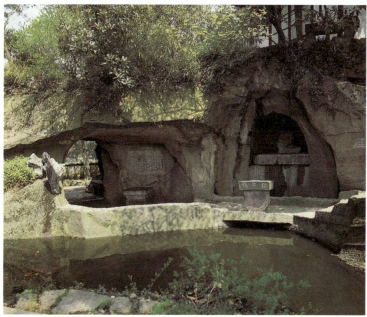

三潭印月　浙江省杭州市

三潭印月在杭州外西湖偏南湖面上，和小瀛洲"我心相印亭"隔水相望。宋代苏轼任官杭州时，在湖上立三石塔为标志，禁止在此范围内种植水上作物，以防淤塞湖面。原塔位置已不可考，现存三塔是明天启元年（公元1621年）重建。

在三潭印月之北，湖中突起一岛，称为"小瀛洲"，明万历年间浚湖堆土而成，原是放生池。岛以田字形堤埂围成水池，建有曲桥和亭榭，和三潭印月结合，成为湖上游览的重要景点。

图版161　三潭印月石塔

塔高出水面约二米，球形塔身中空，设五圆孔，以备燃灯之用。月夜，塔中灯光和空中明月同映水中，是西湖上最吸引人的游览点之一。

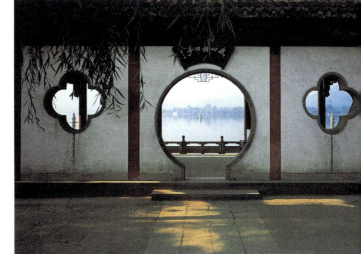

图版162　我心相印亭

　　此亭位于小瀛洲南端，和三潭印月石塔隔水相望。从亭前远望，三塔可分别入于门窗孔之中。

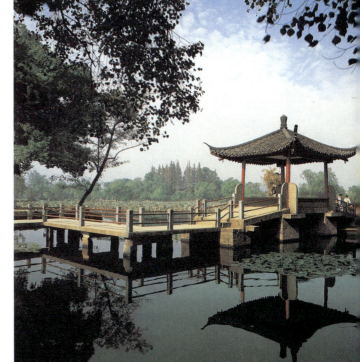

图版163　小瀛洲岛上方亭

　　岛上水面多于陆地，故被称为"湖中有岛，岛中有湖"。中以堤及桥作十字形分割，使岛的平面呈"田"字形。桥上有三角亭、方亭、六角亭，图示为方亭"亭亭亭"。

文澜阁庭园　浙江省杭州市

此园位于杭州市孤山南麓，现为浙江博物馆的一部分。文澜阁创建于清乾隆四十七年（公元1783年），是收藏《四库全书》的七阁之一。咸丰年间被毁，光绪六年（公元1880年）重建。形制仿宁波天一阁，六开间，硬山顶，阁前辟为庭园。园以水池为中心，池东有碑亭，池西为长廊，池南建有供阅读之用的书斋一座，书斋前院垒石成山，作为此斋与大门之间的屏障。

图版164　隔池望文澜阁

阁前有宽广的平台。池中立石峰为对景。

图版165　碑亭

位于文澜阁前池东。碑上刻乾隆题诗,碑阴刻颁发《四库全书》上谕。

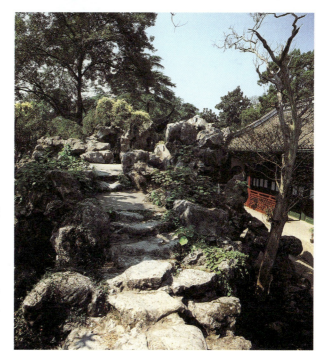

图版166　假山上蹬道

书斋前假山用湖石垒成,山上立亭,山下构洞,所用石块较大,掇叠手法也较成熟。

青藤书屋　浙江省绍兴市

青藤书屋在绍兴市区观巷大乘弄，是明代文学家、画家徐渭的故居。原名榴花书屋，是徐渭的父亲徐鏓所题。崇祯末年画家陈洪绶居此，手书"青藤书屋"匾，遂改称现名。

徐渭（1521～1593年）字文长，号青藤道士、天池山人，擅长书法、绘画、诗文和戏曲，尤其书画两方面，成就极高，为后人所推崇，郑板桥曾刻一印曰："青藤门下牛马走郑燮"。

书屋前有方池，广不盈丈，不溢不涸，称为"天池"。池旁有石榴树及徐渭手植青藤一株，枝干盘曲苍老，池周以低矮精致的石栏杆围绕。书屋有局部地面系悬出于方池之上，以石柱支持，上刻"砥柱中流"四字。檐柱上刻楹联："一池金玉如如化；满眼青黄色色真"，都是徐渭的手笔。

清乾隆、嘉庆间，陈氏重修青藤书屋，原状颇有改变，仅方池、石栏、楹联、题刻、青藤为徐渭旧物。1967年这些旧物又遭破坏，现存实物系按原样修复，青藤也是近年补栽。

图版167　书屋庭院

方池低栏，古树青藤，院广仅丈余，书斋极简朴，平面作不规则长方形，显得清幽素雅。

图版 168 书屋外庭园

　　有竹林、假山、曲径，山墙上嵌徐渭手书"自然岩"三字。入圆洞门即是书房庭院。

兰亭　浙江省绍兴市

兰亭位于绍兴市区西南14公里的兰渚山下，是一处因王羲之《兰亭集序》而闻名于世的名胜风景区。东晋永和九年（公元353年）三月初三日王羲之邀集司徒谢安、司马孙绰等41位名士，在此修禊，流觞赋诗，并由他作诗集序，这就是我国书法史、文学史上著名的《兰亭集序》。

据《越绝书》记载，兰亭所在地本是越王勾践种植兰草之处，汉代因置驿亭而有兰亭之称。北魏郦道元《水经注》载："浙江东与兰溪合。湖面有亭，号曰兰亭……王羲之、谢安兄弟数往造焉"。但那时的兰亭位置已难于查考。宋代的兰亭遗址则在山麓的坡地上。明嘉靖二十七年（公元1548年），迁建于现在的位置上，后经清代重建、增建，始具今天的规模。

兰亭地处田野间，距南宋旧址约数百米，前临大道，背倚群山，有茂林修竹环绕于周围。平面成开放式布置，以流觞曲水和流觞亭为其中心，前有鹅池、竹径，后有右军祠（王羲之祠）及康熙、乾隆的御碑亭等几座建筑物。有清幽、疏朗的特色，与一般私家园林迥然异趣，别具一格。

图版 169　曲径

兰亭前部植大片竹林，入门后竹径蜿蜒，引人入胜，有不知亭深深几许之趣。这是全园的序幕。

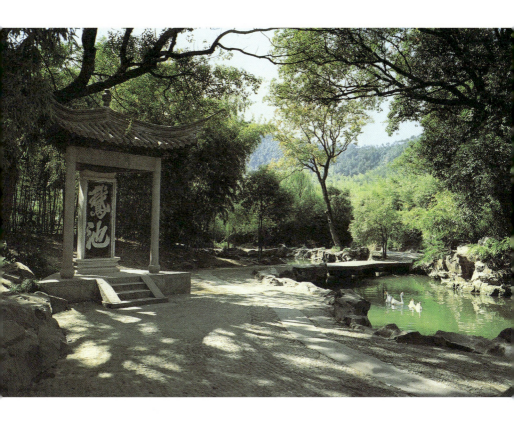

图版170　鹅池

穿过竹径，就是鹅池。相传王羲之爱鹅，故作小池，蓄鹅数头，作为象征。鹅池彼岸，堆土垒石作小山，林木茂密，足以障蔽主景区，不致一览无余。山后即是流觞曲水和流觞亭。流觞亭是一座周围廊、歇山顶的厅堂式建筑。

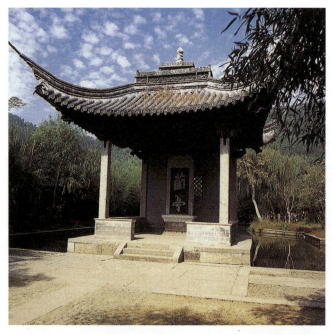

图版171　康熙碑亭

渡鹅池上曲桥，迎面是一座方形单檐盝顶式碑亭，造型颇别致。亭中立碑镌康熙所写"兰亭"二字。在此亭后东偏，有八角檐碑亭一座，亭中碑上刻康熙所临"兰亭序"，碑阴刻乾隆撰写的《兰亭即事诗》。

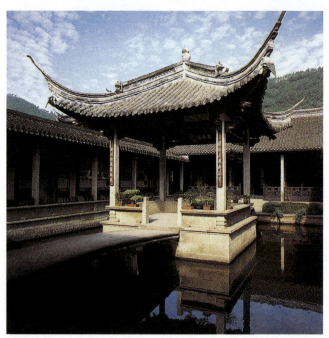

图版172　右军祠墨华亭

流觞亭左侧有一组院落，由门、堂与两庑形成水院，即右军祠所在。祠周以水渠及荷池环绕。内院也全部做成水池，池中立一亭，称为"墨华亭"。亭前石桥用单片石板铺成，造型秀美。

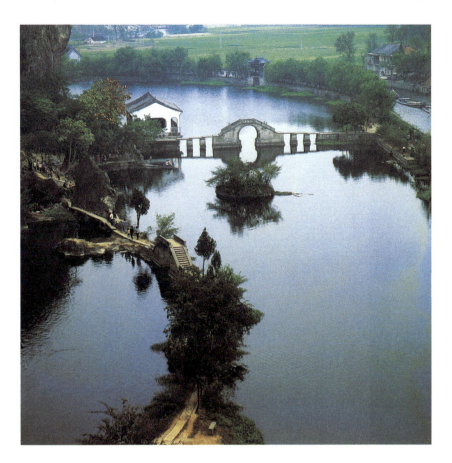

东湖　浙江省绍兴市

图版173　东湖

　　东湖在绍兴市区东约3公里处,是一处因人工采石而形成的水石景观园林。这里原是紧靠河道的一座石山,水运便利,汉代以后不断开山采石,形成了延伸达数百米的人为峭壁、奇崖、穹洞,深入地下的采石坑则成深潭,汇而成湖。经过千百年的风雨侵蚀,人工斧凿痕迹渐隐,天然意趣渐增,再加上堤岛桥亭的建筑点缀和景观处理,遂成为绍兴近郊的一处游览胜地。

　　东湖的特点是水石相依,水清岩奇。湖水深入穹洞,驾舟可穿行于峭壁峡谷邃洞之间,仰观只见一方天空,如在井中。登上山顶,可远眺河汊交织的水乡风光。

杜甫草堂　四川省成都市

杜甫草堂位于成都市西郊浣花溪畔，是唐代大诗人杜甫在成都的故居。当时只是一所简陋的茅屋，自唐代末年起，人们为了纪念他，曾将旧居加以修葺。明弘治和清嘉庆年间又两次重建，奠定了今日杜甫草堂的规模。

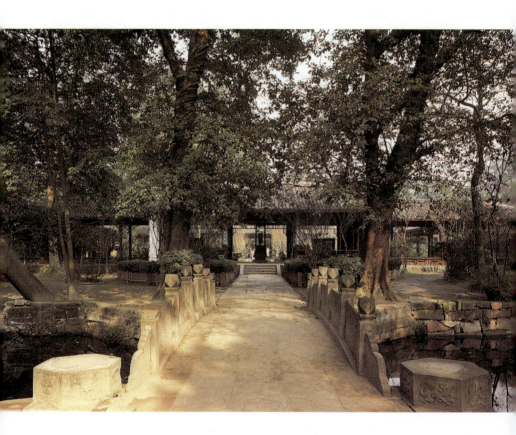

图版174　厅前庭院

跨过草堂大门，迎面一座临于荷池上的石拱桥，桥面宽阔平缓。过桥有三重庭堂掩映于扶疏的林木之中，为首的"大廨"，空敞通透，朴实无华，气势轩昂。廨前荷池屈曲宛转，形成对照。

图版175　碑亭

草堂前庭三重厅堂过后，进"工部祠"右侧不远，即是圆形攒尖草顶的"少陵草堂"碑亭。相传，当年杜甫是在浣花溪边1亩大的荒地上，一株200多年的柏树下盖起了一座简陋的茅屋。"安得广厦千万间，大庇天下寒士俱欢颜，风雨不动安如山！呜呼，何时眼前突兀见此屋？吾庐独破受冻死亦足！"杜甫的诗句倾叙了他对广大人民所受苦难的同情。在这里建草顶碑亭，具有鲜明的象征意义和纪念意义。

武侯祠　四川省成都市

图版176　武侯祠曲径

武侯祠位于成都南门外。唐代诗人杜甫的名句："丞相祠堂何处寻，锦官城外柏森森"所描绘的武侯祠绿化风貌，至今仍历历在目。这里古柏苍翠，竹木葱茏，楼台亭榭掩映其间，清丽幽雅。

在祠南端内外分界处，设置了一弯曲径，夹道有红墙翠竹，打破了一般围墙常有的封闭感，造成了宛转、流畅、宁静和曲径通幽的美妙意境。

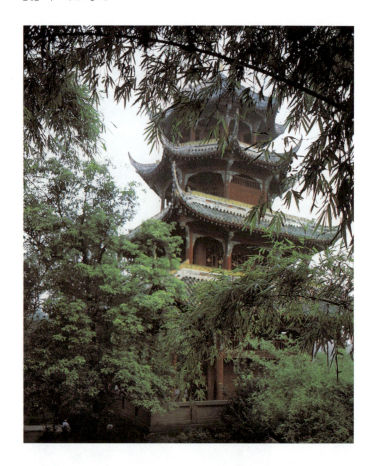

望江楼　四川省成都市

图版177　望江楼

　　望江楼在成都市东2公里，成都故城东南，锦江南岸。建于清光绪年间。原名崇丽阁，得名于晋代文学家左思《蜀都赋》中"既丽且崇，实号成都"的名句。阁四层，高30余米，下两层为四边形，上两层为八角形，绚丽之中透着纤巧。其旁是著名唐代女诗人薛涛的故井，周围还有吟诗楼、濯锦楼、浣笺亭等景点以及浓荫遍地的大片翠竹，构成了当地一处游览圣地。其中望江楼已成为成都市的一座标志性建筑。

三苏祠　四川省眉山县

三苏祠位于眉山县城西南隅,是北宋著名文学家苏洵及其子苏轼、苏辙三人的祠堂。明洪武年间(公元1368年),人们将苏氏故居改建成三苏祠,以资纪念。明末,祠被毁。清康熙年间(公元1665年)重建,同治年间又行添建,相继葺成云屿楼(1875年)及坡风榭(1898年)等,组成一处园林式的祠堂。

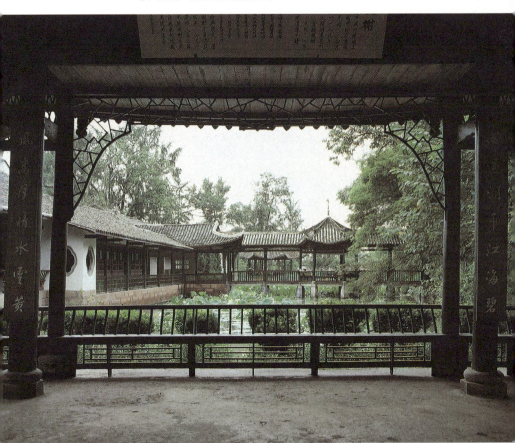

图版178　瑞莲池亭榭

坡风榭建于瑞莲池北岸,重檐歇山顶,是临池建筑中空间体量最为壮观的一座,和云屿楼颇为相称。这里是景区的重要观赏点,环绕檐柱设鹅颈椅,可供凭眺池中游鳞莲藻及池周亭榭。图中所见是由坡风榭隔池眺望百坡亭。

图版 179　木假山堂

　　三苏祠的主体建筑被瑞莲池环绕。木假山堂是大厅、启贤堂后的一组建筑，其中主要陈列三苏手迹的各种碑帖。在堂的背面柱廊下陈列一组古木桩头组成的木假山，堂上匾曰"木假山堂"，以纪念苏洵木假山之作。

青城山　四川省灌县

青城山在灌县西南15公里。山上层峦叠峰，林木葱笼，风景绝胜，素有"青城天下幽"之美誉。据杨升庵所记，山上有一百零八景。这里又是道教发祥地之一，号称"天下第五洞天"，原有道教宫观三十八处。

青城山自然景观以幽邃见长，而人工结合自然的装点，更使其富有情趣，其中在幽曲的山路上所建的亭榭，朴雅可爱，别具风采，为山景增色不少。

图版180　雨亭

这是登上青城山的第一景点。亭的台座是依托几根树干建成的，地形随其原状，而以木板铺作地面，再倚树干而构成亭体，具有四川吊脚楼的特点。雨亭下，跨溪筑一石拱桥，未加任何装饰。亭与桥共同创造了青城山朴质粗犷的山地风景建筑风貌。

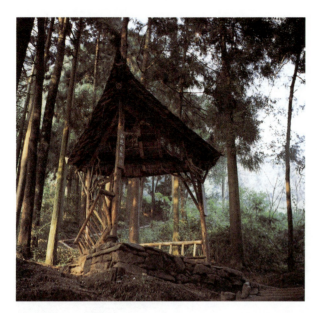

图版181　树皮亭

青城山30里山路，每一转折，每个叉道口，每处台地，都可看到以原始的树干为柱梁，以树皮为"瓦"的亭榭。亭上的"雀替"、"花牙子"则用树枝做成，匾额也用带树皮的木板刻字。这里没有任何自我炫耀，没有任何浮饰附雕，有的只是"天下幽"的淳朴气质。图示建在三叉路口的三角形树皮亭。

罗布林卡　西藏自治区拉萨市

罗布林卡位于拉萨市西郊。始建于18世纪40年代达赖七世时，以后就成了历代达赖喇嘛的夏宫，每年藏历四月至九月，达赖在这里居住，处理西藏地方的政教事务。"罗布"即藏语的珍珠、宝贝之意；"林卡"，藏语意为风景优美、草木丰茂之处，也包含园林在内。

罗布林卡占地约36公顷，房舍300余间，可分为东、西两区：东区含南面最早建成的"格桑颇章"（七世达赖格桑嘉措所建之宫）和稍后扩建的水池一区，以及北面最后建成的"达旦明久颇章"一区；西区称为"金色林卡"，是以十三世达赖所建"金色颇章"为主体建成的园林。

此园以大面积丛植和列植树木以及大片草地为基调，间以花卉、水池和藏族碉房式建筑。房屋采用散点式布置，空间开敞，无院落式组合，道路、水池都作直线图形。和内地传统的自然式山水园相比，可以看出其不同的造园风格。

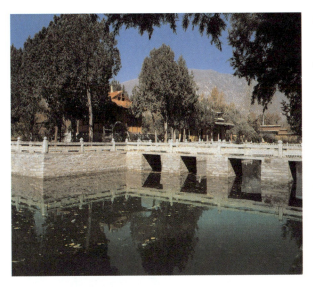

图版182　湖心宫

湖心宫景区在罗布林卡东部，有墙围成院落，院中央辟矩形水池，池中横陈三岛，岛上建湖心宫和龙王宫两座小殿，有桥相通。

湖心宫仿汉式建筑，白石台基，琉璃瓦歇山屋顶，造型小巧轻盈。池中碧波荡漾，天光云影倒映其中。池周花木林立，春夏姹紫嫣红，秋季果实累累，冬季翠柏常青，四季景色各异。

图版183　金色颇章西侧门廊

金色颇章是13世达赖时修建的小型宫殿，位于罗布林卡西北部一座遍植花木的院落之中。平面形状接近方形，底层是举行各种仪式用的殿堂，二、三层有经堂和休息用房。

建筑造型基本上对称，平顶带廊，装饰金碧辉煌，但西侧门廊却造型变化较多，台阶曲折，透出一丝园林建筑的气息。

大观楼　云南省昆明市

大观楼位于昆明市西郊约 2 公里处大观公园内，南濒滇池，西与群山隔池相望。明代这里已有黔国公沐氏所辟别墅园池。清康熙年间僧人乾印在此建寺，遂发展为昆明近郊游览区。康熙二十九年（公元 1690 年）始建大观楼，道光八年（公元 1828 年）改建为三层，咸丰年间毁于兵燹。现存该楼建筑物，系同治八年（公元 1869 年）重建，是一座三层的楼阁，平面方形，每面三间。登楼而望，百里滇池，尽收眼底，西山烟岚，近在咫尺，这里是昆明市郊最佳风景点之一。楼前有清乾隆年间布衣文士孙髯所作180字长联，曾被誉为"古今第一长联"：

"五百里滇池，奔来眼底。披襟岸帻，喜茫茫空阔无边。看东骧神骏，西翥灵仪，北走蜿蜒，南翔缟素；高人韵士，何妨选胜登临，趁蟹屿螺洲，梳裹就风鬟雾鬓，更苹天苇地，点缀些翠羽丹霞，莫孤负四围香稻（"孤"，咸丰兵燹以前原作"辜"，光绪间重刻，写作"孤"），万顷晴沙，九夏芙蓉，三春杨柳"；

"数千年往事，注到心头。把酒临虚，叹滚滚英雄谁在。想汉习楼船，唐标铁柱，宋挥玉斧，元跨革囊；伟烈功丰，费尽移山心力，尽珠帘画栋，卷不及暮雨朝云，便断碣残碑，都付与苍烟落照；只赢得几杵疏钟，半江渔火，两行秋雁，一枕清霜"。

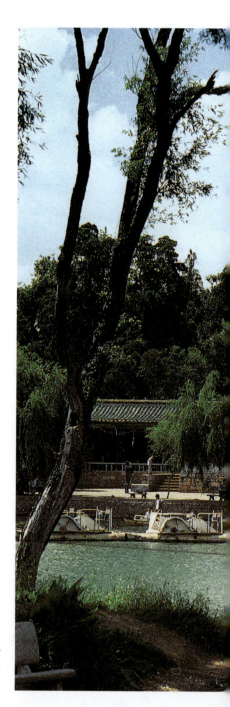

图版 184　大观楼远景

隔水望大观楼，耸立于丛翠环抱之中，成为全园构图中心。在开阔的湖面上建楼，如无足够的高度与体量，就不能起提领全局的作用。

大观楼

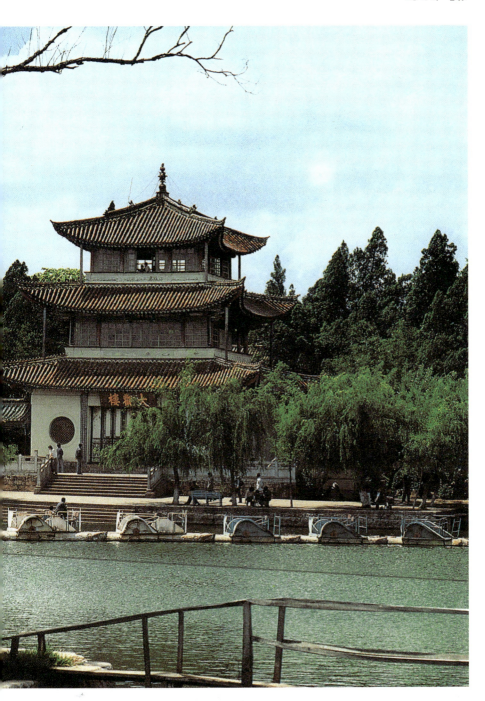

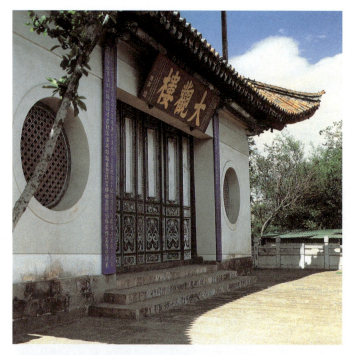

图版185 大观楼近观

大观楼南面底层及明间两侧柱上的长联。

图版186 大观楼凭眺

从大观楼三楼推窗远望,万顷碧波映带着西山的层崿叠翠,空阔浩渺,涤人襟怀。滇池朝夕四季的景色变化,于此一览无遗。

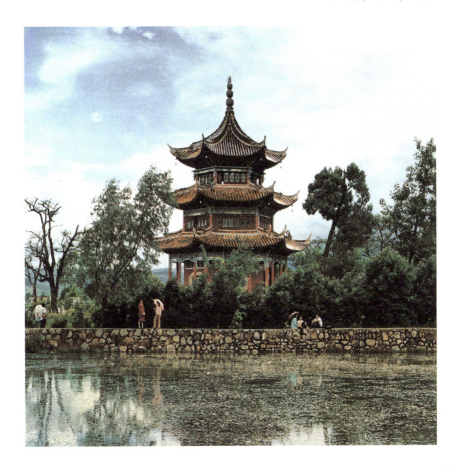

瀛洲亭　云南省蒙自县

图版187　瀛洲亭

　　瀛洲亭位于蒙自县城南门外南湖。此地原为一片低洼地，积雨水而成湖面。明初建县学时，辟湖东区为"泮池"，又称"学海"。因湖水时盈时涸，于隆庆元年（公元1567年）加以深浚，并以余土筑三山于南岸，遂成"三山毓秀"之胜。清康熙二十九年（公元1690年）建瀛仙亭于湖之东部，咸丰年间毁于兵燹，光绪十四年（公元1888年）重建，越三年竣工，更名瀛洲亭，即现存亭的规制。亭高21.40米，三层，六角攒尖顶，矗立于碧水绿树之间，成为湖中最突出的景物。登此亭楼上远眺，视野开阔，景观最佳。亭上有联曰：是亭旧曰瀛仙，思先达鸣凤朝阳，无惭学士；此地原为泮水，望后来腾蛟云路，继美乡贤。

余荫山房　广东省番禺县

余荫山房位于番禺县南村，始建于清同治五年（公元1866年），历时5年完成。

山房供园主作游憩、会客、读书之用，由于住宅用地不够，故另辟此园。全园面积3亩，但堂、榭、亭、桥以及曲径回栏、莲池假山、名花异卉，一应俱全。建筑采取绕廊布局方式，是岭南庭园的明显特色。

园由廊桥划分为东西两部分。西部以近似方形的荷花池为中心，池北是书斋"深柳堂"，堂内装修讲究，题材多样，有百兽图、百鸟朝凤图等；池南是"临池别馆"，造型简洁，装饰图案则已吸收外来手法。

东部中央是八角形的"玲珑水榭"，周围环以水池，体量稍大，略显臃肿。西南角有假山号称"南山第一峰"，用英石垒成，山势较为峭拔。

东西两部分的景物透过廊桥得以相互资借，有机地连接起来。荷池与八角池两水相通，水从桥拱下向另一边延伸，能使人产生"桥外有池"的联想而增加不尽之意。桥上设鹅颈椅，在此观赏两边景色最为得宜。

园中花木以深柳堂前两株炮仗花和相邻房屋隔墙间的夹墙竹最有特色，每当炮仗花开时，好似鞭炮齐放，称为"红雨"；夹墙竹植根于山房沿墙周围，使屋宇隐于绿荫深处。

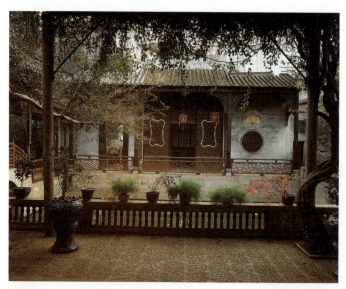

图版188　临池别馆

余荫山房 253

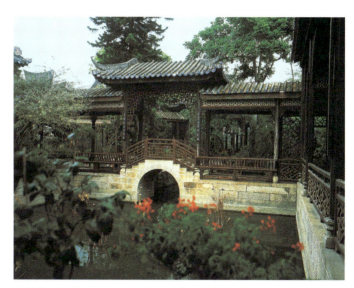

图版189　廊　桥　(浣红跨绿桥)

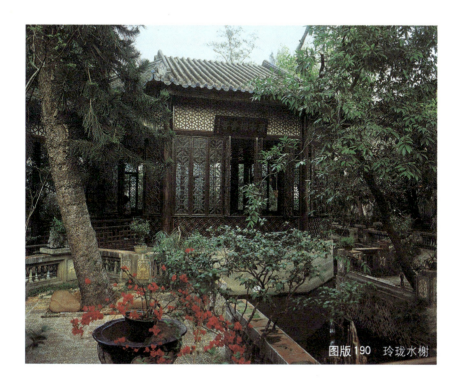

图版190　玲珑水榭

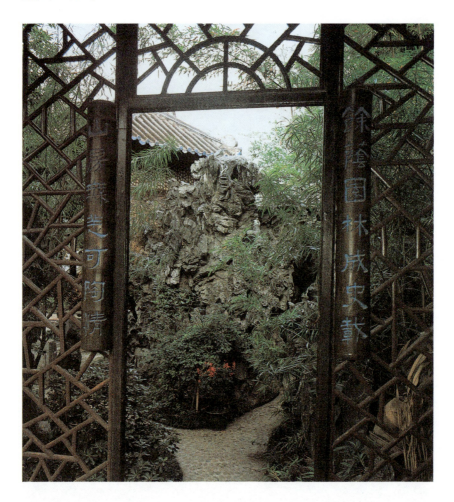

图版191 假山（南山第一峰）

　　此山由峦、岩、洞构成，其特点是因地制宜，依墙掇山，打破了园内规整的平面布局，增加了园景的层次变化和高低起伏。

西塘　广东省澄海县

西塘位于澄海县樟林乡,是粤东地区著名庭园之一。建于清嘉庆四年(公元1799年),其后屡经修葺。

大门东向。进门有小院作为过渡空间,再经圆洞门而进入大院,其右为住宅,中部为庭院,后面是书斋。这种平面布局,把住宅、庭园和书斋组合在一起,而又相对独立,是粤东庭园的特点之一。

住宅三开间,前有相连的方亭称"拜亭",是通向庭园的过渡。庭园内布置假山,山上立六角重檐小亭,并有崎岖的小径和磴道穿插其间,山侧有弯曲的水池,山下洞内则有石级相通。

书斋是一座紧靠水边的两层楼房,楼上有廊道通往假山。登楼可见园外宽阔的河面,远望群山与农舍,一派山乡风光;俯视庭内,又可尽收园林景象。

粤东庭园面积很小,故常用叠石造景,或点布散石,或立石成峰,配以曲池小水。花木多用地方品种,尤喜多用浓叶树木,以利遮阳。图示为西塘内假山与六角亭。

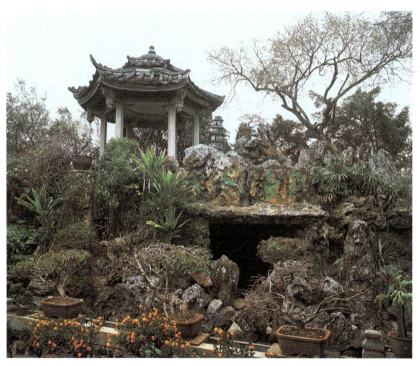

图版192　假山与六角亭

图书在版编目（CIP）数据

中国美术全集．建筑艺术编（袖珍本）·园林建筑／中国建筑工业出版社编．－北京：中国建筑工业出版社，2004

ISBN 7-112-06871-1

Ⅰ．中… Ⅱ．中… Ⅲ．①美术－作品综合集－中国②园林艺术－中国－图集 Ⅳ．J121

中国版本图书馆 CIP 数据核字（2004）第 067538 号

责任编辑：张振光　王雁宾
责任设计：刘向阳
责任校对：赵明霞
本编摄影及撰文：朱家宝、楼庆西、杨谷生、
　　　　　　　　孙大章、白佐民、伊天钰、
　　　　　　　　陆元鼎

中国美术全集
建筑艺术编（袖珍本）
园林建筑
中国建筑工业出版社　编

中国建筑工业出版社 出版、发行（北京西郊百万庄）
新　华　书　店　经　销
北京方舟正佳图文设计有限公司制版
北京方嘉彩色印刷有限责任公司印刷
＊
开本：880×1230 毫米　1/32　印张：8 字数：300 千字
2004 年 11 月第一版　2006 年 8 月第二次印刷
印数：3,001－4,500 册　定价：50.00 元
ISBN7-112-06871-1
TU·6117(12825)

版权所有　翻印必究
如有印装质量问题，可寄本社退换
（邮政编码 100037）
本社网址：http://www.china-abp.com.cn
网上书店：http://www.china-building.com.cn